오일파스텔,
나만의 작품 그리기

글・그림
이주헌(어반포잇)

작가의 말

종이와 그림 도구만 있으면 어느 곳이든 그림을 그렸습니다. 누구에게 보여주려고 그림을 그린 것이 아니라 그리는 행위 자체를 좋아하고 만족감을 느꼈습니다. 몇 년 간 화실에서 수강생들을 가르치며 함께 완성해가는 멋진 결과물들 속에서 성취감과 행복감. 그림이 가진 힘과 매력을 느꼈습니다. 그림은 그리는 과정도 즐겁지만, 만질 수 있고 볼 수 있는 결과물을 얻는 특별한 것이라는 걸 알게 되었습니다. 그림이 좋은 건 내 감성과 마음을 시각적 결과물로 즐길 수 있다는 것입니다. 화실을 운영하고 있지만, 처음부터 오일파스텔의 매력을 알았던 건 아니었습니

다. 처음에는 쓱쓱 그려내는 어린 시절의 크레파스 감성이 좋았습니다. 그리다 보니 조금씩 욕심이 생겨났고, 오일파스텔이 가지고 있는 매력은 어떤 것들이 있을까 궁금해졌습니다. 그 후로 매일매일 오일파스텔 그림을 그리기 시작했습니다. 그리는 과정에서 스틱 재료의 한계를 뛰어넘을 때마다 놀랍고 재미있었습니다. 수채화처럼 얇은 그러데이션도 가능하고 유화처럼도 꾸덕꾸덕한 질감도 가능한 매력적인 소재라는 걸 알게 되었습니다. 다채로운 하늘. 반짝이는 바다. 살랑거리는 꽃 등을 그리며 오일파스텔의 기법과 매력을 공유하고 싶어졌고, 자연스럽게 이 책을 시

작하는 순간까지 오게 되었습니다. 오일파스텔은 색 안료와 오일 성분의 유지를 섞어 굳힌 스틱으로, 흔히 알고 있는 크레파스를 생각하면 됩니다. 최근 오일파스텔이 다양한 사람들에게 각광받고 있는데 이는 오일파스텔이 한 번씩은 사용했던 익숙한 소재이고 휴대성과 가성비도 좋기 때문입니다. 오일파스텔은 재료 자체가 질감이 묻어나고 회화적이기 때문에 감성적인 작품을 진행하기에 좋습니다. 또한 기본적인 색상이 풍부하게 나와 있기 때문에 색을 특별히 제조하지 않아도 다양하게 사용할 수 있습니다. 이 책에서는 오일파스텔로 완성도 높은 그림 그리는 방법을 제시하고 있습니다. 오일파스텔 재료의 사용법과 다양한 기법을 이용하여 풍경, 인물, 꽃을 표현하는 효과적인 방법들을 안내합니다. 풍경, 꽃, 인물 그림 등 다양한 기법을 다루고 있기 때문에 어떻게 작업하면 효과적인지 설명하고 있습니다. 다양한 작품 그리기 설명에 앞서 오일파스텔과 함께하는 다양한 도구와 표현 기법 등을 설명하고 있어 독자들이 편하게 따라 그릴 수 있게 안내하였습니다. 작가의 다양한 경험을 토대로 노하우를 전달한 책이기 때문에 오일파스텔 작품활동에 충분한 도움이 될 것이라고 생각합니다. 독자들이 이 책과 함께 오일파스텔을 즐기며 깊이 있는 오일파스텔의 세계를 경험하는 안내서가 되기를 바랍니다. 이 책의 특별함은 오일파스텔로 일러스트 그림뿐 아니라 회화적이고 표현력이 높은 그림까지 그리는 방법을 안내한다는 것입니다. 모든 과정은 난이도가 표시되어 있어 입문자부터 전문가까지 모두에게 좋은 지침서가 되리라 생각합니다. 오일파스텔을 사랑하는 모든 사람에게 이 책이 특별한 경험이 되길 바랍니다.

이주헌

목차 Contents

오일파스텔은 휴대성이 좋고 간편해 종이만 있으면 언제 어디서든 작업이 가능합니다. 무엇보다 합리적인 가격대로 입문자들이 작업을 시작하기에 좋습니다.

오일파스텔은 크레파스의 한 종류로 안료를 유지로 굳혀 만든 재료입니다. 이름 그대로 오일 스틱과 파스텔의 특징을 가지고 있어 오일 스틱의 느낌 있는 선 표현과 파스텔의 자연스러운 면 표현이 특징입니다. 선 표현은 뭉뚝한 단면을 이용해 거친 드로잉도 가능하고 잘라 사용하면 섬세한 표현도 나타낼 수 있습니다. 면 표현은 파스텔의 자연스러운 그러데이션과 크리미한 유화 질감 표현이 가능합니다. 또한, 여러 가지 재료와 도구를 함께 사용하면 더욱 다양한 그림 표현이 가능합니다.

1,
오일파스텔
재료와 기법

01 오일파스텔의 브랜드별 특징

오일파스텔은 성분에 따라 질감과 강도가 달라집니다. 유지 성분의 많고 적음에 따라 무르고 크리미한 질감 혹은 단단하고 섬세한 표현이 가능합니다. 또한 덧칠과 블렌딩에 차이가 있습니다. 다양한 그림을 그리기 위해서는 브랜드별 특성을 이해한 후 작업에 적합한 브랜드를 선택합니다.

01 펜텔

유분기가 적어 각지고 단단하며 분필 같은 느낌이 있습니다. 각진 단면을 이용해 크레파스 질감의 드로잉에 적합합니다.

02 문교

적당한 유분기를 포함하고 있어 중간 정도의 단단함을 가지고 있습니다. 동그란 단면을 이용하여 드로잉 식 선 작업 및 다양한 면 표현을 할 수 있습니다. 무난한 퀄리티와 72색, 120색으로 다양한 색상이 있습니다. 상대적으로 가격대가 저렴하여 전문가나 입문자가 일반적으로 사용하기 적합합니다.

03 까렌다쉬

문교보다 유분기가 조금 더 포함된 느낌으로 중간 정도의 단단함을 갖고 있습니다. 유분기 때문에 상대적으로 덧칠이 더 잘 되고 부드러운 느낌을 줍니다. 무채색 계열 색감이 잘 나와 있어 톤 다운된 색 작업을 할 때 용이합니다. 색별로 안료와 유분기가 조금씩 다르며 가격대가 있어 입문자가 사용하기에는 접근성이 떨어질 수 있습니다.

04 시넬리에

유분기가 높아 상대적으로 무른 질감이 특징입니다. 부드러운 질감으로 덧칠이나 회화적인 표현에 적합하며 섬세한 표현은 어렵습니다. 120색의 풍부한 색감으로 다양한 그림을 연출할 수 있으며 골드, 실버 등 펄감이 있는 색이 포함되어 있습니다. 높은 가격대로 전체 구매보다는 낱개로 구매하여 사용하면 좋습니다.

오일파스텔은 발색력이 좋은 유성 파스텔이기 때문에 모든 종이에 사용할 수 있습니다. 요철이 많을수록 질감이 거칠고, 종이 중량(g)이 높을수록 두껍습니다. 드로잉이나 일러스트 그림은 얇은 종이 사용이 가능하지만, 두께 있는 그림을 그릴 때 일정 두께 이상의 종이를 사용합니다. 연출할 그림에 맞추어 적절한 종이를 선택해 사용합니다.

종이의 종류와 특성 02

01 플라잉지(매끄러운 얇은 종이)

매끄러운 종이는 요철이 적어 오일파스텔이 부드럽게 잘 올라갑니다. 오일파스텔은 종이 위에 올렸을 때 마르지 않는 성질이 있어 매끄러운 종이에서는 블렌딩시 밀림 현상이 일어날 수 있습니다. 매끄러운 종이에는 섬세한 표현을 위한 좁은 범위의 블렌딩이나, 깔끔하게 면을 채우는 일러스트 식 그림을 그리는 것이 좋습니다.

02 켄트지(200g 이상)

일반적으로 흔히 사용되는 도화지를 말합니다. 200g 이상으로 두께가 있어 오일파스텔을 잘 지지해주며 질감 있는 표현과 섬세한 표현 두 가지 전부 다 사용할 수 있는 종이입니다. 넓은 부분을 작업할 때 어느 정도의 밀림 현상이 나타날 수 있습니다.

03 파스텔 전문 종이

파스텔 전문 종이로 요철이 있고 다양한 색상이 나와 있어 다양한 그림 연출이 가능합니다. 파스텔 전문 종이인 만큼 블렌딩이 잘 되어 하늘 및 넓은 그러데이션이 자연스럽게 표현됩니다. 그러나 요철이 있어 섬세한 표현은 다소 어려운 점이 있습니다.

04 샌더스 300g, 수채화지(중목 300g)

대부분의 수채화 용지는 종이 자체에 요철이 있어 섬세한 작업보다는 오일파스텔의 질감을 나타내는 그림에 더 적합합니다.

05 카디

수채화 용지의 일부로 구김이 살짝 있는 엔틱한 느낌의 종이입니다. 오일파스텔 작품에 조금 색다른 질감과 느낌을 연출할 수 있습니다.

06 판화지 마냐니

판화지는 잉크를 흡수하는 특징이 있어 오일파스텔이 흡수되며 종이에 밀착되는 느낌이 납니다. 종이 자체에 두께감이 있어 다소 푹신한 사용감이 있습니다.

07 캔버스

종이가 아닌 한번 수성 코팅된 캔버스는 오일파스텔이 종이에 흡수되는 느낌보다는 캔버스 위에 올라간다는 표현이 더 어울립니다. 자체에 오일파스텔만으로 그림을 그릴 수는 있지만 다른 재료의 사용 후 혼합재료로 오일파스텔을 사용 하는 것이 더 적합합니다.

08 신문지

신문지처럼 글자가 써 있는 종이는 오일파스텔의 불투명한 안료가 올라가면 글자의 일부가 가려집니다. 이때 우연히 재미있고 독특한 작업을 연출할 수 있습니다.

09 색지

오일파스텔은 배경을 칠하고 진행할 때 깨끗이 그림을 그리기 어렵습니다. 이때 배경 자체에 색감이 예쁘게 들어간 종이들을 사용한다면 그림의 분위기를 더욱 멋지게 연출할 수 있습니다.

10 크라프트지

자연스러운 갈색 느낌인 크라프트지는 종이 자체의 느낌과 색감이 러프하고 엔틱하여 오일파스텔의 질감과 잘 어울립니다. 어두운 갈색 위에 밝은 오일파스텔로 드로잉 했을 때의 매력을 느낄 수 있습니다.

11 흑지

오일파스텔은 불투명한 스틱으로 흑지 위에도 색감이 잘 올라갑니다. 흑지 위에 선명한 선들이 대비되어 더욱더 예쁜 색감으로 표현될 수 있습니다. 추구하는 그림의 느낌과 분위기에 따라 흑지를 이용하여 그리는 것도 추천합니다.

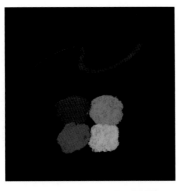

12 종이 호일

종이 호일은 반투명한 재질의 얇은 종이인데, 오일파스텔의 두껍고 불투명한 느낌과는 대조되는 종이입니다. 종이와 재료의 대조로 인하여 그림에서 독특한 매력을 느낄 수 있습니다.

03 보조도구

오일파스텔은 뭉툭한 모양의 스틱 재료로 다른 색과 섞어 사용할 때 스틱 끝부분의 오염이 쉽고, 재료 자체의 유분기가 마르지 않아 지속적으로 손에 묻기 쉽습니다. 이런 오일파스텔의 단점을 보완하고 매꾸어주며 재료를 더욱 효과적으로 사용할 수 있도록 해주는 도구들이 필요합니다.

01 면봉

오일파스텔로 칠한 바탕 위에 다른 색을 얹기 전에 그릴 부위의 유분감을 닦아주거나 그림의 좁은 범위를 블렌딩을 해줄 때 사용합니다. 또한 오일파스텔을 면봉에 묻혀서 부드럽게 그리는 방법으로도 사용됩니다.

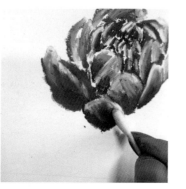

02 키친타월

휴지보다 질기고 잘 찢어지지 않아 넓은면을 블렌딩 할 때 적합합니다. 오일파스텔 끝의 오염을 닦아줄 때도 사용합니다.

03 물티슈

오일파스텔은 손으로 블렌딩을 합니다. 손에 묻은 오일파스텔은 종이를 지저분하게 하거나 색이 섞이게 할 수 있습니다. 물티슈를 이용하여 주기적으로 손을 닦아가며 작업합니다.

04 찰필

섬세한 부분에서의 블렌딩 또는 형태력을 표현할 때 사용합니다. 마스킹 테이프를 떼어낸 후 마무리 작업을 할 때도 사용합니다. 사이즈가 다양하여 그림 크기에 맞추어 사용합니다. 오염된 부분은 칼로 깎아 사용하거나 사포로 밀어낸 뒤 사용합니다.

05 마스킹 테이프 및 칼

그림의 외곽선을 뚜렷하고 깔끔하게 표현할 때 사용됩니다. 접착력이 너무 강하면 떼어낼 때 종이가 찢어질 수 있기 때문에 유의합니다. 오일파스텔을 사용하다 보면 오일파스텔이 둥글둥글해져 가는 선 표현이 힘들어집니다. 그럴 때 섬세한 작업을 위해 오일파스텔의 단면을 칼로 잘라서 사용합니다.

06 화이트젤펜

물결의 반짝임이나 작은 별과 같은 표현을 할 때 사용합니다.

07 유성색연필

같은 오일 베이스 도구로, 오일파스텔로 표현하기 어려운 섬세한 부분을 처리할 때 사용합니다. 오일파스텔을 긁어내어 표현하는 스크래치 기법에도 사용합니다.

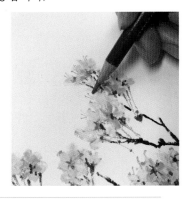

08 포스카마카

덧칠이 더 불가능한 부분에 뚜렷한 색상을 표현하고 싶을 때 사용합니다.

04 호환 재료

오일파스텔은 스틱형 재료로 넓은 면을 칠하기 힘들고 유지 성분이기에 덧칠이 어렵다는 점, 얇고 깨끗한 선을 그리기 어려운 단점이 있습니다. 다양한 호환 재료와 함께 사용하면 오일파스텔로 표현하기 어려운 효과들을 낼 수 있습니다. 작업에 따라 적절한 호환 재료를 사용하여 더욱 풍부한 그림을 연출합니다.

01 연필과 오일파스텔

연필은 흑연으로 이루어진 재료로 보통 스케치나 소묘 작업을 할 때 쓰입니다. 오일파스텔과는 다른 느낌으로 얇은 선 표현이 가능하면서도 재료 자체가 주는 엔틱함이 있기 때문에 함께 사용하면 독특한 느낌을 줄 수 있습니다.

02 수채와 오일파스텔

유지성분이 없이 여러 그러데이션이나 회화적인 배경을 표현하기에 적절하며 투명한 표현이 불투명한 오일파스텔과 대비 되어 재밌는 느낌을 낼 수 있습니다. 수채 표현 위에 오일파스텔도 잘 올라가서 배경으로 사용하기에도 적합합니다.

03 아크릴과 오일파스텔

아크릴 물감은 플라스틱의 일종인 합성 아크릴 수지로 만든 물감이기에 마르고 나면 코팅된 느낌도 나고 특유의 질감이 느껴집니다. 오일파스텔과 마찬가지로 불투명한 느낌의 재료이며 드로잉 및 채색 재료로 오일파스텔과 함께 사용합니다. 또한 마티에르 감이 있는 배경 작업을 할 때도 효과적입니다.

04 펜과 오일파스텔

펜은 타 재료들에 비해 깔끔한 선 느낌이 특징입니다. 오일파스텔과 함께 사용하면 회화적인 느낌과 대비되어 매력적인 느낌이 나올 수 있습니다.

05 마카와 오일파스텔

마카는 깨끗하고 매끄러운 단면을 칠해 줄 수 있는 스틱 재료입니다. 종이의 질감을 그대로 유지시켜주며 색만 안착시키기 때문에 수채화처럼 배경으로 사용하기에 적합합니다.

06 색연필과 오일파스텔

오일파스텔은 얇게 선을 그린다 하더라도 어느 정도 이상 깨끗하게 그리기는 어려울 수 있습니다. 색연필은 얇고 단단하며 색상도 다양하게 있기 때문에 오일파스텔의 단점을 호환해주어 함께 사용하기에 좋습니다.

07 과슈와 오일파스텔

과슈는 단면이 매끄럽게 나오며 마르고 나면 무광인 물감 재료입니다. 마른 뒤에는 마치 색지의 일부처럼 보여서 원하는 색지가 없을 때 과슈를 사용하여 색감을 만들어주어 오일파스텔과 함께 사용하기 좋은 재료입니다.

05 오일파스텔 그림 보관 방법

시간이 지나도 묻어나는 오일파스텔의 특성상 훼손되기 쉽기 때문에 안전한 방법을 통해 보관하는 것이 좋습니다.

01 픽사티브

픽사티브는 연필, 파스텔, 색연필 등 건식 재료 그림에 뿌리는 정착액입니다. 정착액이 그림에 코팅되어 외부 손상으로부터 보호합니다. 자연 건조 후 얇게 픽사티브를 뿌려주면 코팅이 됩니다. 두꺼운 질감의 그림은 오랜 시간 자연 건조를 추천합니다. 픽사티브 자체가 알코올성 액체기 때문에 그림 전체의 명도가 떨어질 수 있고 빛 반사가 일어날 수 있습니다.

02 아크릴 바니쉬

아크릴 바니쉬는 아크릴 물감 성분의 액체 마감재입니다. 오일파스텔 그림을 자연 건조한 후 얇게 결에 맞추어 발라줍니다. 건조 후 아크릴 그림의 질감으로 살짝 변하는 단점이 있습니다.

03 액자

오일파스텔 본연의 느낌대로 보관하고자 한다면 그늘에서 자연 건조 후 액자 보관이 좋습니다.

04 덧대는 종이

자연 건조 후 종이 호일이나 일반 종이를 덧대어 보관하면 부피가 작고 보관이 용이합니다. 덧대는 종이에 기름이 묻어나 그림의 질감이 눌리거나 명도가 조금 달라질 수 있습니다.

오일파스텔 기법 06

다른 재료들과 마찬가지로 오일파스텔도 여러 가지 기법을 활용하여 다양한 표현을 할 수 있습니다. 오일파스텔로 가능한 다양한 표현 기법들을 알아봅니다.

01 점 찍기

오일파스텔에서 꽃이나 빛 또는 그 밖의 작은 물체들은 점을 통해서 표현할 수 있습니다. 선과 면으로 색 섞기가 어려운 경우는 톡톡 색을 찍어주어 표현하기도 합니다. 점 찍는 것부터 시작하는 것이 오일파스텔의 시작입니다.

02 선 긋기

힘에 따라 선의 굵기와 진하기에 변화를 주어 얇은 선, 얇고 연한 선, 두꺼운 선, 두껍고 연한 선 등 다양한 느낌을 표현을 할 수 있습니다. 선의 굵기가 자연스럽게 나올 수 있도록 충분한 선 연습을 합니다.

03 면 채우기

면은 선들의 집합체입니다. 선의 강약을 조절하여 다양한 면을 표현합니다.

① 힘 있고 두껍게 종이의 요철이 보이지 않도록 칠한 단면
② 중간 정도 힘으로 요철이 조금 느껴지도록 칠한 단면
③ 힘을 약하게 주어 종이와 오일파스텔의 질감이 느껴지도록 칠한 단면
④ 중간 정도 힘으로 칠한 뒤 키친타월로 문질러 얇고 고르게 칠한 단면

04 터치와 결을 살려 면 채우기

그리는 물체의 결이나 방향 등을 터치 감을 통해 나타내주는 방법입니다. 자연스럽게 빈틈을 남기거나 일부러 힘을 주어 양 끝에 지나간 자리를 남겨 주는 등 여러 회화적인 효과를 줄 수 있습니다.

05 덧칠

오일파스텔은 물감처럼 색을 만들어 칠하기 어렵기 때문에 원하는 색상이 없을 때는 색을 겹쳐서 종이 위에 원하는 색을 만들어 사용합니다. 자연스럽게 하기 위해서는 블렌딩 작업이 필요합니다.

06 그러데이션

점층적인 색 변화를 말합니다. 한 가지 색으로 변화하는 그러데이션과 두 가지 색 이상으로 변화하는 그러데이션이 있습니다. 두 가지 색 이상으로 변화하는 그러데이션은 다른 색으로 넘어갈 때 한 번에 바로 넘어가는 것이 아니라 겹쳐서 칠하는 것이 중요합니다. 경계가 적절히 섞이지 않았을 때 자연스러운 느낌이 나타나지 않습니다.

07 블렌딩

두 가지색 이상을 비벼주어 경계를 부드럽게 만들어주는 기법입니다. 이때 면과 면이 자연스럽게 이어지기 위해서는 종이 위의 오일파스텔의 양이 충분해야 합니다. 약하게 칠 하면 종이의 결이 보이게 되면서 블렌딩을 해주어도 자국이 남습니다. 블렌딩 할 때 블렌딩 되는 경계가 잘 섞여야 자연스럽게 이어집니다.

블렌딩이란 색을 섞는 것으로, 색이 겹쳐지거나 섞이면서 자연스러운 느낌을 주며 새로운 색이 만들어지기도 합니다.

블렌딩 도구 07

01 오일파스텔

오일파스텔 색을 번갈아 사용하여 겹쳐지는 부분을 칠하면 자연스러운 블렌딩이 가능합니다. 이때 연한 색으로 마무리해주는 것이 더 자연스럽게 블렌딩 됩니다.

02 손가락

손가락의 열과 유분기를 이용해 오일파스텔의 자연스러운 블렌딩이 가능합니다. 넓은 면부터 좁은 면까지 손가락 블렌딩이 가능합니다.

03 키친타월

넓은 면을 블렌딩 할 때 주로 이용합니다. 유분기가 타월에 닦이면서 자연스러운 블렌딩이 됩니다. 힘을 조절하여 적당한 유분기를 남겨놓으며 블렌딩 할 수 있습니다. 힘을 고르게 주지 않을 경우 블렌딩 흔적이 남을 수 있습니다.

04 면봉

좁은 면을 블렌딩 할 때 사용합니다. 색이 닦여 나갈수도 있기 때문에 블렌딩시에 너무 힘주어 비비지 않도록 주의합니다. 바탕에 색이 닦이지 않으려면 블렌딩 기본색을 미리 면봉에 묻혀주어 면봉자체에도 유분감을 준 뒤에 사용합니다. 면봉 자체에 색을 묻히면 자연스럽게 블렌딩 됩니다.

08 블렌딩 응용기법

오일파스텔 표현 기법 중에서도 가장 많이 사용하고 또 연습해야 할 기법을 꼽으라면 단연 블렌딩입니다. 그리는 순서와 그림의 느낌, 표현하고자 하는 질감에 따라 블렌딩에도 여러 가지 특징과 방법이 있습니다. 다양한 블렌딩을 활용하여 높은 수준의 작품을 완성할 수 있도록 합니다.

01 넓은 면 두껍게 블렌딩하기

오일파스텔 자체로 블렌딩하거나 손을 이용해 블렌딩합니다. 종이의 요철이 보이지 않고 뭉치는 것 없이 깔끔하게 표현될 경우 더욱 효과적인 면 처리가 가능해 완성도 높은 면이 완성됩니다.

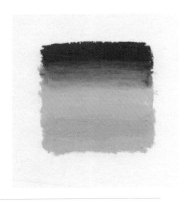
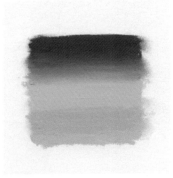

02 넓은 면 얇게 블렌딩하기

키친타월을 이용하여 얇게 블렌딩하면 안료가 종이에 안착하고 유분기는 닦이기 때문에 얇은 면 처리가 가능합니다. 얇은 면 처리는 위에 덧칠하여 쌓아주는 것이 용이하여 베이스 색을 칠할 때 다양하게 응용됩니다.

03 좁은 범위의 블렌딩

복잡한 꽃이나, 사물 또는 좁은 범위의 색을 섞어 줄 때는 오일파스텔 자체로 블렌딩 하는 것이 자연스럽습니다. 힘의 강약을 이용하여 진한 색과 연한 색을 왔다 갔다 하면 그 사이에 블렌딩이 되어 그러데이션이 나타납니다. 이때 너무 어색하거나 튀는 부분이 있다면 그 부분만 손이나, 면봉을 이용하여 블렌딩합니다.

04 블렌딩시 알아야 할 점

오일파스텔은 대부분 종이에 그리는 경우가 많기 때문에 최소한으로 블렌딩 해주는 것이 좋습니다. 도구를 이용한 반복적인 블렌딩은 오일파스텔의 밀림이나 닦임 현상을 초래할 수 있기 때문입니다. 그림에 들어가기 전 그림의 흐름을 이해하고 어느 부분을 어떤 방향으로 블렌딩 해줄지 계획하고 진행합니다.

05 스크래치 기법

밑 색이 깔린 채로 스크래치를 통해 밑 색의 색감이 올라오게 하는 기법입니다. 밑 색이 없으면 스크래치가 잘 안 됩니다. 꽃밭의 얇은 풀이나 가지 등을 그려낼 때 용이 합니다. 유성색연필로 긁어내면 종이의 손상 없이 더욱 자연스럽게 흔적이 남습니다.

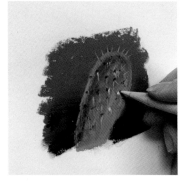

09 오일파스텔 그림 보정하기

오일파스텔 그림을 완성하기까지는 수많은 수습과정이 필요합니다. 하나씩 수습하며 그림을 완성한다고 생각하고 다음과 같은 일들이 일어날 때 당황하지 말고 대처합니다.

01 그러데이션이 어색하게 나온 경우

그러데이션이 어색하게 나온다면 종이 위의 오일파스텔 양이 부족한 경우가 대부분입니다. 어색한 부분에 다시 한번 색을 칠하고 블렌딩 해주세요.

02 밀림 현상이 일어나는 경우

종이 위에 오일파스텔의 양이 달라서 그럴 수 있습니다. 밀려난 부분에 오일파스텔을 넣어 칠합니다.

03 선이 너무 두껍게 나온 경우

하얀 바탕에 세밀한 작업을 할 때 선이 너무 두껍게 나올 때가 있습니다. 그럴 땐 하얀색 유성 색연필로 두꺼운 부분을 밀어낸 뒤 포스카마카로 지웁니다. 색감이 있는 배경일 경우 색감에 맞는 오일파스텔로 덧칠합니다.

04 때가 너무 많이 나온 경우

찰필과 면봉으로 떼어주거나 같은 색의 오일파스텔로 눌러주거나 손가락으로 살짝 문지릅니다.

03 코의 입체감 이해하기

얼굴에서 코는 얼굴의 중심으로 그리기 전에
코의 입체감을 이해하고 들어가면 좋습니다.
코는 각진 기둥 형태로 되어있고 밝고 어두움
은 빛이 어디에서 비추느냐에 따라 다르지만
보통은 콧등 부분이 가장 밝고 코 아래가 가장
어둡습니다. 코끝과 콧볼은 세 개의 구가 붙어
있는 형태로, 그림을 그릴 때 콧볼 피부의 두께
를 그림으로 표현합니다.

04 입술의 볼륨감 살리기

입술은 방향과 볼륨감이 중요합니다. 빛이 45
도 각도 위에서 비춘다고 했을 때 아랫입술이
가장 밝고 윗입술은 그림자가 생겨 아랫입술보
다는 어둡게 표현합니다. 아랫입술에서 턱으로
이어지는 부분은 그림자를 주어 아랫입술과 턱
의 볼륨감을 나타냅니다. 입술의 양쪽은 그림
자를 주어 살짝 들어간 명암을 표현합니다.

16 인물화 그리기 전에 알아야 할 것

얼굴에는 눈코입, 머리카락 등 여러 구성요소와 전체적인 입체감이 있기 때문에 얼굴에 대한 이해가 필요합니다. 오일파스텔은 드로잉적 요소가 크기 때문에 얼굴의 결에 맞추어 그려야 하고, 섬세한 표현이 어렵기 때문에 이목구비 표현 시 색연필과 함께 사용하면 좋습니다. 색감, 터치, 구성 등을 변화하여 그림의 조형적인 매력을 더하여 트렌디하게 표현합니다.

01 얼굴에 입체감을 주어라

인물 드로잉은 터치감이 살아있는 그림이기 때문에 피부 결에 맞추어 그림을 그리는 것이 중요합니다. 얼굴은 코를 중심으로 양옆으로 뻗어나가는 결을 가졌기 때문에 결 방향에 맞추어 드로잉하면 효과적인 그림을 연출할 수 있습니다.

얼굴의 입체감을 나타낼 때에는 얼굴의 밝고 어두움을 표현합니다. 빨간 부분이 인물 얼굴의 하이라이트 부분이고 파랑 부분은 그림자 부분으로 파악한 후 그림을 그려주면 볼륨감 있는 얼굴 그림을 그릴 수 있습니다.

02 눈으로 그림의 감성을 살려라

얼굴에서 눈은 그림의 감성을 전달하는 핵심적인 부분입니다. 눈빛을 그윽하고 맑게 표현하기 위해서는 눈 구조를 파악하고 그려야 합니다.

먼저 눈썹은 머리 부분은 수직의 방향으로 나 있지만 끝으로 갈수록 수평의 결을 가졌습니다. 눈은 눈꺼풀의 그림자로 인하여 윗 라인이 진하고 두껍게 보입니다. 눈동자 내부에는 홍채의 결이 중앙에서 퍼져 나가듯이 되어있고, 눈동자의 명암은 구의 명암을 하고 있습니다. 속눈썹은 점막 바깥쪽에서 나오는 형태로 중앙을 기준으로 양옆으로 점점 누워가는 형태입니다.

최근에는 많은 작가들이 트레이싱 기법을 통해 스케치 시간을 단축하여 효과적으로 작업하고 있습니다.

트레이싱 기법으로 스케치하기 15

01 사진의 외곽선 따기

일반적으로 먹지를 이용하는 기법과 같다고 생각하면 되지만 먹지는 선이 진하게 남고 종이의 오염 위험이 남을 수 있기 때문에 트레이싱 기법을 활용하면 깔끔하게 스케치할 수 있습니다.

그리고 싶은 사진이나 그림을 프린트한 후 뒷면에 4B 연필로 검게 칠합니다. 다음으로 사진이나 그림 앞면의 선을 따라 그려줍니다. 선은 외곽선과 내부의 형태들이 잘 느껴질 수 있도록 자세히 따주는 것이 좋습니다.

02 선이나 모양 보완하기

그림과 같이 스케치가 되었다면 부족한 선이나 모양 등은 연필로 완성하거나 덧대어 스케치를 완성합니다.

스케치를 정확히 하는 것이 어렵다면 이와 같은 기법을 활용하여 더 멋진 작품을 만들 수 있습니다.

14 꽃을 그릴 때 꼭 알아둘 점

꽃을 그리려면 종류에 따른 구조를 먼저 이해하는 게 중요합니다. 꽃이 가진 본연의 색을 탁하지 않고 맑게 표현하는 것도 포인트입니다. 꽃을 블렌딩할 때 각 색이 오염되지 않도록 섬세하게 블렌딩합니다.

01 꽃의 형태와 모양을 이해하기

꽃은 종류와 피어나는 과정, 바라보는 방향에 따라 형태가 달라집니다. 그렇기에 꽃의 모양과 형태에 대한 이해를 한 다음 그려야 완성된 모습이 어색하지 않고 자연스러울 수 있습니다.

02 꽃이 피어있는 방향 살피기

여러 종류의 꽃들도 피어날 때는 비슷한 모양입니다. 꽃봉오리가 필 때는 촛불 모양을, 컵 모양에서는 튤립을, 밥그릇 모양은 라넌큘러스 등 비슷한 모양을 찾아 그림으로 그립니다. 꽃을 그릴 때는 피어나는 방향도 생각합니다. 수술의 방향이 어디를 보고 있는지 정해주고 꽃의 형태를 그려준 뒤 큰 틀에 맞추어 스케치를 합니다.

벚꽃, 동백, 아네모네, 양귀비 꽃이 피어나는 순서

03 꽃잎을 입체적으로 표현하기

꽃에는 꽃을 지지해주고 꽃 주변을 더욱 풍성해 보이게 해주는 잎사귀들이 있습니다. 꽃 그리기만큼 잎사귀의 표현 역시 꽃 그림의 완성도를 많이 좌우합니다. 잎사귀 역시 평면이 아닌 입체감을 가지고 보는 시점에 따라 모양이 달라지기 때문에 잎사귀의 방향에 따른 모양 변화를 이해해 봅시다.

04 꽃다발이나 꽃묶음의 입체감 주기

꽃은 뭉쳐있는 꽃이나 가지에 여러 개의 꽃이 모여 있는 꽃가지, 꽃다발 등이 있습니다. 이때는 꽃묶음을 하나의 덩어리로 이해하고, 큰 틀에서 입체감을 내줍니다. 각 꽃 개체 마다의 앞뒤에 맞는 그림자를 넣어주는 것뿐 아니라 빛이 와서 어디가 밝고 어느 부분에 그림자가 지는지도 이해하며 그려줍니다.

꽃밭은 수많은 꽃들이 조화롭게 모여서 하나의 아름다운 풍경을 만드는 것입니다. 자연 그대로의 모습이기에 어색하지 않게 모양과 구도 등을 생각하며 그려주는 것이 포인트입니다.

꽃밭 풍경 그리기 13

01 리듬감을 줍니다

꽃밭을 그릴 때 풍경의 리듬감을 떠올리며 그립니다. 꽃의 모양이 하늘을 향해 피어난다는 규칙 안에서 크기, 모양, 잎, 줄기의 길이, 방향 등 많은 부분의 변화를 신경 씁니다. 자칫하면 그림 자체가 균일하게 나올 수 있으므로 꽃 하나하나의 변화뿐 아니라 모여 있고 떨어져 있는 덩어리 감에서도 변화를 줍니다.

02 거리감을 표현합니다.

평면의 종이에 입체감을 표현하려면 화면 앞부분은 그림 내에서 나와 가까운 곳이기에 꽃들을 크고 선명하게 그리고 나와 멀어져 지평선에 가까워질수록 꽃들의 크기는 작게, 꽃들 사이의 간격은 좁아져 촘촘하게 그립니다. 멀어질수록 시야의 각도 넓어지고 사물도 많이 들어오기 때문에 더 많은 꽃을 그려줍니다.

03 꽃을 점으로 표현하기

점찍기를 연습할 때처럼 뒤에 꽃들은 점으로 표현합니다. 꽃들을 풍경 내에서 그릴 때는 비춰지는 햇빛, 노을, 바람 등이 꽃에 적용되어 표현됩니다. 빛이 닿아 밝아진 꽃의 윗부분이라던가, 햇빛 근처 눈이 부셔 하얗게 표현된 꽃밭 등, 꽃들을 단일체로만 바라보지 말고 풍경의 일부라고 생각하며 그림을 그려 줍니다. 현장감이 느껴지는 아름다운 꽃밭 표현을 기억하고 그려봅니다.

12 바다 풍경에서 파도와 물결 그리기

바다를 그리려면 바다 풍경의 기본요소인 물결을 이해해야 합니다. 수평선에 가깝게 정면으로 바라보는 물결과 위에서 내려다보는 평면적인 물결이 있습니다.

수평선에 가까운 물결은 우리가 흔히 알고 있는 일렁이는 물결 모양입니다. 시야에서 멀어져 수평선에 가까울수록 물결 사이의 간격이 좁아집니다.

하늘에서 내려다보는 평면적인 물결은 맑고 얕을수록 잘 보입니다. 평면저인 물결은 마치 그물망의 모양을 띠고 있습니다. 그물망의 모양은 규칙적이지 않고 크기가 다양하며 곡선으로 이루어져 있습니다.

모래와 닿아있는 해변 풍경은 모래, 바닷물, 파도를 이해해야 합니다. 해변에서의 바다는 얇고 반투명한 천들이 겹겹이 쌓여서 이루어져 있다고 보면 됩니다. 깊어질수록 불투명해지고 진해집니다. 바닷물이 모래와 닿아 뒤집어지고 겹쳐지기도 하는 것이 파도의 흐름과 모양입니다. 모래와 물이 부딪혔을 때 만나는 부분에서는 물 끝에 거품이 생기고, 모래 부분도 물에 젖어 한 톤 어두운 색을 띠고 있는 것이 해변 풍경의 특징입니다.

겹겹이 쌓여서 이루어졌습니다

물에 젖은 부분은 한 톤 어둡게

구름을 그리기 전 구름의 종류와 특징을 알아야 합니다. 구름은 높이에 따라서 구름층이 있고 각 구름층 마다 모양이 다릅니다. 구름의 종류에 따른 모양과 기법에 대해서 이해하면 좀 더 풍요로운 하늘을 연출 할 수 있습니다.

여러 모양의 구름 그리기 11

01 새털구름

새털구름은 하늘의 상층부에 있는 구름입니다. 마치 솜사탕을 뜯어낸 것처럼 가장자리가 흩어지듯 보입니다. 새털구름을 그릴 땐 블렌딩이 시작되는 곳에서 색이 끌려와 블렌딩 되기 때문에 만들어줄 모양을 생각하며 블렌딩합니다. 구름의 방향성이 중요하기 때문에 손끝을 어디로 마무리 지을지 생각하며 진행합니다.

02 양털구름

중층에 위치하는 솜뭉치 같은 구름입니다. 양털구름을 그릴 때는 모양과 크기를 조금씩 다르면서 큰 흐름은 같은 방향으로 그립니다. 작게 쪼개진 구름 모양을 유지하며 블렌딩해야 자연스럽습니다. 연두색처럼 구름별로 작게 블렌딩이 들어가면 좋습니다. 빨간색처럼 크게 블렌딩이 들어가면 형태가 번지면서 뭉개집니다.

03 뭉게구름

하층운으로 풍경에 자주 쓰이는 구름입니다. 겹쳐 있어서 입체감을 이해하는 것이 중요합니다. 윗면은 원, 원통, 반원의 형태가 합쳐져 있고, 밑면은 평평합니다. 뭉게구름은 층층이 여러 모양 구름들이 만나서 하나의 구름을 이룹니다. 입체감을 표현하려면 구름의 밝은 부분과 어두운 부분을 표현합니다.

04 뭉게구름의 블렌딩

구름에 음영을 준 후 양에 따른 블렌딩을 진행합니다. 뭉게구름은 윗부분은 하늘과 경계가 뚜렷한 편이며 아랫부분도 역시 다른 구름에 비해 경계 있게 그립니다. 뭉게구름의 양옆으로 빠지는 부분은 블렌딩 해주어야 자연스럽습니다. 구름 내부는 동그란 구름 모양에 따라 동글동글한 모양으로 블렌딩합니다.

10 풍경을 그릴 때 주의할 점

풍경은 인위적이지 않고 자연스럽게 그리는 것이 중요합니다. 단순한 패턴을 피하고 리듬감 있게 변화를 주면서 그리면 풍경이 자연스러워집니다.

01 과정을 계획하고 나누기

오일파스텔은 아크릴과 수채화처럼 재료가 굳은 뒤 위에 얹는 것이 불가능합니다. 마르지 않는 특징이 있기 때문에 그림의 단계를 잘 나누어 계획하고 그리는 것이 중요합니다.

02 단순한 패턴을 피한다

자연은 말 그대로 자연스럽게 나오는 것이 중요합니다. 단순한 패턴을 가지고 있거나 단조롭다면 인위적으로 보일 수 있습니다. 최대한 다양하고 자연스럽게 하는 것에 초점을 맞추어 작업합니다.

03 리듬감 갖기

규칙적이지 않게 변화를 주면 더욱 풍성하고 멋진 그림을 그릴 수 있습니다. 그림에서의 변화는 생동감과 생생한 느낌을 줍니다. 통일된 꽃들은 안정감을 주지만 지루한데 비하여 변화를 줄수록 그림 속 꽃들이 생생해지는 것을 느낄 수 있습니다. 자연물을 화면에 배치할 때에는 큰 형태(덩어리)가 깨지지 않는 선에서 리듬을 생각해 반영합니다. 다음 그림을 통해 비교해 보세요.

① 단조롭고 지루한 느낌
② 단조로움이 살짝 사라짐
③ 개체 크기도 변화가 생겨 단조로움 탈피
④ 개체 크기 및 잎과 꽃도 변화로 생동감 있게 변화

① ② ③ ④

05 블렌딩 할 때 색이 자주 묻어나요

블렌딩은 반드시 깨끗한 손가락, 키친타월, 면봉을 사용합니다. 물티슈를 사용하여 지속적으로 손가락을 닦거나, 키친타월의 사용 면을 자주 바꿔줍니다. 만약 이미 다른 색이 묻어났다면 면봉으로 조금 닦아낸 뒤 원래 그 자리의 색으로 힘주어 쌓아줍니다.

06 마스킹 테이프를 떼어내니 그림 끝부분이 지저분할 경우

찰필을 이용해 주변 색을 조금 섞어 종이에 펴줍니다. 또는 비슷한 색의 색연필로 비어 있는 부분을 칠하며 마무리 하면 좋습니다.

구름은 단순한 하늘의 풍경을 풍요롭게 해줍니다. 다양한 구름 형태와 음영. 블렌딩 효과를 더하면 한층 더 멋진 풍경을 연출할 수 있습니다. 각 구름풍경 그림마다 다양한 구름 효과가 어떤 풍경을 연출하는지 살펴보고 응용하길 바랍니다.

2,

변화무쌍한
구름 풍경

낭만적인 달밤,
별밤에 흐르는
흰 구름

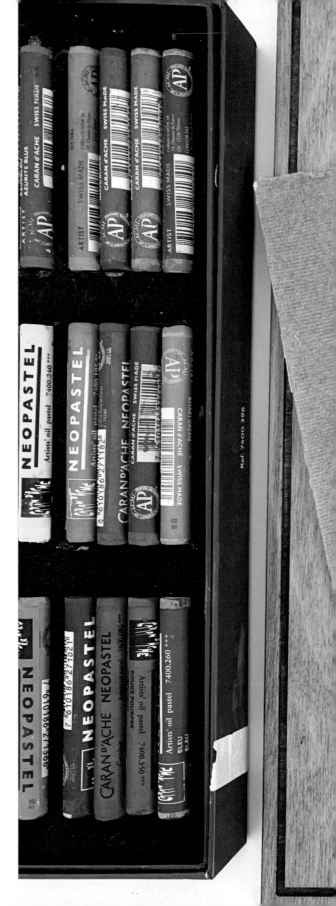

어두운 밤하늘 사이 달빛을 받아 밝게 피어나는 구름은 연기가 피어나는 것처럼 보입니다. 배경의 어둠을 먼저 깔아준 뒤 구름을 표현합니다. 밤의 어두움과 구름의 밝음은 그 차이가 더욱 선명해 보입니다. 대비가 큰 구름은 중간 블렌딩을 신경 써서 해주는 것이 중요합니다. 달은 하늘의 분위기를 좌우하기에 아주 적합한 소재입니다. 은은히 빛나는 달빛과 흩어지는 주변 안개 같은 구름들이 분위기를 더합니다. 마지막으로 흩뿌려진 별들이 하늘의 넓은 면을 채워주며 꿈을 꾸는 듯한 밤하늘을 만들어 줍니다. 빛 표현을 하며 찍어주는 별은 마치 멀리서 스스로의 존재감을 알리는 듯해 그림의 완성도를 높여줍니다.

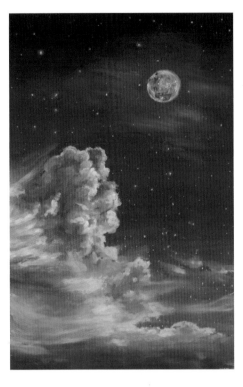

난이도 ★★★

무림일반켄트지 200g 유성색연필 화이트
화이트젤펜 까렌다쉬 크림색 시넬리에 화
이트

219프루시안블루 220사파이어블루 231
말라카이트블루 243페일엘로우 244화이
트 246그레이 247다크그레이 249실버그
레이 254그레이핑크 262라이트프루시안
블루 272다크쿨그레이

01 219번(프루시안블루)을 사용하여 구름을 스케치합니다.

02 219번(프루시안블루)으로 어두운 하늘을 칠합니다. 위에서 아래로 내려올수록 밀도를 낮추어 칠합니다.

03 219번(프루시안블루)이 칠해진 하늘 위에 220번(사파이어블루) 색을 얹어서 역시 아래쪽으로 오면서 하늘을 칠합니다.

04 231번(말라카이트블루)을 활용하여 하늘 전체를 한 번 더 덧칠합니다.

05 하늘 아랫부분 위주로 247번(다크그레이)을 추가해서 색칠합니다.

06 전체적으로 키친타월을 활용하여 블렌딩합니다. 가로 방향에 맞추어 전체적인 색감이 잘 나올 수 있도록 문질러줍니다.

07 247번(다크그레이)을 활용하여 하늘의 밑부분 밝은 색감과 달이 들어갈 곳의 은은한 구름을 칠합니다.

08 아래 하늘 부분은 가로 방향을 유지해주고 달 주변 은은한 구름 부분은 왼쪽 위에서 오른쪽 아래로 내려오는 듯한 방향으로 블렌딩합니다.

09 하얀색 색연필을 활용하여 달과 구름 외곽의 색깔을 한 번 밀어줍니다.

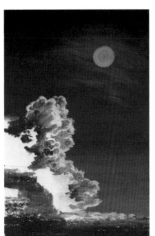 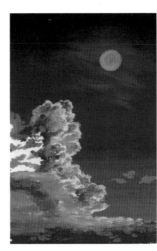

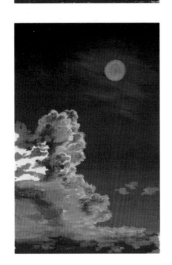 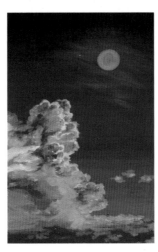

10 244번(화이트)을 활용하여 구름 모양을 잡아주며, 구름의 안쪽까지 조금 들어오도록 채색합니다.

11 윗부분에 하늘과 비슷한 색감의 262번(라이트프루시안블루)을 살짝 칠합니다.

12 272번(다크쿨그레이)으로 달에 의해 역광이 생겨 앞부분 전체에 들어가는 구름의 어두운 부분을 칠합니다.

13 중간 정도의 246번(그레이)을 이용하여 제일 밝은 부분을 제외하고 전체적인 구름의 색깔을 칠합니다.

14 254번(그레이핑크)을 이용해 부분적으로 구름의 붉은 느낌을 추가합니다.

15 249번(실버그레이)을 활용하여 동글동글한 느낌으로 구름의 색감을 블렌딩합니다. 이때 어두운 부분까지 엎어 칠하도록 합니다.

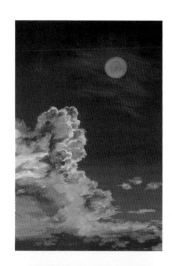

16 오른쪽 아래 하늘에 243번 (페일엘로우)을 추가해 칠합니다.

17 동글동글한 터치감으로 구름 전체를 블렌딩합니다. 면봉을 여러 개 사용하여 색깔별로 칠해주면 깔끔한 구름 표현이 됩니다. 면봉이 오일파스텔을 닦아낼 수 있으므로 살살 비벼주세요. 그럼에도 블렌딩이 잘되지 않을 때는 면봉 끝에 블렌딩할 오일파스텔을 충분히 묻힌 후 오일리하게 블렌딩합니다.

18 272번(다크쿨그레이)을 활용하여 구름의 어두운 부분을 한 번 더 그려줍니다.

19 244번(화이트)을 이용해 달빛을 받아 밝아진 구름 부분을 색칠합니다.

20 아래 구름을 하늘에 흐름에 맞추어 손가락으로 흘러가듯 블렌딩 하고, 위에는 뭉게구름의 모양에 맞게 면봉으로 동글동글하게 블렌딩합니다.

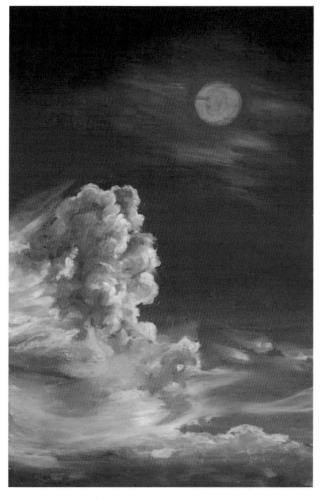

21 까렌다쉬 크림색과 시넬리에 화이트를 활용하여 조금 더 선명하게 밝은색을 추가합니다. 한 번 더 위와같이 블렌딩합니다. 너무 밝아진 부분이나 모양이 달라진 부분이 있다면 배경색 231번(말라카이트블루) 또는 247번(다크그레이)을 면봉에 묻혀주어 구름 모양을 잘 보이게 채색합니다.

22 244번(화이트)으로 달을 칠합니다.

23 219번(프루시안블루)과 272번(다크쿨그레이)으로 달의 어둠을 한 번 더 칠합니다.

24 면봉으로 달을 살살 비벼주며 자연스러운 음영을 나타냅니다.

25 244번(화이트)으로 별을 찍어줄 위치를 몇 개 정도 찍어 준 뒤 면봉으로 동그랗게 블렌딩합니다.

26 화이트젤펜을 이용하여 밤하늘의 많은 별들과 달의 모양을 그려줍니다. 별들은 규칙적이지 않도록 주의해서 찍어줍니다.

27 구름의 입체감이 부족한다면 244번(화이트)으로 한 번 더 칠합니다.

28 오른쪽에서 왼쪽 방향으로 들어가는 부분들의 경계만 블렌딩합니다. 구름이 있는 밤하늘 그림을 완성합니다.

02 노을 진 창가에서 바라보는 하늘 풍경

구름 색감 중에 단연 멋진 색은 노을 속 흘러가는 구름의 색입니다. 해가 뉘엇 뉘엇 저물어가며 아쉬운 듯 햇빛으로 물들이는 것 같이 보입니다. 그림 속 구름은 명확하게 구분된 것이 아니라 자연스레 하늘로 스며들어가는 듯한 구름입니다. 따라서 급작스러운 색 변화보다는 은은하게 여러 색을 나누어 그려주는 것이 중요합니다. 면봉과 손가락을 적절히 사용해서 배경이 멋지게 됐다면 검정 색연필로 새와 전깃줄을 추가하여 디테일을 더합니다.

난이도 ★★★

무림일반켄트지 200g 유성색연필 블랙
까렌다쉬 크림색
203오렌지니시옐로우 205오렌지 207
버밀리언 212바이올렛 219프루시안블
루 220사파이어블루 236브라운 237러
싯 244화이트 246그레이 247다크그레
이 248블랙 250페일오커 253번트오렌지
254그레이핑크 255라이트모브 272다크
쿨그레이

01 219번(프루시안블루)으로 구름 형태를 그려준 뒤 구름을 제외하고 위에서 아래로 채워줍니다. 아래로 갈수록 밀도를 낮게 진행합니다. 구름자리는 여유 있게 비워둡니다.

02 02 220번(사파이어블루)을 사용하여 구름과 가까운 부분을 덧칠하고 아직 칠하지 못한 아래 하늘도 조금 칠합니다.

03 272번(다크쿨그레이)을 이용하여 어두운 하늘 부분을 더 칠합니다.

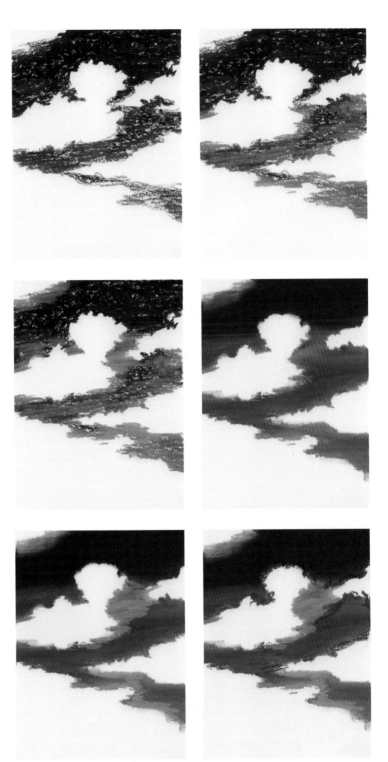

04 247번(다크그레이)을 이용해 하늘의 채도를 한 톤 낮아지도록 합니다. 이때 오른쪽 아래 하늘 부분은 힘을 빼고 연하게 칠해줍니다.

05 247번(다크그레이)보다 한 단계 밝은 246번(그레이)을 이용하여 오른쪽 아래 하늘과 가운데 구름 왼쪽 부분도 살짝 칠합니다.

06 254번(그레이핑크)으로 구름이 하늘과 닿아있는 부분 일부와 구름과 구름 사이 연결될 것 같은 부분을 칠해줍니다.

07 면봉으로 전체적으로 블렌딩합니다. 각 색상이 지워지지 않도록 면봉을 바꾸어 가며 블렌딩하고, 구름의 모양을 어느 정도 지켜주며 블렌딩합니다.

08 구름과 구름 사이 이어지는 부분들의 하늘에 255번(라이트모브)을 이용하여 덧칠합니다.

09 237번(러싯)을 이용하여 구름과 하늘의 경계 중 윗부분을 채색합니다.

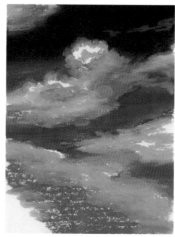

10 237번(러싯)보다 더 주황빛인 253번(번트오렌지)을 이용하여 구름의 내부 음영을 색칠합니다.

11 250번(페일오커)과 203번(오렌지니시옐로우)을 이용하여 구름의 색을 넣습니다.

12 244번(화이트)을 이용하여 구름의 밝은 부분을 칠합니다.

13 207번(버밀리언)을 이용하여 구름의 색감을 하늘과 경계 부근 위주로 그려줍니다.

14 254번(그레이핑크)을 이용하여 중간 하늘 부분과 아래 하늘의 경계를 동글동글하게 얹어줍니다.

15 면봉으로 블렌딩합니다.

16 까렌다쉬 크림색을 이용하여 구름의 밝은 부분에 포인트를 줍니다.

17 219번(프루시안블루)을 이용하여 중간과 아래 하늘 가운데를 칠합니다.

18 손가락을 이용해 블렌딩 해준 뒤 같은 색인 219번(프루시안블루)으로 조금 더 구름의 형태감을 나타낼 수 있도록 위와 아래 구름 모양을 보며 하늘을 칠합니다.

19 전체적으로 블렌딩 되지 않은 곳은 전부 면봉을 이용해 블렌딩합니다.

20 203번(오렌지니시옐로우)을 이용하여 아래 구름과 오른쪽 구름에 동그란 느낌을 추가하여 칠합니다.

21 205번(오렌지)을 이용하여 전체 구름의 노을빛 색감을 추가합니다.

22 면봉으로 어색한 부분만 블렌딩합니다.

23 212번(바이올렛)을 이용하여 나무의 기본 모양을 아래에 점 찍듯이 그려줍니다.

24 236번(브라운)을 이용해 나무 색감을 추가하여 색칠합니다.

25 248번(블랙)을 사용하여 역광의 나무를 칠합니다.

26 면봉으로 블렌딩합니다. 이때 너무 검정으로 색이 달라진 것 같은 부분들은 깨끗한 면봉으로 닦아가며 진행합니다.

27 검정색 유성색연필을 활용하여 나무와 새들, 전깃줄을 그려줍니다.

03 아침에 피어나는 뭉게구름

새벽하늘을 본적이 있나요? 새벽의 하늘과 구름은 환상적인 빛깔이 인상적인 풍경입니다. 어두운 새벽하늘을 그러데이션으로 그려준 뒤 구름과 어스름한 빛을 표현합니다. 햇빛이 떠오르는 주황빛부터 어스름한 새벽빛, 아직은 남아있는 밤하늘 빛까지! 그림 속 구름엔 여러 하늘빛의 색감이 담겨있습니다. 여러 색들을 머금은 구름의 입체감을 위해서는 자연스러운 색 변화와 구름 속 블렌딩이 중요합니다.

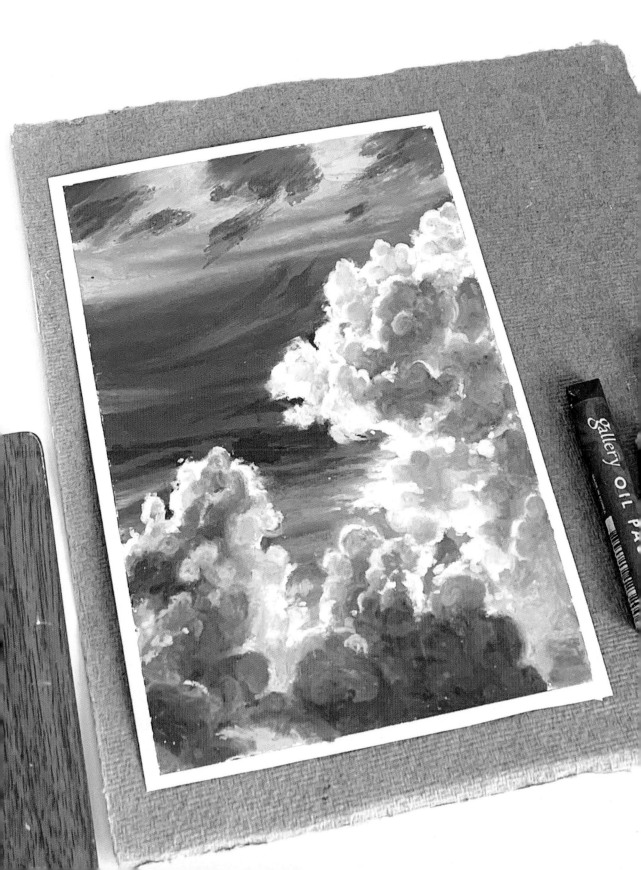

난이도 ★★★★

무림일반켄트지 200g 유성색연필 화이트
204골드옐로우 210퍼플 212바이올렛
213페리윙클블루 214모브 218울트라마
린블루 219프루시안블루 236브라운 243
페일옐로우 244화이트 246그레이 247다
크그레이 253번트오렌지 254그레이핑크
255라이트모브 2610아주르바이올렛 263
미디움아주르바이올렛 264라이트아주르
바이올렛 272다크쿨그레이

01 264번(라이트아주르바이올렛)과 263번(미디움아주르바이올렛)으로 하늘의 베이스 색을 위에서 아래로 칠합니다. 구름이 흐르는 가로 방향에 맞게 수평 방향으로 칠합니다.

02 218번(울트라마린블루)을 이용하여 위에 칠한 263번(미디움아주르바이올렛)과 조금씩 겹쳐주며 아래 방향으로 하늘을 덧칠합니다.

03 261번(아주르바이올렛)을 활용하여 하늘 위에 남겨 놓은 구름의 자리를 칠하고 아래 남색 부분에 보랏빛을 더 첨가합니다.

04 색감이 조금 다른 212번(바이올렛)을 이용하여 하늘과 위의 구름 부분의 어두운 부분을 색칠합니다.

05 조금 밝은 213번(페리윙클블루)으로 하늘에 오일파스텔이 덜 칠해진 부분을 메워줍니다.

06 각 경계별로 다른 손가락을 사용하여 블렌딩합니다. 물티슈로 꾸준히 손을 닦아가며 진행해야 색이 섞이지 않습니다. 하늘의 흐름을 따라 블렌딩에서도 가로 방향에 맞추어 블렌딩합니다. 블렌딩의 끝이 테이프(테두리)를 넘어 끝나도록 합니다. 블렌딩을 중간에서 멈추면 손가락 지문 자국이 남을 수 있습니다.

07 247번(다크그레이)을 이용하여 그림 맨 위 더욱 진한 구름 부분을 칠합니다.

08 272번(다크쿨그레이)을 이용하여 한 번 더 구름의 그림자와 아래 어두운 구름을 칠합니다.

09 253번(번트오렌지)으로 덧칠합니다. 오일파스텔이 많이 쌓일수록 색이 잘 칠해지지 않으므로 색이 잘 보이지 않는다면 조금 더 힘주어 칠합니다.

10 배경에 흐르는 밝은 구름 느낌을 254번(그레이핑크)을 이용하여 그려줍니다.

11 하늘의 구름은 손가락으로 스쳐 지나가듯 경계만 블렌딩합니다. 너무 많이 넓게 문지르면 칠하고자 했던 모양과 달리 전부 섞여 표현될 수 있으니 주의합니다.

12 하얀색 유성색연필을 이용하여 구름 외곽 부분을 칠합니다. 오일파스텔이 묻은 구름의 경계를 칠해주면 색깔이 한차례 벗겨져서 더욱 하얗게 칠해집니다.

13 244번(화이트)을 이용하여 뭉게구름의 모양을 따라 색칠합니다.

14 219번(프루시안블루)과 261번(아주르바이올렛)으로 구름의 어두운 부분을 그려줍니다. 터치감은 동글동글한 느낌을 유지해주세요. 앞구름 모양을 더욱 선명하게 하기 위해 구름과 맞닿은 하늘의 색감도 219번(프루시안블루)으로 한번 더 칠합니다.

15 214번(모브)을 이용하여 앞쪽 구름의 어두운 그림자와 오일파스텔로 블렌딩하며 모양을 조금 더 그려주고, 뒷쪽 뭉게구름의 어두운 부분을 그려줍니다.

16 255번(라이트모브)을 얹어 색칠하며 앞 구름에 전체적인모습을 그려줍니다. 뒷 구름의 섬세한 모양도 그려줍니다.

 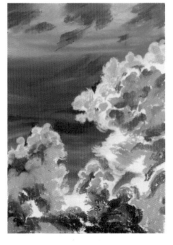

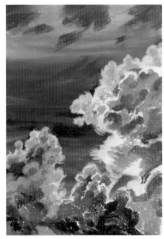 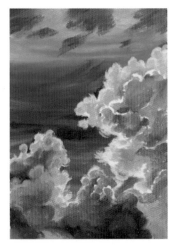

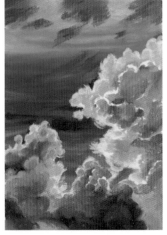

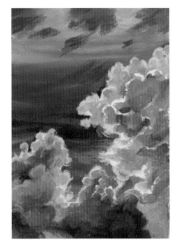

17 254번(그레이핑크)을 이용해 밝은 구름 부분을 제외하고 전체적인 구름의 색을 칠합니다.

18 236번(브라운)을 이용하여 부족한 구름 그림자를 추가로 칠합니다.

19 253번(번트오렌지)으로 배경의 회색 핑크와 갈색의 중간색을 엊어 칠합니다.

20 면봉으로 경계가 뚜렷한 부분을 블렌딩하는데, 구름 느낌이 날 수 있도록 동글동글 블렌딩합니다.

21 구름의 색감을 조금 더 풍부하게 246번(그레이)을 조금씩 부분적으로 추가합니다.

22 블렌딩을 많이 하면 처음 칠했던 색상보다 밝게 표현될 수 있습니다. 구름의 음영 감을 더욱 선명히 하기 위해 212번(바이올렛)을 이용해 한 번 더 어두운 부분의 그림자를 그려줍니다.

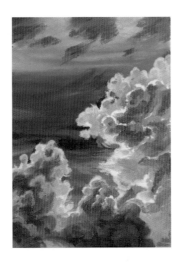 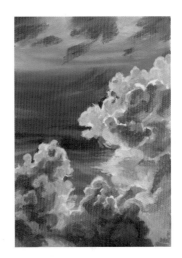

23 햇빛을 받는 구름이기 때문에 붉은 느낌을 추가합니다. 210번(퍼플)으로 분홍색 햇빛을 추가합니다.

24 너무 어두운 부분들에 빛나는 듯한 느낌을 추가하기 위해 204번(골든옐로우)과 243번(페일옐로우)을 이용해 그림 중앙 부분 구름을 색칠합니다.

25 244번(화이트)을 이용하여 어두워진 부분과 구름 외곽을 한 번 더 칠한 뒤 면봉으로 동그란 터치감으로 살살 비비며 블렌딩합니다.

04 구름이 아름다웠던 어느 멋진 날의 오후

울타리 너머 잔잔한 호수 위에 구름은 어느 날씨 좋은 날의 여행 또는 산책 중 본 것만 같은 구름입니다. 너무 맑아서 구름 한 점 없는 날씨보다, 어느 정도 구름들이 바람의 방향을 알려주고 뜨거운 햇빛도 가려주는 그런 하늘이 더 매력적으로 느껴집니다. 그런 하늘은 마치 하늘에 하얀 물감을 풀어놓은 것처럼 구름들이 바람길에 따라 노는 것 같이 보이기도 합니다. 이 그림은 구름을 피해 하늘을 표현하고 구름을 진행한 뒤 아래 풍경을 그렸습니다. 커다란 구름에서 멀어질수록 구름이 작아지며 지평선 쪽에는 맑은 하늘이 오는 것처럼 그런데이션 하면서 그려주는 것이 중요합니다. 하늘 위에 햇빛이 있기에 구름의 아랫부분에 그림자를 넣어주는 것이 포인트입니다.

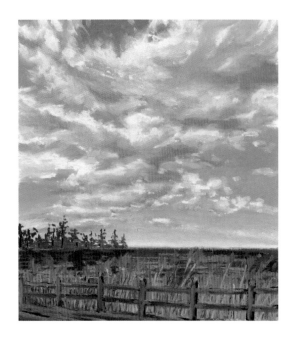

난이도 ★★

무림일반켄트지 200g 유성색연필 블랙
시넬리에 화이트
215라이트퍼플바이올렛 221코발트블루
222사파이어블루 223터쿼스블루 225라
임그린 233올리브 235로우엄버 237러싯
242올리브옐로우 244화이트 245라이트
그레이 246그레이 249실버그레이 250페
일오커 252골든오커 253번트오렌지 255
라이트모브 265아이스블루 272다크쿨그
레이

01 255번(라이트모브)과 233번
(올리브)으로 스케치를 합니다.

02 221번(코발트블루)으로 윗
쪽 하늘을 칠합니다.

03 222번(사파이어블루)을 이
용하여 전체적으로 하늘을 칠합
니다. 아래 하늘로 갈수록 힘을
빼서 밀도가 낮게 해줍니다.

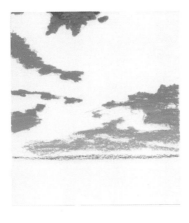

04　223번(터퀴스블루)으로 중간 하늘의 아랫부분을 덧칠합니다.

05　265번(아이스블루)으로 땅의 윗부분까지 그러데이션 합니다.

06　면봉으로 블렌딩합니다.

07　255번(라이트모브)을 다시 가져 와 일부 구름의 외곽 부분과 오른쪽 큰 구름의 그림자 부분을 칠합니다.

08　246번(그레이)을 이용하여 전체적인 구름 그림자를 그려줍니다.

09　245번(라이트그레이)으로 246번(그레이) 위에 얹어 블렌딩하며 구름을 표현해줍니다.

10 249번(실버그레이)으로 하얀 부분을 제외한 나머지 부분을 칠합니다.

11 면봉으로 블렌딩하는데 구름의 하얀 부분까지 가려지지 않도록 주의합니다.

12 244번(화이트)으로 구름의 외곽을 전체적으로 그려줍니다. 가까이 있는 구름은 작은 터치감을 주며 끝처리를 합니다. 더 묘사한 것처럼 나올 수 있게 해주고 멀리 갈수록 덩어리 감이 느껴지도록 칠합니다.

13 272번(다크쿨그레이)으로 구름의 어두운 그림자를 한 번 더 칠합니다.

14 면봉으로 블렌딩합니다.

15 시넬리에 화이트를 이용하여 밝은 부분을 한 번 더 칠하고 구름 내부에 점도 찍고 뚜렷한 경계만 살짝 손가락으로 스쳐 블렌딩합니다.

16 215번(라이트퍼플바이올렛)으로 하늘과 구름의 경계에 보랏빛을 추가합니다. 시넬리에 화이트 위에 색이 잘 올라가지 않더라도 살짝 비벼주는 느낌으로 부드럽게 칠합니다.

17 233번(올리브)으로 물의 베이스를 깔아줍니다.

18 키친타월로 비비며 블렌딩합니다.

19 223번(터퀴스블루)으로 하늘이 물에 비춰진 느낌을 표현합니다.

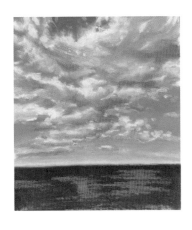

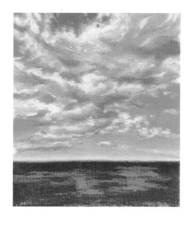
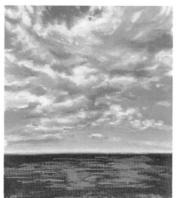

20 222번(라이트블루)으로 물에 색을 더해줍니다.

21 249번(실버그레이)으로 밝은 구름 빛을 선으로 물결에 맞춰 그려줍니다.

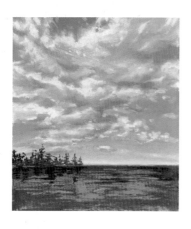

22 235번(로우엄버)으로 나무를 그립니다. 물에 비춰진 나무는 가로선 방향으로 띄엄띄엄 그려줍니다.

23 242번(올리브옐로우)으로 풀을 그려줍니다. 끝처리를 날카롭게 해서 위로 자라나는 풀처럼 표현합니다.

24 252번(골든오커)으로 갈대의 모습을 그려줍니다.

25 253번(번트오렌지)으로 갈대의 진한 갈색 부분을 표현합니다.

26 225번(라임그린)으로 풀들의 밝은색도 넣어줍니다. 길이감을 전부 다르게 하여 자연스러운 느낌을 줍니다.

27 검정색 유성색연필로 울타리를 그려줍니다.

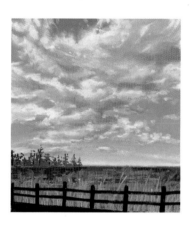
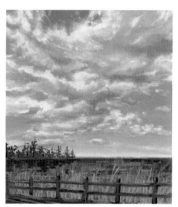

28 250번(페일오커)으로 밝은 부분의 울타리를 선으로 칠합니다. 237번(러싯)으로 울타리의 전체 색감을 칠합니다.

29 235번(로우엄버)으로 울타리 뒤에 어두운 풀들의 느낌을 조금 그려주며 마무리 합니다.

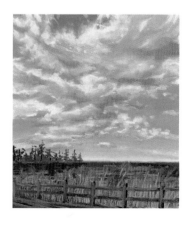

05 마음까지 시원한 화창한 날의 빛과 구름

가끔 하늘을 보면 뭉게구름의 작은 조각들이 흩어지는 것을 볼 때가 있습니다. 작은 조각들이 흩어져 하늘로 변하는 모습을 보면 신비롭습니다. 빛의 조각과 구름 조각이 하늘에서 만나 같은 하늘색이 되어 펼쳐지는 모습을 그림으로 그려봅니다. 구름을 제외한 하늘을 칠해주며 구름의 큰 형태를 연상시켜준 뒤, 구름을 그려주는 순서로 진행합니다. 구름 사이 하늘 색감은 면봉을 이용해 묘사하며, 빛이 시작되는 부분은 비워가며 작업하는 것이 포인트입니다. 많은 색감이 들어가지 않기 때문에 조금은 쉽게 그릴 수 있습니다.

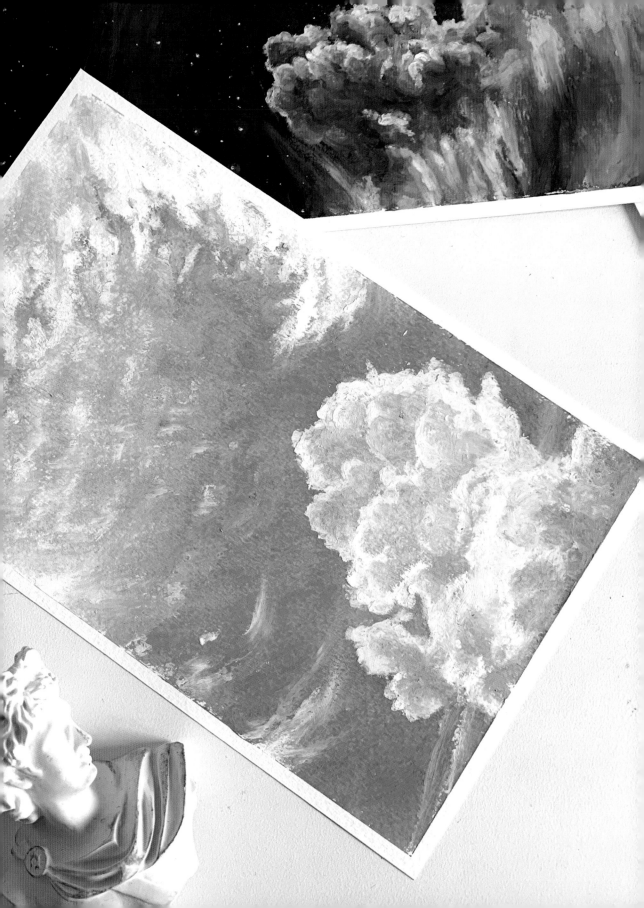

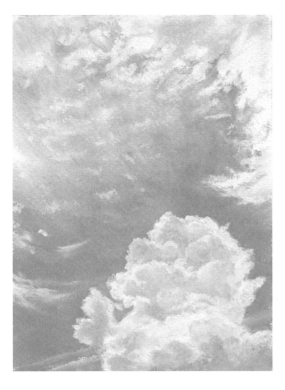

난이도 ★ ☆
문교파스텔전문지 유성색연필 화이트 시
넬리에 화이트
222라이트블루 223터퀴스블루 244화이
트 245라이트그레이 246그레이 249실버
그레이

01 222번(라이트블루)으로 구름을 스케치합니다. 위에는 양떼구름, 아래는 뭉게구름 느낌으로 표현합니다. 아래는 전체 형태를 위에는 부분적인 스케치만 합니다.

223번(터퀴스블루)으로 아래에서부터 위로 올가는 형태로 베이스를 칠합니다. 왼쪽 윗부분은 양떼구름이 들어갈 부위라 사이사이 조금만 칠합니다.

02 222번(라이트블루)으로 앞 과정의 흐름과 같이 덧칠하되, 아래 부분까지만 칠합니다.

03 245번(라이트그레이)으로 전체 채도를 살짝 낮춰주세요. 윗부분도 부분적인 배경만 살짝 남기고 칠합니다.

04 밑에 넓은 부분은 손가락으로, 윗부분은 면봉을 이용해서 블렌딩합니다. 태양이 퍼지는 것과 같이 뭉게구름에서 파란빛이 퍼지듯이 블렌딩합니다.

05 249번(실버그레이)을 사용해서 구름의 큰 그림자를 그려줍니다.

06 246번(그레이)으로 더 진한 구름의 모습을 그립니다.

07 면봉을 사용해서 전체 구름을 블렌딩하는데, 동글동글한 구름 형태에 맞도록 동글동글하게 돌려가면서 블렌딩합니다.

08 하얀색 색연필을 이용해 뭉게구름의 외곽에 하늘색을 긁어줍니다.

09 244번(화이트)을 활용하여 구름 모양을 잡아주고 위에 양떼구름의 모양도 그려줍니다. 양떼구름은 뭉게구름과 가까워질수록 크기가 작아집니다.

10 245번(라이트그레이)으로 구름의 그림자들을 전체적으로 한 번 더 넣어줍니다.

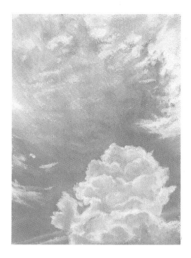
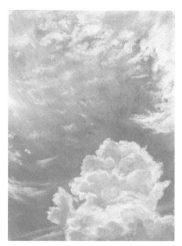

11 면봉으로 블렌딩합니다. 이 때 윗부분 구름들의 섬세한 모양 은 면봉 또는 찰필에 222번(라 이트블루) 색상을 묻혀 구름의 모양을 잡아주며 블렌딩을 진행 합니다.

12 시넬리에 화이트로 더 밝은 구름들을 그려주고 점찍어 줍니 다.

13 시넬리에 화이트로 칠한 부 분은 블렌딩은 거의 진행하지 않 고, 너무 어색한 부분만 손가락 으로 살짝 하늘 방향에 맞추어 스치듯 비벼줍니다.

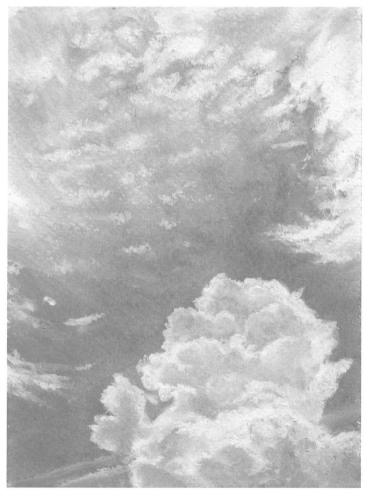

04 키친타월을 이용해 가로 방향으로 블렌딩합니다.

05 213번(페리윙클 블루)으로 빛 받은 부분을 제외하고 수평선을 그려줍니다.

06 215번(라이트퍼플바이올렛)과 252번(골든오커)으로 수평선 밑으로 한 번 더 선을 그려줍니다.

07 219번(프루시안블루)으로 바다의 진한 부분을 칠한 뒤 214번(모브)으로 한 번 더 물결을 칠합니다. 215번(라이트퍼플바이올렛)으로 밝은 부분의 물결과 전체 물결을 한 번 그려줍니다. 이때 힘을 약하게 하여 연하게 그려주세요.

08 255번(라이트모브)으로 왼쪽 중앙 파도치는 부분과 오른쪽 아래 파도의 그림자를 부분적으로 그려줍니다.

09 바다 가운데 파도와 오른쪽 파도에 217번(스카이블루)으로 색을 칠하여 파도치는 바다의 색감을 넣어줍니다.

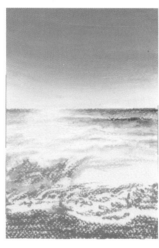
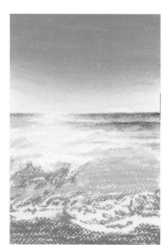

10 252번(골든오커)으로 바다 윗부분과 파도 아래의 모래 부분을 칠합니다.

11 249번(실버그레이)을 동글동글한 터치감으로 왼쪽 가운데 파도 부분에 덧칠하고, 오른쪽 윗 부분의 파도와 나머지 파도는 가로 방향으로 터치하며 그려줍니다.

12 244번(화이트)으로 자연스럽게 바다가 빛나도록 요철 있게 파도를 덧칠하여 블렌딩합니다. 244번(화이트)으로 블렌딩하면 색감이 밝아져 파스텔 빛처럼 자연스럽게 블렌딩 됩니다.

13 216번(핑크)으로 윗부분 파도에 색감을 더합니다.

14 245번(라이트그레이)으로 바다 중앙 넓은 파도와 수평선의 바다 빛을 칠합니다.

15 223번(터퀴스블루)으로 바다 가운데에 색감을 덧칠합니다.

16 247번(다크그레이)으로 어두운 그림자 부분을 칠합니다.

17 색감별로 면봉을 다르게 해서 칠합니다. 중간중간 면봉에 묻은 색감으로도 세세하게 묘사합니다.

18 254번(그레이핑크)으로 모래 부분을 덧칠하고, 그 위에 왼쪽 모래에만 244번(화이트)을 한 번 더 얹어줍니다.

19 면봉으로 넓은 부분을 블렌딩하는데 중간에서 멈추지 않고 가로로 길게 블렌딩합니다. 중간에 멈춰서 자국이 남으면 손가락으로 살짝 비벼 자국을 없앱니다. 그 후 213번(페리윙클블루)으로 왼쪽의 몰아치는 파도의 그림자와 오른쪽 아래 파도의 그림자를 그려줍니다.

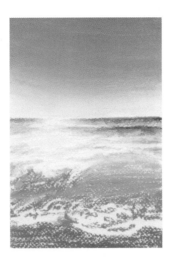

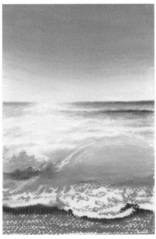

20 245번(라이트그레이)으로 조금 더 약한 그림자 부분을 덧칠합니다.

21 253번(번트오렌지로)으로 흙과 함께 섞인 파도의 느낌을 더 그려줍니다.

22 면봉으로 동글동글한 파도의 느낌에 맞추어 작은 동그라미의 터치감으로 파도를 블렌딩합니다. 먼저 색칠했던 모양이 너무 망가지지 않도록 살짝 비벼주세요.

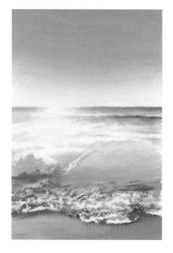
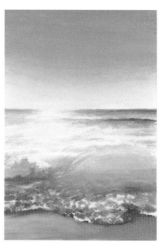

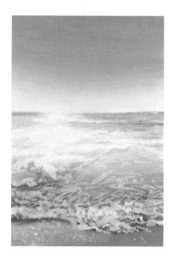

23 244번(화이트)으로 파도가 부서지는 부분과 모래 위 빛나는 조개껍질의 느낌을 점찍듯 그려 줍니다. 너무 진해진 바다 부분이 있다면 화이트로 한 번 더 얹어 밝게 만들어 주세요. 오른쪽 커다란 파도에서 오는 바닷물의 흐름은 얇은 선으로 그려줍니다.

24 면봉으로 블렌딩합니다. 그려진 바다 흐름이 없어지지 않으며 두꺼운 선들만 다듬어 준다는 느낌으로 섬세하게 블렌딩합니다.

25 왼쪽 중앙 파도를 조금 더 선명하게 하기 위해 215번(라이트 퍼플바이올렛)을 이용하여 파도의 모양을 다시 그려줍니다.

26 245번(라이트그레이)으로 왼쪽 파도와 중앙 바다 부분에 회색빛 바다 색감으로 점찍어 줍니다.

27 포스카마카 화이트를 이용해 크고 작은 점들을 더 찍어줍니다. 조금 더 파도치는 모습으로 반짝이는 물까지 표현할 수 있습니다.

02 평온히 반짝이는 바다의 미소

잔잔한 바다에 반짝이는 빛이 펼쳐질 때 평온한 기분이 듭니다. 계속해서 반짝이는 빛들이 잔잔해 보이지만 움직이는 바다의 모습을 대신해 이야기를 전합니다. 가볍게 그림을 그리고 싶을 때, 금방 그릴 수 있는 그림입니다. 복잡한 생각들을 잠시 내려놓고 기분전환 하는 시간을 갖기에 딱 좋습니다. 높지 않은 채도의 색감 들로 색칠하고 포스카마카 화이트로 마무리합니다.

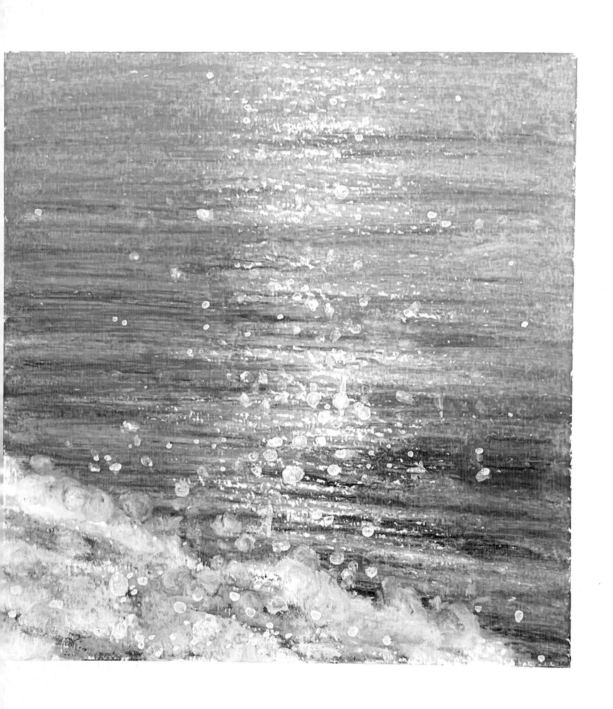

난이도★

문교파스텔전문지 포스카마카 화이트
219프루시안블루 244화이트 245라이트
그레이 246그레이 249실버그레이 274크
림(까렌다쉬 크림)

01 간단히 249번(실버그레이)
으로 하얀 파도를 종이 요철이
반정도 보이도록 칠합니다.

02 햇빛을 받아 빛나는 가운데
부분을 제외하고 245번(라이트
그레이)으로 외곽 부분은 힘주
어서, 가운데는 가볍게 필압을
주어 색칠합니다.

03 246번(그레이)으로 앞 파도
의 진한 부분을 전체적으로 잡
아주되, 햇빛에 반사되어 빛나는
부분은 연하게 칠합니다.

04 포인트로 진한 파도를 219번
(프루시안블루)으로 약하게 칠
합니다.

05 가운데를 제외하고 티슈로
블렌딩합니다.

06 274번(크림) 또는 까렌다쉬
크림색으로 햇빛의 따뜻한 느낌
의 반사를 점찍어 표현해줍니다.

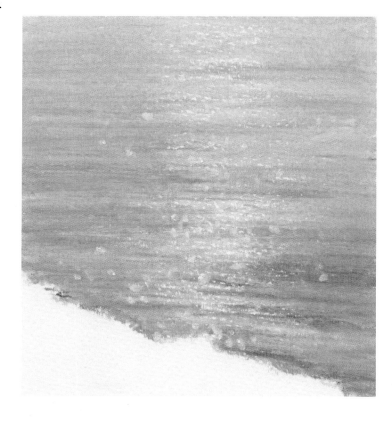

07 포스카마카 화이트를 이용하여 더욱 반짝이는 느낌을 그려줍니다.

08 246번(그레이)으로 밑에 하얀 파도의 어두운 부분을 잡아줍니다.

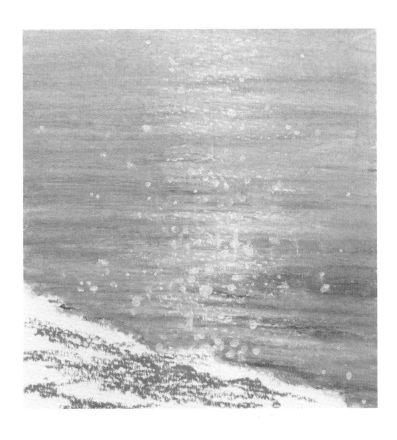

09 면봉으로 비벼 블렌딩합니다.

10 249번(실버그레이)으로 진하게 블렌딩합니다.

11 동글동글한 터치감을 주며 244번(화이트)으로 블렌딩합니다. 파도가 부서지는 듯한 느낌을 줄 수 있습니다.

03 모래 바닥이 투명하게 비치는 맑은 바다

바다 하면 맑고 투명한 에메랄드빛 바다가 생각납니다. 모래 바닥이 투명하게 비치는 맑은 바다를 보고 있으면 물결의 움직임에 사로잡히게 됩니다. 그런 맑은 바다 속에서 빛나는 햇빛을 바라보는 장면을 그렸습니다. 맑은 하늘과 물결이 대비되고, 물과 하늘의 경계를 알려주면서 더 깊고 진해지며 멀어지는 바다의 모습을 표현했습니다. 비쳐지는 물결 빛은 멀리 있는 바다로 갈수록 촘촘하고 작아지며 바다 속으로 합쳐져 사라집니다. 맑은 빛을 유지하며 바다를 그려주는 게 중요합니다.

난이도 ★ ★ ★
무림일반켄트지 200g 포스카마카 화이트
까렌다쉬 크림색
218울트라마린블루 224터퀴스그린 223
터퀴스블루 222라이트블루 231말라카이
트그린 243페일옐로우 244화이트 249실
버그레이 262라이트프루시안블루

01 244번(화이트)으로 윗부분을 한차례 칠합니다.

02 화이트를 칠한 부분 위에 물에 비춰진 하늘의 흐름인 가로 방향에 맞추어 218번(울트라마린블루)으로 연하게 칠합니다. 조금 더 진한 부분은 한 번 더 칠합니다.

03 면봉을 이용하여 가로 방향으로 블렌딩합니다. 면봉에 묻은 218번(울트라마린블루)을 이용하여 비춰진 하늘 흐름을 더 섬세하게 그려주며 블렌딩합니다.

04 224번(터쿼스그린)을 이용하여 하늘과 경계 부분부터 그다음 색이 나오기 전까지 칠합니다. 왼쪽 위 햇빛이 비춰질 부분은 남겨놓고 칠해주세요.

05 면봉을 힘주어 눌러서 종이에 안착되도록 블렌딩합니다. 이때 하늘과 물빛 경계 부분은 선명한 상태를 유지해야 하므로 번진 것처럼 표현되지 않도록 주의합니다.

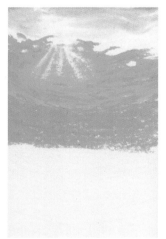

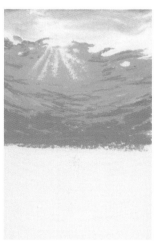

06 223번(터쿼스블루)으로 한번 더 224번(터쿼스그린) 위에 물의 색감을 넣어주며 물결의 흐름을 표현합니다. 그 후 중앙 부분을 전체적으로 칠합니다.

07 윗쪽 부분 물결 표현과 중앙에 한 번 더 222번(라이트블루)을 덧칠합니다. 이때 223번(터쿼스블루)이 전부 가려지진 않도록 주의합니다.

08 262번(라이트프루시안블루)을 이용해 가장 깊은 바다의 가운데 색감을 한 번 더 넣어줍니다.

09 채색한 262번(라이트프루시안블루) 아래 아주 좁은 범위를 222번(라이트블루) 〉 223번(터퀴스블루) 〉 224번(터퀴스그린) 순서로 그러데이션 하여 내려옵니다.

그 후 224번(터퀴스그린)을 사용해 물결을 그립니다. 아래로 갈수록 점점 물결의 크기가 커져 보이도록 그려주세요.

10 08 채색 부분은 손가락으로, 나머지 05~09 채색 부분은 면봉으로 블렌딩합니다. 면봉은 오일파스텔을 블렌딩 하기도 하지만 얹혀있던 색감을 벗겨내는 역할을 하기도 합니다. 색감이 너무 진한 부분은 깨끗한 면봉을 이용해 색을 닦아주고, 전체적으로 그냥 비벼주는 것이 아닌 부분적으로 어색한 끝처리 부분만 살짝 비벼주며 블렌딩합니다. 그림이 어색하다면 너무 규칙적인 물결무늬가 나타났기 때문이므로 변화를 주며 물결을 그립니다.

11 249번(실버그레이)을 이용하여 바다 속의 채도를 부분적으로 칠해서 낮추어 줍니다.

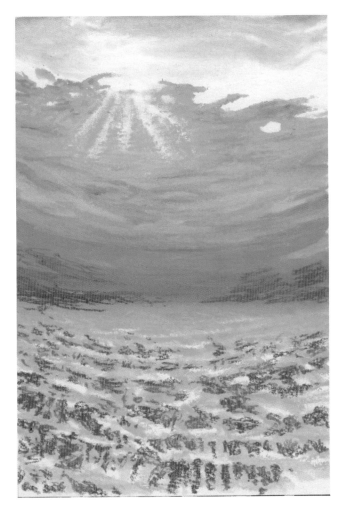

12 231번(말라카이트그린)을 이용하여 아래 물결무늬를 전부 그려주고 바다 깊은 색을 표현합니다.

13 면봉으로 231번(말라카이트그린)을 비벼주며 물결무늬를 안착시켜 줍니다. 하얀 물빛 반사 부분은 남기며 진행합니다. 어느 부분은 많이 비벼 연하게, 어느 부분은 조금만 비벼 진하게 변화를 주며 물결을 표현하면 더욱 풍성한 물결무늬가 나타납니다.

14 243번(페일옐로우)을 이용해 물결의 흐름과 색감을 더 그려줍니다.

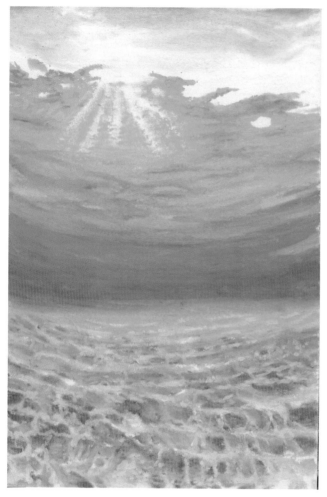

15 까렌다쉬 크림색으로 날카롭게 칼로 자른 뒤 물결 내부에 어두워진 부분 또는 잘 표현되지 않은 빛의 반사 느낌을 섬세하게 그려줍니다.

16 244번(화이트)을 이용해 햇빛이 들어오는 부분을 얇은 선으로 겹쳐주며 햇빛 방향에 맞추어 그립니다. 이어 밑에 물결 부분도 한 번 더 묘사합니다. 전체적인 흐름이 잘 나타나지 않았다면 일렁이는 그물 모양을 생각하며 그려주세요. 제일 아랫부분은 너무 어둡지 않도록 하얀색으로 한 번 칠해 밝게 합니다.

17 면봉으로 너무 두껍게 나온 선이나 어색한 선들의 경계를 풀어줍니다. 이때 231번(말라카이트그린)을 면봉에 살짝 묻혀주어 너무 밝은 부분은 한 번 더 색을 입혀주어도 괜찮습니다. 햇빛 부분은 손가락으로 빛이 퍼지는 방향으로 한 번씩만 블렌딩합니다.

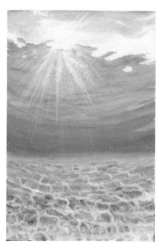

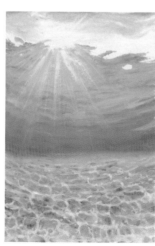

18 이어 포스카마카 화이트로
섬세한 물결과 햇빛이 빛나는 부
분을 점으로 찍어줍니다.

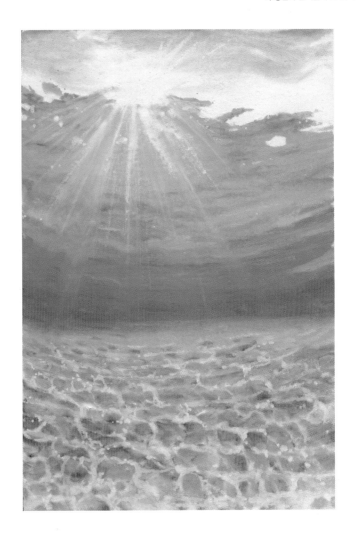

04 발끝에 닿을 듯 말듯 움직이는 파도

밝은 모래 해변에서 발끝에 닿을 듯 말듯 움직이는 파도를 보면 마치 바다가 살아있는 느낌입니다. 밀려왔다 밀려가는 물결 속에 머릿속 잡념도 함께 사라집니다. 이번 그림은 모래가 비치는 맑은 물 표현과 그물망 모양의 거품 모양이 포인트입니다. 물결의 그물모양이 자연스럽게 표현되기 위해서는 손에 필압을 골고루 주어 여러 두께의 자연스러운 선을 그리는 것이 중요합니다. 딱딱한 선이 되지 않도록 주의합니다.

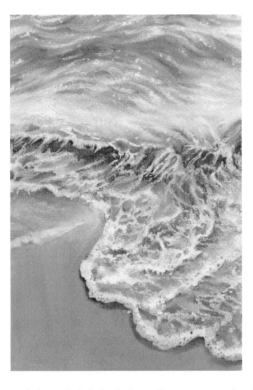

난이도★★★★
문교파스텔전문지 유성색연필 갈색 포스
카마카 화이트 까렌다쉬 크림색
223터퀴스블루 236브라운 237러싯 244
화이트 245라이트그레이 247다크그레이
249실버그레이 252골든오커 253번트오
렌지 254그레이핑크 262라이트프루시안
블루 271베로나그린

01 연한 색연필이나 연필로 연하게 스케치 합니다.

02 223번(터퀴스블루)으로 바다 물결 부분의 물결을 표현합니다. 너무 눌러 진하게 그리지 말고 푸른빛이 하얀 물에 비추듯이 약하게 칠합니다.

03 면봉으로 결을 따라서 스머징합니다. 종이에 눌러 색상이 안착되도록 물결 흐름에 따라 비벼줍니다.

04 245번(라이트그레이)으로 조금 더 낮은 채도의 물결을 부분적으로 칠합니다.

05 271번(베로나그린)으로 바다 물결의 어두운 그림자 느낌을 부드럽게 그려줍니다.

06 271번(베로나그린)으로 윗쪽 245번(라이트그레이)으로 한 번 더 덧칠하여 색깔을 연하게 만듭니다.

07 262번(라이트프루시안블루)으로 바다 위에 하얀 빛이 반사되는 부분을 제외하고 푸른 색감을 연하게 덧칠합니다.

08 244번(화이트)을 이용해 빛 반사가 되서 하얗게 남아있는 부분을 칠합니다.

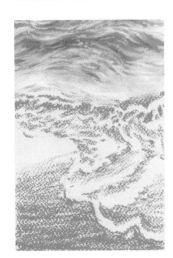

09 파란물결들이 섞이지 않도록 주의하며 푸른 부분 위주로 면봉으로 블렌딩합니다. 블렌딩을 하다 보면 면봉에 파란색 오일파스텔이 묻는데 묻어 있는 오일파스텔만으로 오른쪽 아래 하얀 부분에 연한 물결무늬를 더해 디테일을 살려줍니다.

10 까렌다쉬 크림색으로 그림에서 더 빛나는 부분들과 바다의 아랫부분을 칠해 색감을 자연스럽게 이어줍니다.

11 풍부한 그림을 위해 크림색 위에 244번(화이트)으로 한 번 더 덧칠합니다.

12 253번(번트오렌지)을 이용하여 아주 연하게 까렌다쉬 크림색 위에 흐름을 넣어줍니다.

13 254번(그레이핑크)을 이용하여 파도와 모래 부분을 그려줍니다. 색을 칠한다는 느낌보다는 하얗게 거품이 생기는 부분은 피하며 그림을 그려주는 느낌으로 조심히 그려줍니다

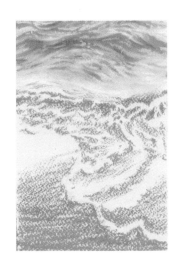

14 252번(골든오커)을 이용하여 파도와 모래 부분의 색감을 더 넣어줍니다. 살살 겉을 스치듯 부분적으로 조금만 넣어줍니다.

15 09~13번까지 그려 넣은 부분들을 블렌딩합니다. 바다 부분, 바다와 파도가 만나는 부분, 파도와 모래 부분으로 나누어 각각 다른 면봉으로 블렌딩합니다. 파도의 하얀 거품을 남기며 블렌딩합니다. 이때 거품과 모래의 경계가 잘 느껴지도록 문질러 줍니다.

16 236번(브라운)을 활용해 파도의 그림자 부분을 모양에 맞추어 살살 그려줍니다.

17 247번(다크그레이)을 이용하여 바다가 파도로 넘어가며 만나는 부분의 물그림자와 브라운으로 표현했던 그림자 부분의 부족한 색감을 칠합니다.

18 249번(실버그레이)으로 왼쪽 아래 모래 전체를 색칠하여 채도를 낮춰줍니다.

19 15~17번까지 그린 부분을 블렌딩합니다. 넓은 모래사장은 키친타월로, 파도 부분은 면봉으로 섬세하게 진행합니다. 단순히 색감을 섞어주고 오일파스텔의 요철을 펴주는 것뿐만 아니라 면봉에 묻은 어두운 색감으로 또다시 바다 그림을 그려준다고 생각하며 진행합니다. 모래사장과 만나는 파도 부분에도 247번(다크그레이)과 236번(브라운)으로 그림자를 그려줍니다.

20 까렌다쉬 크림색을 이용하여 아래쪽 파도 부분과 밝은 부분을 부분적으로 칠합니다.

21 254번(그레이핑크)을 이용하여 모래 위에 파도의 물결무늬를 그려줍니다.

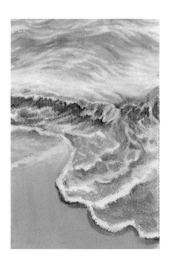

22 237번(러싯)으로 붉은 기를 파도에 조금 넣어줍니다.

23 면봉으로 블렌딩합니다. 각 부분에서 뚜렷한 요철이 있는 부분만 문질러 주며 파도의 그물 모양을 한 번 더 신경 쓰며 진행합니다.

24 포스카마카 화이트를 이용하여 바닷물결 무늬에 반짝임을 표현합니다.

25 244번(화이트)으로 각 파도 거품들의 모양을 그려주며 부족한 파도의 그물모양을 더 묘사합니다.

26 223번(터퀴스블루)을 면봉 끝에 살짝 묻혀서 파도의 부분부분에 아주 은은하게 바닷 빛을 첨가해 비벼줍니다. 갈색 유성색연필을 이용해 뭉개져 보이는 파도 거품 부분을 선명하게 합니다. 하얀 거품에 물방울을 묘사하면서 그림을 완성합니다.

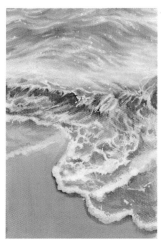

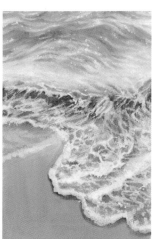

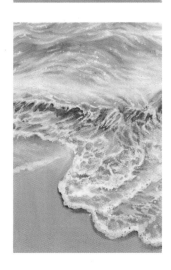

05 여행 가고
싶어지는
파란 하늘과 바다

여행 가고 싶은 바다의 이미지를 상상하면 가장 많이

떠올리는 장면이 아닐까요. 파란 하늘에 예쁜 구름들이

떠다니고, 하늘과 바다가 만나 시원한 바람을 가져다줄

것 같은 풍경! 맑은 하늘과 바다는 기분 좋게 시원하게

만들어주는 매력이 있습니다. 파도가 들렀다 가면서 모

래에 물기를 남기고 가는 색감과 새로운 파도가 다가오

는 모습을 하얀 오일파스텔로 표현합니다.

난이도 ★ ★
문교파스텔전문지 포스카마카 화이트 시
넬리에 화이트
217스카이블루 222라이트블루 223터퀴
스블루 224터퀴스그린 236브라운 244
화이트 245라이트그레이 249실버그레이
250페일오거 254그레이핑크 264라이트
아주르바이올렛 265아이스블루

01 222번(라이트블루)으로 하늘의 구름을 간단히 스케치 합니다.

02 222번(라이트블루) 〉 223번(터퀴스블루) 〉 265번(아이스블루) 순으로 그러데이션 합니다.

03 키친타월로 블렌딩합니다. 힘을 주어 종이에 안착시킨다는 느낌으로 얇게 펴주세요. 이때 스케치를 너무 신경 쓰지 않아도 됩니다.

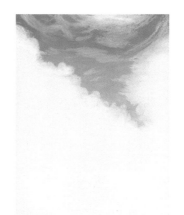

04 244번(화이트)을 이용해 구름의 모양과 형태를 그려줍니다.

05 245번(라이트그레이)을 이용해 구름의 그림자를 그려주고, 면봉으로 연한 부분을 블렌딩하여 풀어줍니다. 동글동글한 느낌이 날 수 있도록 신경 씁니다.

06 244번(화이트)을 어색하게 밝아진 부분에 얹어주고 블렌딩합니다. 245번(라이트그레이)과 244번(화이트)을 반복하여 사용한 후 217번(스카이블루)과 264번(라이트아주르바이올렛)을 이용하여 수평선을 그려줍니다.

07 시넬리에 화이트를 이용하여 구름의 밝은 부분을 더 밝은 느낌으로 만들어준 후 블렌딩합니다. 오른쪽은 흩어지는 구름이기에 자연스럽게 하늘에 흩어지도록 손가락으로 블렌딩하고, 하늘에 떠다니는 구름은 끝처리만 한 번씩 블렌딩합니다. 이어 수평선도 블렌딩합니다. 과하게 비벼 블렌딩하면 원래 색감이나 모양이 망가질 수 있기 때문에 주의합니다.

08 223번(터퀴스블루)을 이용해 바다의 전체 모양을 그리고 중간 정도의 힘으로 색을 채워줍니다.

09 키친타월로 블렌딩합니다.

10 물결의 그물 모양을 남겨가며 223번(터퀴스블루)으로 칠해줍니다.

11 224번(터퀴스그린)과 249번(실버그레이)으로 끝부분 색감을 조금 더 연하게 만듭니다.

12 면봉으로 블렌딩합니다.

13 244번(화이트)으로 힘주어 밝은 부분을 조금 더 선명하게 만들어줍니다.

14 222번(라이트블루)으로 파도 그림자 부분과 바다의 어두운 부분을 얇게 칠합니다.

15 224번(터퀴스그린)으로 바다의 윗쪽도 색감을 넣어줍니다.

16 앞에서 칠한 부분을 블렌딩 합니다.

17 244번(화이트)의 단면을 잘라 얇은 선으로 바다의 그물부분을 표현합니다.

18 254번(그레이핑크)으로 모래의 베이스를 칠합니다.

19 250(페일오거)을 덧칠하여 두 개의 색이 섞인 베이스를 만듭니다.

20 키친타월을 이용해 블렌딩합니다.

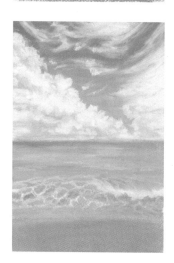

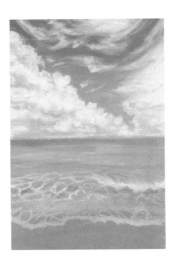 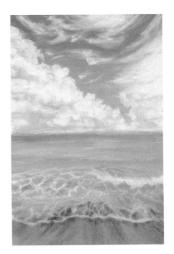

21 249번(실버그레이)을 이용해 색이 달라지는 부분에 자연스럽게 파도를 그려줍니다.

22 236번(브라운)을 면봉에 묻힌 뒤에 면봉을 이용해 어두운 모래 부분을 모양대로 만들어 주며 칠합니다.

23 249번(실버그레이)을 이용해 모래 바깥 부분을 한 번 더 칠합니다.

24 모래 부분을 블렌딩하고 시넬리에 화이트 또는 포스카마카 화이트를 이용해 파도의 그물모양을 한 번 더 그려줍니다.

25 면봉으로 블렌딩 하면서 어두운 부분을 자연스럽게 만들어 주어 완성합니다.

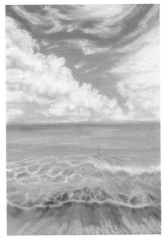 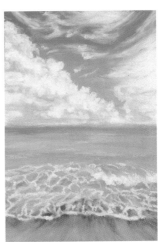

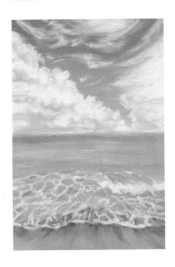

한 송이 한 송이 꽃이 모여 큰 꽃밭을 이루었을 때, 그 색감이 주는 큰 울림이 있습니다. 봄이 되면 꽃밭을 찾아 여행을 가고 자연스레 사진을 찍듯이 꽃밭 풍경이 지닌 낭만적인 감성이 있습니다.

꽃밭은 푸른 하늘이나 노을진 하늘과 대비되며, 햇빛이 비쳐지는 모습과 어우러져 커다란 색상지를 풀어놓은 듯 아름다운 빛깔을 수놓아 줍니다.

4,
자연의 색,
설렘을 주는
꽃밭 풍경

01 금빛 가득
석양의
꽃밭 풍경

노란색은 자체적으로 빛이 나는 것 같기도 하고 따스한 온도를 전달해주기도 합니다. 노란 꽃들이 몽글몽글 피어나고, 꽃밭은 노란 햇빛과 만나 금빛으로 빛나는 것처럼 반짝거립니다. 하늘의 구름은 춤을 추듯 움직이며 노란 꽃밭을 더 생동감 있게 보여줍니다. 꽃밭을 그릴 때는 노란 꽃밭이 밝은 노란빛으로 나올 수 있게 해주는 게 중요합니다. 베이스 풀색을 깔아줄 때 지평선의 노란 꽃밭 부분까지 어두워지지 않도록 주의하여 그립니다. 빛나는 햇빛이 눈부시게 나올 수 있도록 함께 그립니다.

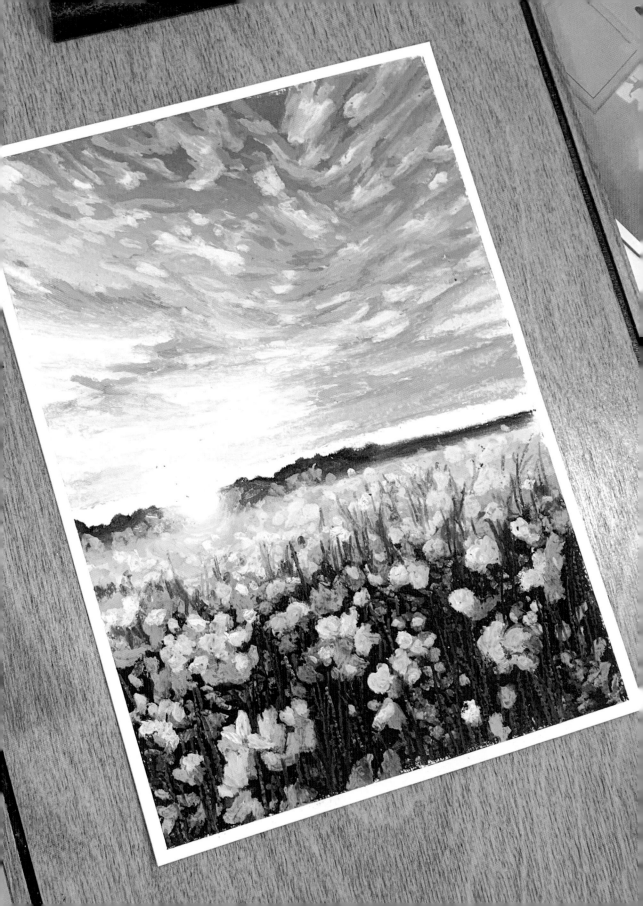

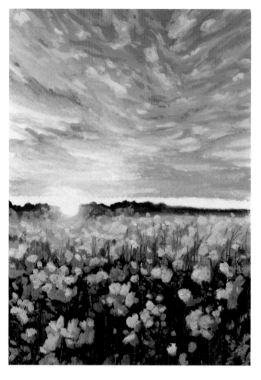

난이도 ★ ★ ★

문교파스텔전문지 유성색연필 화이트 까
렌다쉬 크림색 시넬리에 화이트
202옐로우 205오렌지 207버밀리언 222
라이트블루 223터퀴스블루 230다크그린
233올리브 240살몬 243페일옐로우 244
화이트 246그레이 248블랙 249실버그레
이 250페일오커 253번트오렌지 254그레
이핑크 263미디움아주르바이올렛

01 263번(미디움아주르바이올렛)으로 하늘의 가장 진한 부분을 칠해줍니다.

02 222번(라이트블루)으로 아래쪽을 그러데이션처럼 칠합니다.

03 223번(터퀴스블루)으로 덧칠하며, 아래쪽으로 다시 그러데이션 칠합니다.

04 249번(실버그레이)을 이용해 블렌딩하며 아래쪽으로 더 칠해서 내려옵니다.

05 244번(화이트)을 이용하여 햇빛이 빛날 부분을 밝게 칠합니다.

06 243번(페일 옐로우)으로 하늘의 노란 느낌을 추가하여 칠합니다.

07 하늘의 흐름인 대각선 형태를 유지하며, 키친타월로 블렌딩합니다.

08 249번(실버그레이)을 이용하여 구름의 베이스 색감을 칠합니다. 높은 하늘일수록 V자 형태의 흐름을 가지고 있다가 점점 경사가 완만해집니다. 하늘 아래쪽은 가로 방향의 흐름을 가지도록 구름을 그립니다. 이때 구름의 모양과 크기는 다양하게 진행합니다.

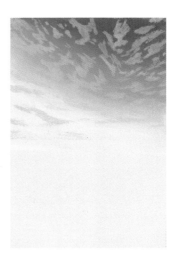

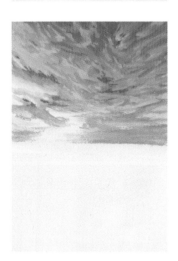

09 254번(그레이핑크)으로 노을질 때 구름의 색감을 추가합니다. 249번(실버그레이)을 넣어준 구름들과 맞닿는 부분에 그려주고, 그 외 왼쪽의 하늘과 오른쪽 하늘 아래에도 추가하여 구름을 그려줍니다.

10 246번(그레이)을 이용하여 구름의 그림자를 그립니다. 이때 아래쪽에 햇빛이 있기 때문에 그림자는 구름의 윗부분에 생기게 됩니다. 그래서 대체적으로 구름의 윗부분을 중점으로 칠하며 작업을 진행합니다.

11 면봉과 손가락을 이용하여 블렌딩합니다. 전체 하늘을 블렌딩하기 보다는 각 개별 구름의 끝처리만 하늘 흐름에 맞추어 비벼준다는 생각으로 블렌딩합니다.

12 240번(살몬)을 이용하여 아래쪽 구름에 햇빛이 비춰지는 색감을 더 넣어줍니다.

13 253번(번트오렌지)으로 구름그림자에 색감을 더 넣어 칠해줍니다.

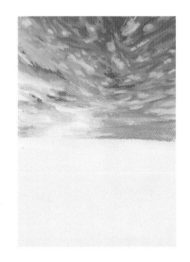

14 까렌다쉬 크림색으로 왼쪽 하늘에 밝은 부분을 덧칠해주며 햇빛이 피지는 느낌을 넣어주고 전체 구름의 밝은 부분을 더 칠해줍니다.

15 다시 254번(그레이핑크)과 까렌다쉬 크림색으로 구름사이 너무 명확한 경계들을 블렌딩합니다.

16 248번(블랙)을 이용하여 산을 스케치하고, 꽃밭의 베이스를 밝은 꽃밭이 들어갈 4분의 1부분만 남기고 칠합니다.

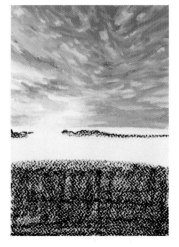
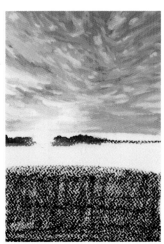

17 207번(버밀리언)으로 햇빛을 받아 붉어진 산 부분을 칠합니다.

18 202번(옐로우)을 이용하여 해의 모양을 만들어 줍니다. 207번(버밀리언)과 자연스럽게 이어지게 덧칠하고, 아래 남겨놓은 밝은 꽃밭 부분을 칠합니다.

19 햇빛과 산부분을 면봉으로 블렌딩 하고, 넓은 부위는 키친 타월을 이용하여 비벼줍니다.

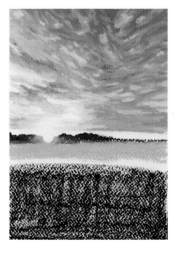
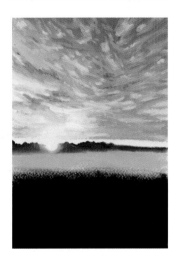

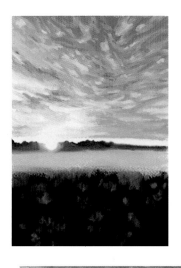

20 하얀색 유성색연필을 이용하여 밝은 꽃이 들어갈 부분을 스케치합니다.

21 250번(페일오커)을 이용해서 전체적인 꽃밭의 꽃을 그려줍니다. 힘을 주어 진하고 선명한 색으로 큰꽃덩이들을 찍어주고 작게 주변 꽃들을 찍어줍니다.

22 205번(오렌지)으로 햇빛 주변 오렌지 빛을 띠는 꽃들 부분을 추가하여 그려줍니다.

23 까렌다쉬 크림색으로 햇빛을 받는 꽃부분에 점을 찍어 빛을 받는 느낌을 추가합니다.

24 202번(옐로우)을 이용하여 해와 만나는 꽃부분과, 하늘의 노란빛을 추가하여 그려넣어줍니다.

25 24번에서 그린 부분을 면봉으로 블렌딩합니다.

26 233번(올리브)을 이용하여 꽃줄기들을 그립니다. 단면을 잘라 얇게 그려주며, 전체적으로 넣어줍니다.

27 230번(다크그린)을 이용하여 줄기를 한 번 더 넣어줍니다.

28 시넬리에 화이트를 이용해 꽃에서 더 밝았으면 하는 부분을 한 번 더 점찍어주고, 그 위에 시넬리에가 벗겨지지 않을 정도의 힘으로 202번(옐로우)을 살짝 비벼주어 노란색감을 넣어주고 그림을 완성합니다.

02 봄의 설레임

분홍색은 봄의 설렘을 알리는 색입니다. 봄을 반겨주듯 맑은 분홍꽃이 수놓아져 있는 풍경. 봄의 설렘을 담아내고자 꽃들 사이에 피어오르는 이슬방울을 함께 그려보았습니다. 하늘에는 분홍색 한 방울을 넣어 하늘까지 꽃향기를 넣었습니다. 산 너머 은은히 빛나는 햇빛이 꽃밭에 있는 작은 이슬방울까지 빛나게 해주고 있어요. 맑은 분홍 꽃밭에는 진한 분홍 꽃과 하얀 꽃, 연한 분홍 꽃들이 있습니다. 다양한 분홍색이 들어가서 더욱 풍부한 꽃밭처럼 보이게 하는 것이 중요합니다. 꽃밭 사이사이 방울들이 생기로운 아침의 꽃밭을 연상시킵니다.

난이도 ★★★★

무림일반켄트지 200g 유성색연필 블랙
포스카마카 화이트 까렌다쉬 크림색
216핑크 2229에메랄드그린 232모스그린
240살몬 242올리브옐로우 243페일옐로
우 244화이트 245라이트그레이 246그레
이 248블랙 249실버그레이 250페일오커
260카드뮴레드 271베로나그린

01 244번(화이트)으로 위에서
부터 중간을 지난 뒤까지 칠하고
중간 이후로 힘을 빼며 그러데이
션으로 칠합니다. 키친타월로 전
체적으로 색을 비벼줍니다.

02 232번(모스그린)으로 꽃이
들어갈 자리를 제외한 나머지 공
간에 줄기와 잎의 색을 칠합니
다. 아랫부분일수록 진하게 칠하
고 위로 갈수록 더 적은 부위와
약한 힘으로 칠합니다.

03 242번(올리브옐로우)으로
풀색에 덧칠해서 점점 밝아지는
풀의 색을 점 찍듯이 표현합니
다.

04 풀색을 면봉으로 비벼서 종이에 안착시킵니다. 이때 윗부분은 면봉에 묻은 색감으로 좀 더 그려줍니다.

05 260번(카드뮴레드)으로 진한 분홍 꽃을 그려주고 멀리 지평선을 살짝 그려줍니다. 그 앞에도 점 찍듯이 조금 찍어줍니다. 지평선으로 가까워질수록 꽃의 크기는 작아지는 것을 신경쓰며 그려 줍니다.

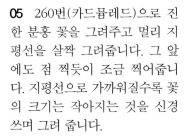

06 216번(핑크)으로 분홍색 꽃을 그려줍니다. 이때 260번(카드뮴레드)이 칠해진 꽃의 일부나 풀색이 칠해진 부분에도 꽃들을 더 그려 넣어줍니다. 멀리 지평선과 가까운 꽃들은 전부 점을 찍듯 그려 줍니다.

07 244번(화이트)을 이용해 지평선 근처 꽃들 사이사이에 점 찍어주며 선명한 점에서 흐린 형태로 덧칠해 블렌딩합니다. 앞에 밝은 꽃들을 그려주고 그후 점 찍듯이 풀밭에 꽃 색을 넣어줍니다.

08 240번(살몬)으로 살굿빛 꽃들을 점 찍듯 넣어줍니다.

09 까렌다쉬 크림색으로 앞에 그려놓은 꽃들의 밝은 부분을 칠하고 중간중간 밝은 꽃들을 점을 찍어 표현합니다.

10 248번(블랙)으로 단면을 잘라 얇은 꽃줄기들을 그려 넣어줍니다.

11 242번(올리브옐로우)과 229번(에메랄드그린)을 이용해서 줄기를 그려줍니다. 지평선에 가까운 꽃들 부분에는 점을 찍어 줄기의 색감을 표현합니다.

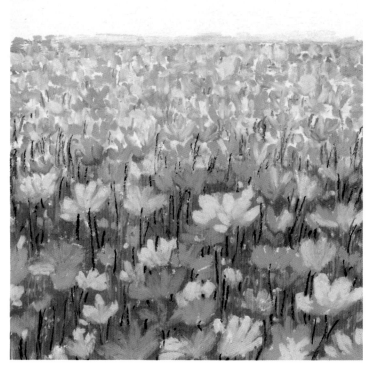

12 면봉으로 한 번씩 스쳐 지나가 주어 배경과 자연스럽게 연결되게 효과를 줍니다.

13 유성색연필 검정색으로 꽃밭 중간에 꽃봉오리들을 그려줍니다.

14 243번(페일옐로우)과 245번(라이트그레이), 250번(페일오커)을 이용해서 꽃밭 중간중간에 점을 찍어 풍부한 색감의 꽃밭을 연출합니다.

15 246번(그레이)을 이용해서 산의 전체 형태를 만들면서 색을 칠합니다.

16 249번(실버그레이)으로 산을 덧칠하고, 구름을 그려 넣어준 뒤 산을 블렌딩합니다.

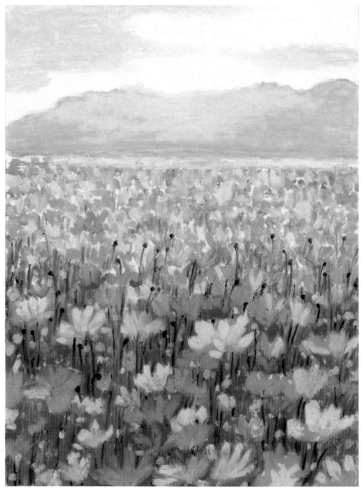

17 까렌다쉬 크림색으로 구름 경계와 산의 밝은 부분을 덧칠합니다.

18 216번(핑크)으로 산과 구름에 햇빛의 색감을 더해줍니다.

19 271번(베로나그린)으로 나무를 그려줍니다.

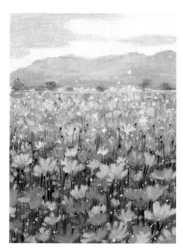

20 면봉으로 구름, 산, 나무 등 어색한 경계를 블렌딩합니다. 본래 모양이 너무 흐려지지 않도록 적당히 블렌딩합니다. 지평선 근처 꽃밭도 동글동글하게 부분적으로 블렌딩해서 자연스러움을 한층 더해줍니다.

21 포스카마카 화이트로 꽃의 밝은 부분들을 칠해주고 빛나는 점을 작게 전체적으로 찍어줍니다.

22 260번(카드뮴레드)으로 꽃 색을 더 넣어 보정해준 뒤 블렌딩합니다.

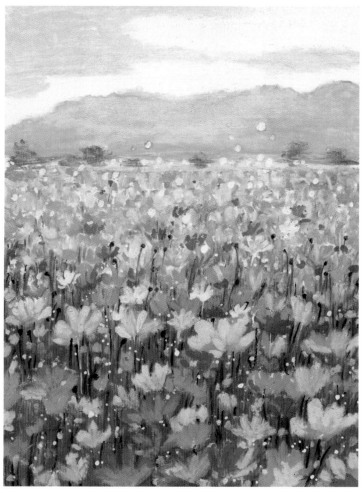

03 노을지는 저녁의 황홀한 꽃밭 풍경

바람 부는 날, 하늘의 구름도 함께 춤을 추네요. 하늘은

따스한 색을 품으며 붉고 보랗게 물들었습니다. 보라

색은 뭉글뭉글 꽃밭에 퍼져 있고, 중간중간 붉은 노을도

머금었습니다. 하늘과 꽃밭은 그렇게 닮았습니다. 꽃밭

도 지는 해의 남은 빛을 받아 윗부분이 밝게 표현되고,

차분한 채도의 아래 꽃밭과 대비됩니다. 화려한 노을이

매력적으로 표현된, 선선한 바람이 불 것만 같은 그런

노을지는 꽃밭을 함께 그려보겠습니다.

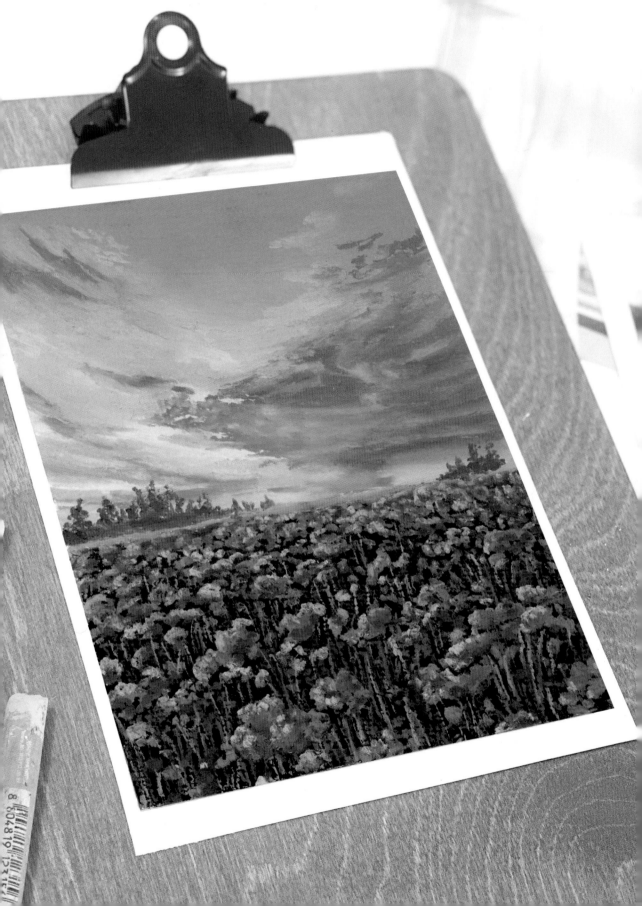

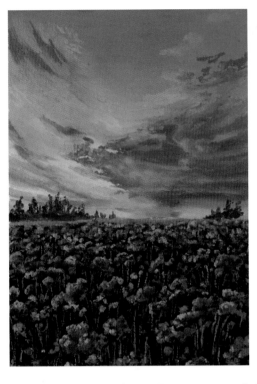

난이도 ★★☆

무림일반켄트지 200g
207버밀리언 212바이올렛 214모브(283
로얄퍼플) 215라이트퍼플바이올렛 216핑
크(281라이트퍼플) 217스카이블루 232모
스그린 233올리브 239살몬핑크 240살몬
241라이트올리브(306다크레몬라임) 248
블랙 249실버그레이 257콜드핑크 260카
드뮴레드 261아주르바이올렛 263미디움
아주르바이올렛 264라이트아주르바이올
렛 281라이트퍼플 283로얄퍼플 306다크
레몬라임 307코코아브라운 322플루오렌
지(생략가능)

01 구름이 들어가게 될 부분을 남기고, 263번(미디움아주르바이올렛)으로 하늘 베이스 중 가장 진한 부분을 칠합니다. 윗부분은 한 번 더 칠해주어 좀 더 진하게 표현합니다.

02 구름 부분을 제외한 부분에 217번(스카이블루)으로 중간 베이스 색을 칠합니다. 맨 윗부분을 제외하고 263번(미디움아주르바이올렛)이 칠해진 부분도 217번(스카이블루)으로 칠합니다.

03 264번(라이트아주르바이올렛)으로 더 밝은 부분을 얹어서 표현합니다.

04 하늘의 흐름인 넓은 U모양에 맞추어 밝은 부분부터 키친타월로 블렌딩합니다.

05 249번(실버그레이)을 이용하여 하늘의 왼쪽 부분을 흐름에 맞추어 얹어줍니다.

06 흐름에 맞추어 키친타월로 블렌딩합니다.

07 214번(모브)을 이용하여 구름의 진한 부분을 칠해준 뒤, 215번(라이트퍼플바이올렛)을 이용하여 밝은 구름 부분을 칠합니다.

08 257번(콜드핑크)을 이용하여 핑크색 구름 부분을 얹어줍니다.

09 키친타월로 너무 누르지 않도록 살짝 겉을 비비듯이 블렌딩합니다.

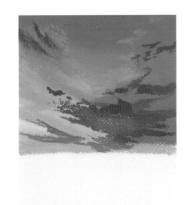

10 260번(카드뮴레드)을 이용하여 붉은 구름을 묘사합니다.

11 216번(핑크)을 이용하여 왼쪽 구름과 오른쪽 큰 구름의 흐름을 이어줍니다.

12 240번(살몬)을 통해 왼쪽 하늘의 노을지는 부분과 아랫부분을 채웁니다.

13 207번(버밀리언)을 이용하여 빈 부분의 구름 모양을 전부 넣어줍니다. 이때 작은 구름, 큰 구름 모두 하늘의 흐름에 맞추어 줍니다.

14 240번(살몬)과 322번(플루오렌지)을 이용하여 붉은 구름 가운데 부분을 얹어주면서 오일파스텔로 블렌딩합니다.

15 239번(살몬핑크)으로 붉은 구름 외곽에 색을 추가해서 얹어줍니다.

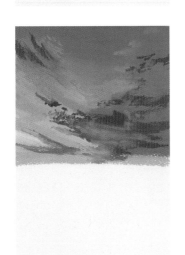
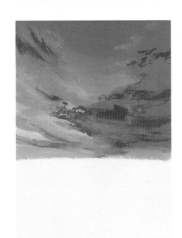

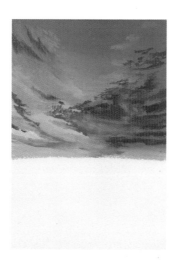

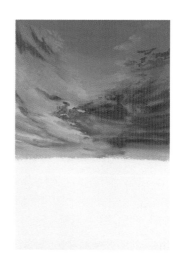

16 261번(아주르바이올렛)으로 어두운 구름 그림자를 표현합니다.

17 면봉으로 구름과 그림자 부분을 블렌딩합니다.

18 248번(블랙)으로 베이스를 깔아줍니다.

19 힘을 주어 티슈로 블렌딩해서 검은색이 채워지게 합니다.

20 233번(올리브)과 232번(모스그린)을 이용해 꽃이 들어갈 자리를 살짝 남겨두고 풀잎들을 그려줍니다. 이때 단면을 칼로 자른 후 얇은 선으로 그려줍니다.

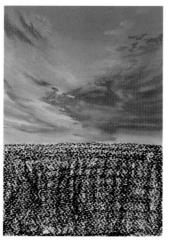

21　283번(로얄퍼플)을 이용해 보라색 꽃 베이스를 그려줍니다. 가까이 있는 꽃들은 간격 있게 큰 터치감으로 그려주고 뒤로 갈수록 모여있는 점처럼 찍어줍니다.

22　212번(바이올렛)을 이용해 꽃 아래의 음영감을 넣어 자연스럽게 꽃들을 표현합니다.

23　꽃밭의 왼쪽에서 밝은 빛이 오기 때문에 281번(라이트퍼플)으로 꽃들의 왼쪽 부분에 밝음을 표현합니다.

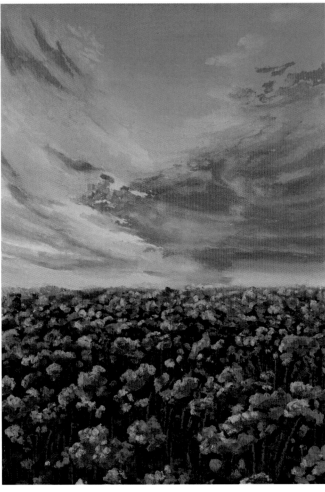

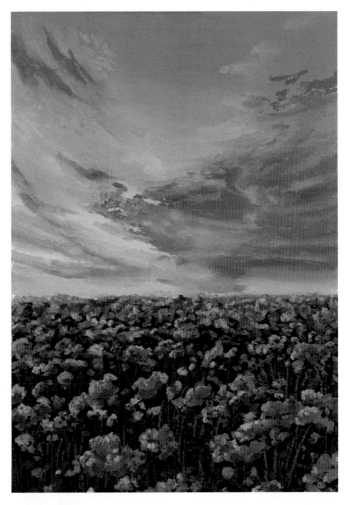

24 257번(콜드핑크)으로 꽃의 색감을 풍부하게 찍어줍니다.

25 306번(다크레몬라임)과 241번(라이트올리브)으로 세밀하게 밝은 풀잎을 표현한 뒤 수평선에 풀밭을 표현합니다.

26 307번(코코아브라운)으로 먼 나무들을 그리며 마무리 합니다.

04 따스함이 느껴지는 바다와 꽃밭 풍경

하늘과 바다, 꽃밭이 함께 있는 풍경입니다. 푸른 하늘과 바다에는 햇빛이 퍼지고 푸른 들판에는 향기로운 꽃향기가 퍼지는 곳! 하늘과 바다 그리고 꽃이 서로 조화될 수 있도록 연출했습니다. 아스라히 빛나는 꽃의 분홍색이 바다 너머 꽃향기가 퍼지는 것 같습니다. 햇빛이 퍼져가는 빛의 방향성을 잘 표현하는 것이 포인트입니다. 직선의 방향성을 잘 유지하며 그려줍니다. 꽃들을 그릴 때는 몽글몽글한 꽃의 형태감을 생각하면서 그려주고 햇빛을 받은 부분은 빛나는 듯이 그리되 얇게 표현하는 것이 포인트입니다.

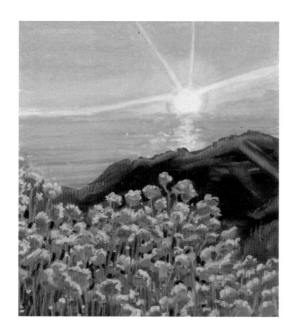

난이도 ★★★★

무림일반켄트지 200g 포스카마카 화이트
까렌다쉬 크림색
214모브 215라이트퍼플바이올렛 216핑
크 232모스그린 235로우엄버 237러싯
240살몬 242올리브엘로우 243페일옐로
우 244화이트 245라이트그레이 247다
크그레이 255라이트모브 260카드뮴레드
263미디움아주르바이올렛 264라이트아
주르바이올렛

01 243번(페일옐로우)으로 빛의 위치와 퍼지는 경로, 수평선의 모양을 그려줍니다.

02 264(라이트아주르바이올렛)으로 전체적인 하늘의 색감을 한 번 칠합니다. 이때 수평선에 가까워질수록 힘을 빼가며 연하게 칠합니다.

03 245번(라이트그레이)을 이용해 바다와 이어지는 하늘의 색감을 덧칠합니다. 아래쪽 하늘, 칠해지지 않은 부분을 칠합니다.

04 216번(핑크)을 이용하여 해
가 퍼져가는 부분의 색감을 칠합
니다.

05 240번(살몬)으로 216번(핑
크)을 칠했던 부분 주위에 한 번
더 색감을 덧칠합니다.

06 244번(화이트)으로 빛이 퍼
지는 부분과 색감이 더 밝아져야
하는 하늘 부분을 덧칠합니다.
이때 키친타월로 하얀색 오일파
스텔을 지속해서 닦아주며 진행
합니다. 그 후 하늘에 빛이 더 퍼
지는 느낌을 선으로 그려줍니다.

07 면봉과 손가락을 이용하여
블렌딩합니다. 그리고 포스카마
카 화이트를 이용하여 햇빛에 탁
해진 부분이나 더 밝아져야 하는
빛줄기 부분을 밝게 합니다.

08 까렌다쉬 크림색으로 햇빛
주변에 빛이 퍼지는 부분의 색감
을 넣어 한 톤 더 밝고 자연스러
워지도록 그려줍니다. 이때 핑크
색이 완전히 가려지지는 않도록
주의합니다.

09 햇빛이 퍼지는 방향처럼 펼쳐지는 형태로 면봉을 이용해 블렌딩합니다.

10 264번(라이트아주르바이올렛)으로 바다의 전체적인 색감과 오른쪽 수평선 위의 산부분까지 채색합니다. 햇빛이 빛나는 부분은 남겨주고 칠합니다.

11 263번(미디움아주르바이올렛)으로 진한 바다의 색을 가로 방향으로 넣어주고, 오른쪽 산의 경계 부분도 한 번 더 칠합니다.

12 216번(핑크)을 이용해서 수평선과 햇빛이 빛나는 물길 양쪽을 칠합니다.

13 240번(살몬)으로 216번(핑크)의 주변을 칠하며 색감을 넣어주고 햇빛의 모양을 한 번 더 그려줍니다.

14 243번(페일옐로우)을 이용하여 햇빛이 빛나는 물길 중앙색을 칠하고 햇빛이 퍼지는 부근 색감도 추가합니다.

15 면봉을 이용해 블렌딩합니다. 바다는 가로 방향을 맞추어 블렌딩하고 가운데 빛나는 부분은 너무 진해지지 않도록 주의합니다.

16 244번(화이트)으로 빛나는 물길에 빛을 찍어줍니다.

17 포스카마카 화이트를 이용해 자연스러운 물길의 빛이 표현되도록 더 촘촘히 찍어줍니다.

18 216번(핑크)으로 꽃이 들어갈 부분에 동그란 터치감으로 꽃들을 그려줍니다. 이때 꽃들이 너무 규칙적으로 나오지 않도록 변화에 신경 쓰며 그려줍니다.

19 232번(모스그린)으로 꽃이 들어간 부분을 제외한 산을 전부 칠합니다. 꽃이 너무 지워지지 않도록 오일파스텔의 단면을 잘라가며 섬세히 칠합니다.

20 칠해지지 않은 부분이나 어색한 끝처리를 면봉으로 비벼 정리합니다.

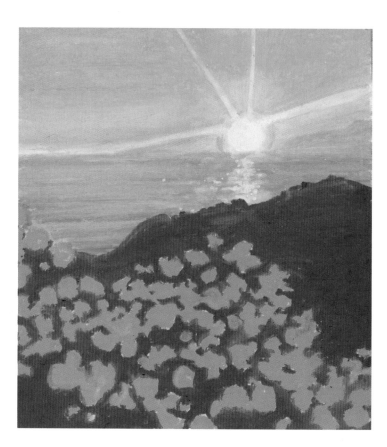

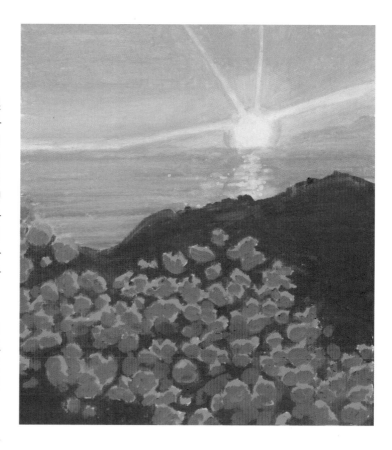

21 214번(모브)을 이용하여 빛을 받아 빛나는 꽃들의 밝은 부분을 제외한 그림자 부분을 꽃의 동그란 모양을 유지하며 칠합니다. 이때 모여있는 꽃들을 한꺼번에 칠하지 말고, 꽃 모양을 생각하며 꽃 하나하나에 그림자를 넣어준다는 생각으로 칠해줍니다. 263번(미디움아주르바이올렛)으로 꽃그림자의 진한 부분을 몇 개 정도만 더 칠해줍니다.

22 215번(라이트퍼플바이올렛)으로 216번(핑크)과 214번(모브)의 경계가 너무 진한 꽃들에 중간색을 넣어주어 자연스럽게 만들어 줍니다.

23 255번(라이트모브)을 이용하여 꽃줄기들을 그려줍니다.

24 235번(로우엄버)을 이용해 꽃과 꽃줄기 뒤의 어두운 부분을 칠해 대비를 넣어주고, 산 뒤편의 산 그림자를 칠합니다.

25 237번(러싯)을 이용하여 산 그림자의 색감을 추가하고 덧칠하여 꽃 사이사이에도 색감을 칠합니다.

26 216번(핑크)을 이용해 햇빛을 받아 분홍빛으로 물든 산의 밝은 부분을 칠합니다.

27 면봉으로 블렌딩합니다.

28 247번(다크그레이)을 이용해 꽃 그림자가 부족한 부분들을 칠해 입체감을 살립니다.

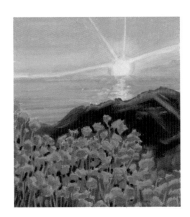

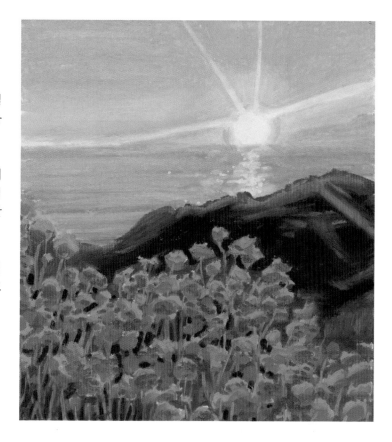

29 260번(카드뮴 레드)으로 점을 찍듯 꽃의 부분부분 색감을 추가합니다.

30 까렌다쉬 크림색을 이용해 핑크 위에 더 빛나도록 점을 찍습니다. 꽃의 입체감이 더욱 살아납니다.

31 242번(올리브엘로우)을 이용해 꽃줄기와 산의 풀느낌을 그려줍니다.

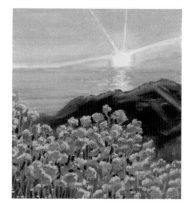

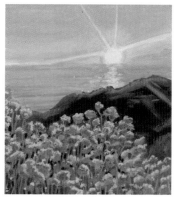

05 가을 분위기 물씬 풍기는 꽃밭 풍경

꽃과 풀이 바람을 만나면 저마다 아름다운 소리를 냅니다. 살랑거리는 소리를 듣고 있자면 마음도 잔잔하게 평온해집니다. 바람은 식물의 곡선을 만들고 화면에 생동감을 줍니다. 가을의 색은 하얀 꽃들을 더욱 돋보이게 합니다. 꽃밭 그림은 베이스를 아주 얇게 깔아주고 꽃들의 줄기들이 어색하지 않게 한 번씩만 비벼주는 것이 중요합니다. 줄기들을 너무 많이 블렌딩해서 뒤의 황금빛 가을색이 없어지지 않도록 주의합니다.

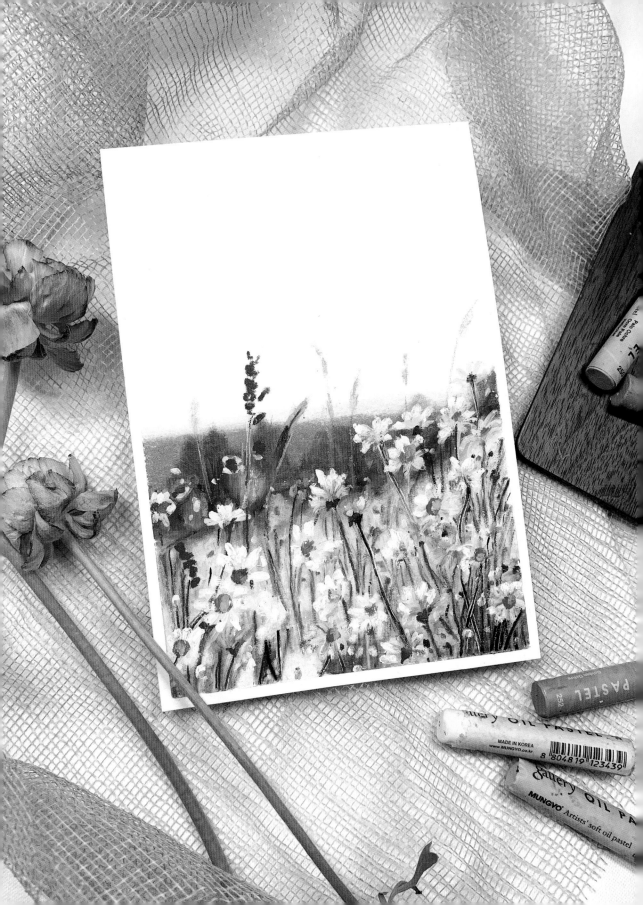

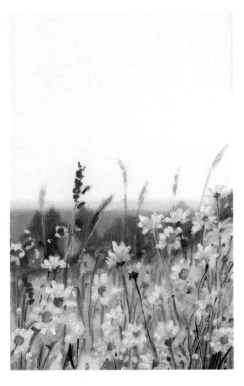

난이도 ★★

무림일반켄트지 200g 유성색연필 화이트
포스카마카 화이트 화이트젤펜 시넬리에
화이트
234올리브브라운 236브라운 244화이트
246그레이 248블랙 249실버그레이 250
페일오커 252골든오커 253번트오렌지
272다크쿨그레이

01 246번(그레이)으로 지평선 아래 모양을 잡고 칠해줍니다.

02 249번(실버그레이)으로 지평선을 그립니다.

03 면봉을 가로 방향으로 힘주며 눌러 비벼줍니다.

04 234번(올리브브라운)으로 멀리 있는 나무의 형태를 칠해주며 세로 방향으로 그립니다.

05 253번(번트오렌지)으로 나무의 윗부분 조금과 아랫부분도 세로 방향의 터치감으로 그려줍니다.

06 250번(페일오커)을 꽃밭의 베이스색으로 사용해 칠합니다.

07 면봉으로 블렌딩합니다. 이때 블렌딩 부분 색에 따라 다른 면봉을 사용합니다.

08 244번(화이트)으로 멀리 있는 꽃들을 그려주고, 단면을 자른 뒤 줄기도 조금 그려줍니다.

09 252번(골든오커)의 단면을 칼로 자른 뒤 갈대 줄기들의 형태를 조금 더 그려줍니다.

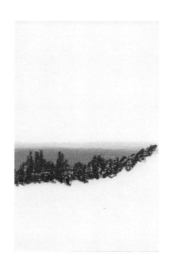

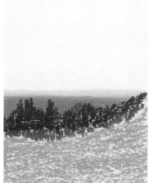

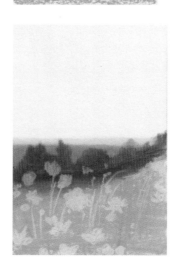

10 236번(브라운)으로 나무의 진한 부분을 그려 줍니다.

11 272번(다크쿨그레이)으로 진한 나무 부분의 색감과 앞부분 색감을 살짝만 넣어줍니다.

12 234번(올리브브라운)으로 줄기와 앞부분의 진한 색을 어색하지 않게 살짝 이어서 칠합니다.

13 면봉으로 블렌딩합니다. 뒤에 산은 동글동글한 터치감으로, 앞부분은 세로 방향을 유지한 채 블렌딩합니다.

14 유성색연필 화이트로 꽃과 줄기가 들어갈 부분을 스케치하며 밀어냅니다.

15 포스카마카 화이트로 유성색연필로 칠한 부분의 위와, 그밖에 하얀꽃들이 들어갈 부분을 칠합니다.

16 246번(그레이)으로 하얀꽃들의 그림자와 어두운 꽃들을 그려줍니다. 하얀꽃 그림자를 그려줄 때는 하얀 색감이 전부 가려지지 않도록 주의합니다.

17 249번(실버그레이)으로 246번(그레이)을 덧칠하며 블렌딩합니다. 추가적으로 꽃이 더 있어야 될 부분이 있다면 더 그려줍니다. 몇개의 줄기들도 조금 선명하게 그려줍니다.

18 248번(블랙)으로 제일 진한 오른쪽 부분의 줄기들과 왼쪽 줄기들을 그려줍니다.

19 234번(올리브브라운)으로 다음 진한 줄기들을 그려줍니다. 꼭 오일파스텔의 단면을 잘라 날카로운 부분으로 얇게 표현하며 줄기를 전체적으로 모두 그려줍니다.

20 236번(브라운)으로 갈색 색감의 줄기들을 더 그려줍니다. 세로 선이지만 다양한 방향으로 뻗어 나가도록 그립니다.

21 253번(번트오렌지)으로 꽃 중앙에 꽃의 수술을 그려줍니다.

22 250번(페일오커)으로 중앙 색감을 넣어주고, 뒷배경에 살짝 점도 찍어 줍니다.

23 면봉을 이용해 전체적으로 어색한 부분을 블렌딩합니다. 줄기들도 면봉으로 곁을 스치듯 문질러 줍니다. 너무 비벼서 선이 너무 흐려지거나, 두껍게 블렌딩되지 않도록 주의합니다.

24 잎의 제일 밝은 부분에 시넬리에 화이트로 오일파스텔의 질감을 넣어가며, 꽃을 더 밝고 선명하게 만듭니다.

25 줄기 부분에 햇빛에 의해 빛나는 듯한 몇 개의 줄기를 추가하면 그림이 완성됩니다. 화이트 젤펜은 오일파스텔이 벗겨지듯 표현 될 수 있습니다. 젤펜이 잘 나올때 가져와서 조금씩 칠합니다. 긁혀나온 오일파스텔을 지속적으로 닦아주며 사용합니다.

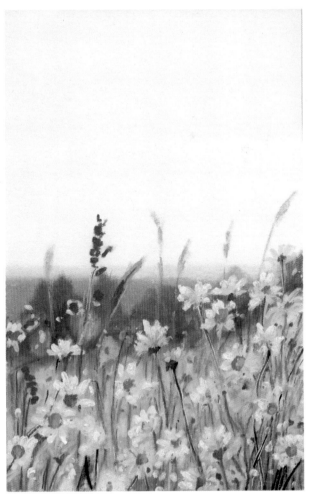

06 붉게 타오르는
꽃밭의 물결

화사한 오늘의 끝을 알리듯 해가 저무는 시간. 햇빛은

마지막으로 붉은 빛을 머금으며 조용히 지평선을 넘어

갑니다. 붉은 노을은 주황색 꽃밭을 더욱 운치 있게 만

듭니다. 오늘을 마무리하고 새로운 내일을 기다리듯 꽃

들은 빛과 함께 노을이 집니다. 꽃밭은 왼쪽에 큰꽃들이

피어 있고, 오른쪽으로 가면서 꽃의 모양과 크기가 다양

해집니다. 꽃이 규칙적이지 않게 크기를 다양하게 연출

합니다.

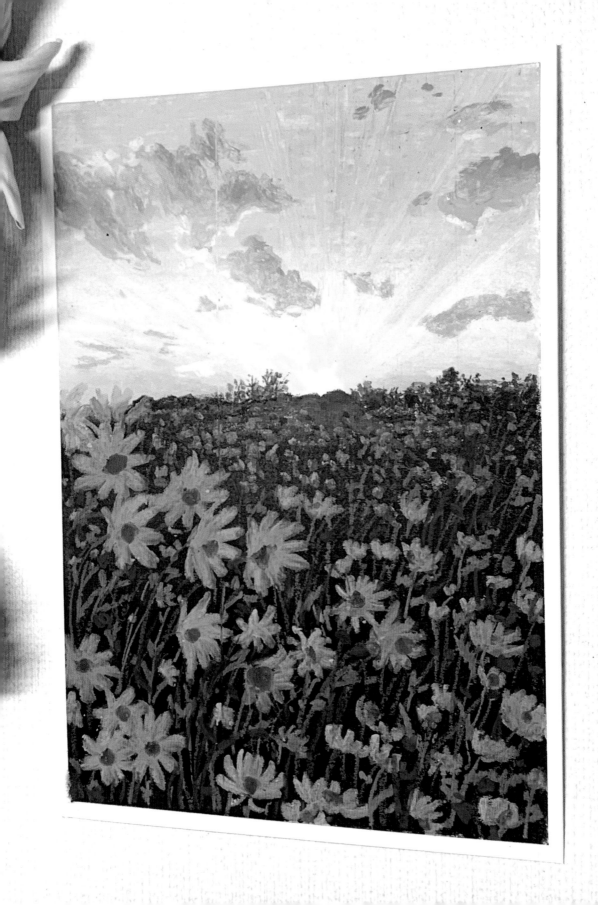

난이도 ★ ★

무림일반켄트지 200g 유성색연필 블랙
유성색연필 화이트 까렌다쉬 크림색
203오렌지니시옐로우 205오렌지 206프
레임레드 207버밀리언 208스칼렛 216
핑크 230다크그린 233올리브 236브라
운 239살몬핑크 243페일옐로우 244화이
트 245라이트그레이 246그레이 248블랙
249실버그레이 254그레이핑크 255라이
트모브 269라이트모스그린

01 245번(라이트그레이)을 활용하여 위에서부터 아래로 그러데이션으로 힘을 빼주며 칠합니다.

02 255번(라이트모브)으로 위색상과 겹쳐서 칠하되 그러데이션 되도록 칠합니다.

03 249번(실버그레이)으로 겹쳐서 다시 칠해 그러데이션 색상을 만듭니다.이때 햇빛이 들어갈 부분은 종이 공간을 살려 둡니다.

04 239번(살몬핑크)을 사용해서 꽃밭의 수평선부터 위쪽으로 그러데이션으로 칠합니다.

05 203번(오렌지니시옐로우)으로 239번(살몬핑크)과 249번(실버그레이) 사이를 채워줍니다.

06 216번(핑크)으로 천천히 249번(실버그레이) 위를 칠합니다. 약간의 핑크빛만 추가합니다.

07 243번(페일옐로우)으로 햇빛이 들어갈 빈 부분과 하늘의 연결 부분을 칠합니다.

08 키친타월로 블렌딩합니다. 보라 부분과 아래 노을 부분을 나누어 가로 방향으로 블렌딩합니다.

09 243번(페일옐로우)을 이용해 어색한 부분을 한 번 더 칠해주어 색감을 더합니다. 햇빛이 빛나는 부분의 햇빛선을 그려줍니다.

10 244번(화이트)으로 햇빛 빛줄기를 더 선명하게 그려줍니다.

11 216번(핑크)으로 화이트 빛줄기 옆으로 핑크색 빛줄기를 부분부분 추가합니다.

12 면봉으로 블렌딩합니다. 빛줄기에 따라 안쪽 햇빛에서 바깥으로 퍼져나가듯 문질러 줍니다.

13 254번(그레이핑크)을 이용해 구름 모양을 그려줍니다.

14 햇빛에 비춰져 밝아진 구름의 밑부분을 까렌다쉬 크림색을 이용하여 그립니다.

15 246번(그레이)으로 구름의 진한 부분을 그려줍니다. 오일파스텔이 덧대져서 안 칠해지면 힘주어 밑색을 밀어내며 칠해줍니다.

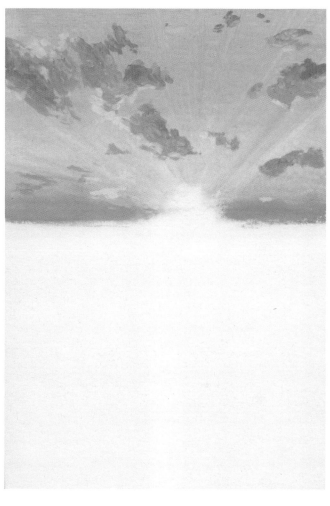

16 239번(살몬핑크)으로 탁한 구름에 붉은 노을빛이 비춰진 색감을 부분적으로 넣어줍니다.

17 하늘과 구름의 경계 부분이 아닌 구름 내부만 면봉으로 블렌딩합니다. 경계는 부분적으로 블렌딩하고 뚜렷한 상태를 유지합니다.

18 248번(블랙)을 이용해 꽃밭 부분의 베이스를 전체적으로 검은색으로 칠해줍니다.

19 키친타월로 오일리한 느낌이 최대한 없어질 수 있도록 힘주어 누르면서 문질러 줍니다.

20 블랙 유성색연필로 수평선의 나무 모양을 그려줍니다.

21 207번(버밀리언)으로 햇빛 주변의 빛나는 부분을 표시하고, 근처 나무도 점 찍어 물들여 줍니다.

22 208번(스칼렛)을 이용하여 햇빛과 바로 맞닿는 부분을 한 번 더 칠해줍니다.

23 화이트 유성색연필을 이용해 꽃이 들어갈 부분을 스케치하며 한 번 더 코팅합니다. 색연필로 한 번 밑색을 밀어낸 뒤 색칠하면 밑색과 섞이지 않게 위에 잘 칠해집니다.

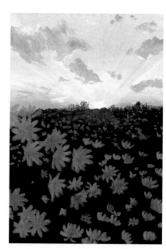

24 205번(오렌지)으로 가지고 와서 꽃을 그려줍니다. 작고 멀리 있는 꽃들은 간격이 더 좁게 점으로 찍어주면 쉽게 표현됩니다.

25 206번(프레임레드)을 사용하여 꽃의 중앙에 조금 더 진한 색을 칠해줍니다. 햇빛과 가까운 부분 점으로 찍어준 부분에도 한 번 더 찍어줍니다.

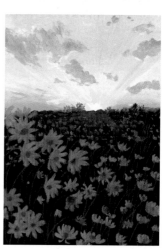

26 236번(브라운)으로 꽃의 중앙에 진한색을 그려줍니다.

27 233번(올리브)으로 줄기를 그려줍니다. 너무 일자로 그리지 말고 여러 갈래에서 나오듯이 변화를 주어 그려줍니다.

28 269번(라이트모스그린)으로 풀잎과 줄기를 추가합니다.

29 230번(다크그린)으로 풀잎과 줄기를 추가하고 마무리하면 그림이 완성됩니다.

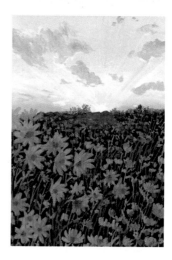

노을은 사람들에게 다양한 감정을 주는 선물입니다. 저물어가는 태양의 모습에서 아쉬운 감정을. 누군가는 충만한 하루가 주는 뿌듯함을, 오묘한 빛들이 하늘을 물들여주며 느껴지는 황홀함을, 태양이 남기고 간 마지막 색을 붙잡는 서글픈 달의 감정 같습니다.

바쁜 일상에 가려 무채색이 되어가는 오늘. 색을 잃지 말라고 말해주는 하늘의 인사처럼 느껴집니다. 그만큼 아름다운 빛들로 가득한 노을 그림은 우리 일상에 소중한 위안이 됩니다. 노을 그림은 화면에서 자연스럽게 색들이 어우러져야 합니다. 하늘의 여러 색들은 챕터1의 그러데이션 기법을 참고합니다.

5,
판타스틱 심쿵,
노을 풍경

01 하루를 마감하는 저녁 노을 풍경

하루의 일상을 마무리하며 만나는 노을은 참 아름답습니다. 특히 어둠과 밝음이 공존하는 경계의 감성적인 색상은 더욱 아름답습니다. 이번 그림은 조금씩 퍼져 있는 구름의 방향에 맞추어 블렌딩하는 것이 중요합니다. 노을의 밝은 부분과 어두운 부분이 서로 자연스럽게 연결되도록 신경써서 그려줍니다.

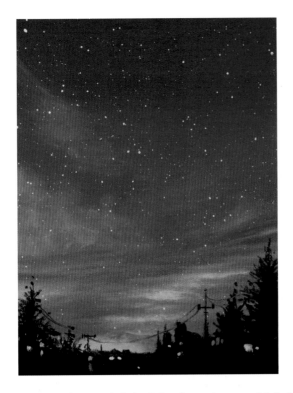

난이도 ★

문교파스텔전문지 유성색연필 블랙 화이트젤펜
203오렌지니쉬옐로우 205오렌지 206프레임레드 207버밀리언 219프루시안블루 231말라카이트그린 248블랙 249실버그레이 256딥살몬 271베로나그린 274크림(까렌다쉬 크림) 320차콜그레이(247다크그레이)

01 219번(프루시안블루)을 이용하여 하늘의 가장 어두운 부분을 칠합니다. 윗 부분은 힘을 주어 칠하고 아랫쪽으로 내려올수록 힘을 풀어 그러데이션을 합니다.

02 231번(말라카이트그린)을 이용하여 맨 위를 제외하고 219번(프루시안블루)이 연하게 칠해진 부분도 겹쳐서 아래까지 칠합니다.

03 271번(베로나그린)을 이용해 주황색 구름이 들어갈 부분을 제외하고 하늘을 그러데이션 칠해줍니다.

04 320번(차콜그레이)을 이용해 하늘의 어두운 부분을 한 번 더 잡아줍니다.

05 티슈를 이용하여 블렌딩합니다. 이때 가로 방향을 유지하며 블렌딩합니다.

06 249번(실버그레이)을 이용하여 320번(차콜그레이)이 칠해지지 않은 밝은 부분들을 구름 모양처럼 칠합니다.

07 205번(오렌지)으로 자연스럽게 배경색 위에도 얹어서 구름과 하늘의 경계를 나누지 않고 칠합니다.

08 206번(프레임레드)으로 구름과 배경의 경계를 블렌딩해 줍니다.

09 하늘의 방향에 맞추어 전체를 블렌딩해 줍니다.

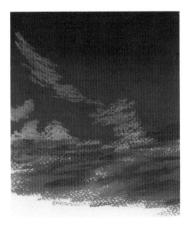
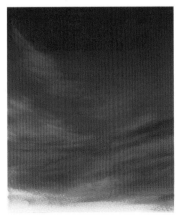

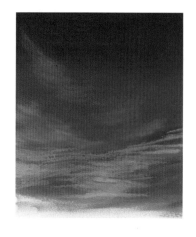
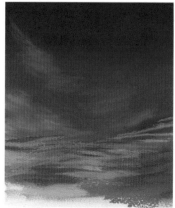

10 256번(딥살몬)과 203번(오렌지니쉬옐로우)을 이용하여 구름의 밝은 부분을 칠합니다.

11 207번(버밀리언)으로 하늘 아랫 부분의 노을을 붉게 표현합니다.

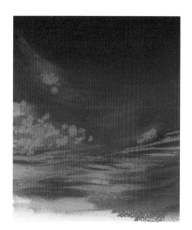
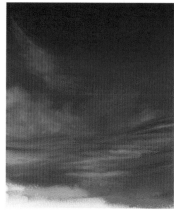

12 274번(크림)을 이용하여 둥글둥글한 하늘의 밝은 구름 모양을 그려줍니다.

13 아랫 부분은 티슈로 블렌딩한 뒤 구름 부분은 손가락으로 톡톡톡 두들기듯 블렌딩합니다.

14 203번(오렌지니쉬옐로우)을 이용해 다시 밝은 구름 부분을 덧칠합니다.

15 203번(오렌지니쉬옐로우)으로 블렌딩하여 하늘을 마무리합니다.

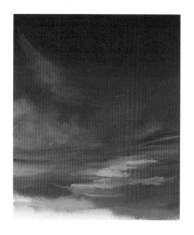

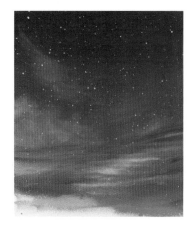

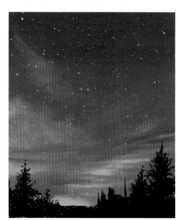

16 화이트젤펜을 이용하여 하늘의 별을 넣어줍니다.

17 248번(블랙)으로 나무의 모양을 그려준 후 채웁니다. 이때 얇은 선 그리기가 어렵다면 유성색연필을 이용하여 외곽 라인을 정리하면 편합니다.

18 248번(블랙)으로 칠한 부분을 블렌딩합니다.

19 블랙 유성색연필을 이용해 전깃줄을 표현합니다.

20 좋아하는 색을 골라 힘을 주어 빛같은 점을 여러 개 찍어주며 마무리 합니다.

02 파스텔톤
아름다운 빛의
하늘 풍경

가끔 하늘을 올려다보면 '와~' 하고 감탄사가 절로 나올 때가 있습니다. 하늘이 파스텔톤으로 물드는 풍경을 좋아합니다. 파스텔톤을 잔뜩 머금고 있는 구름을 보면 저도 모르게 멍하니 빠져듭니다. 그림은 하늘에 흩어진 구름이 중요합니다. 군데군데 구름의 형태가 살아 있으면서도 흩어지는 부분은 방향성에 맞추어 자연스럽게 블렌딩 하는 게 특징입니다. 손가락으로 하늘의 리듬감 있는 움직임을 표현합니다.

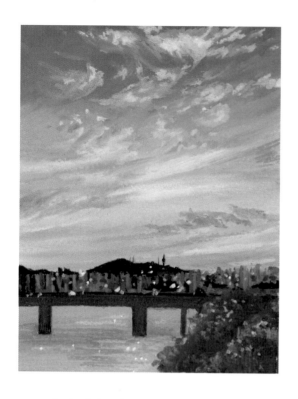

난이도 ★★★

무림일반켄트지 200g 유성색연필 블랙 프리즈마유성색연필 1056(웜그레이) 포스카마카 화이트 까렌다쉬 크림색 214모브 215라이트퍼플바이올렛 216핑크 219프루시안블루 232모스그린 234올리브브라운 235로우엄버 237러싯 240살몬 242올리브옐로우 243페일옐로우 244화이트 246그레이 247다크그레이 255라이트모브 263미디움아주르바이올렛 264라이트아주르바이올렛 265아이스블루 270그린그레이

01 263번(미디움아주르바이올렛)으로 구름 영역을 대략 설정한 후 그 부분을 제외하고 하늘을 칠합니다. 아래로 내려올수록 힘을 빼서 연하게 그러데이션으로 칠합니다.

02 244번(화이트)으로 중간을 덧칠합니다.

03 키친타월로 블렌딩합니다. 방향은 윗부분이 오른쪽을 향하는 사선 방향으로 블렌딩합니다.

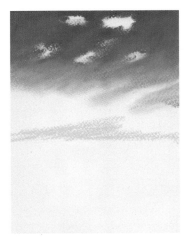

04 265번(아이스블루)으로 구름 밑 하늘의 맑은 부분을 칠합니다.

05 255번(라이트모브)으로 265번(아이스블루) 밑 하늘 색감을 칠해 줍니다.

06 4, 5번 부분을 블렌딩합니다.

07 215번(라이트퍼플바이올렛)으로 255번(라이트모브) 위에 덧칠하며, 하늘모양을 한 번 더 그려 넣어 줍니다. 하늘 윗쪽에는 구름의 베이스 모양을 그려넣어줍니다.

08 216번(핑크)으로 하늘에 있는 구름 가운데에 분홍색을 넣어줍니다.

09 240번(살몬)으로 구름 색감을 한 번 더 칠해 풍부한 구름 색을 만듭니다.

10 264번(라이트아주르바이올렛)으로 맨 아래 부분 하늘 색감과 빈 부분들을 칠합니다.

11 면봉으로 블렌딩합니다. 맨 위 하늘의 구름 부분은 많이 비벼서 형태가 없어지지 않게 주의하고 끝의 부분만 조금 비벼서 하늘과 이어지게 합니다.

12 244번(화이트)으로 구름을 한 번 전체적으로 그려줍니다. 맨 위 하늘은 작은 구름 형태이기에 점과 털을 그리듯 진행하고, 아래 넓은 부분은 가로 방향으로 그려줍니다.

13 243번(페일옐로우)으로 구름 전체에 노란빛을 추가합니다.

14 구름 부분을 블렌딩합니다. 아래 큰 구름 부분은 손가락으로 윗쪽 하늘 잔 구름은 면봉 위주로 블렌딩합니다.

15 216번(핑크)으로 구름의 형
태와 색감을 한 번 더 그려줍니
다.

16 264번(라이트아주르바이올
렛)으로 강을 칠해줍니다.

17 263번(미디움아주르바이올
렛)으로 어두운 색감을 전체적
으로 넣어줍니다. 하늘의 구름
사이, 다리의 그림자를 넣어줍니
다.

18 214번(모브)을 이용해 하늘
아래 잔구름들과 다리 그림자의
색감을 더 칠합니다.

19 위에서 그린 그림을 면봉으
로 블렌딩합니다.

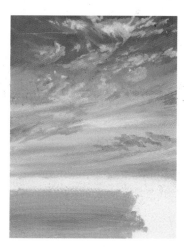

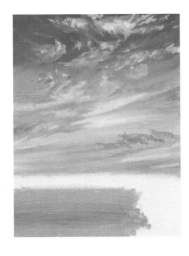
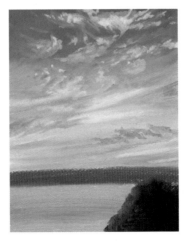

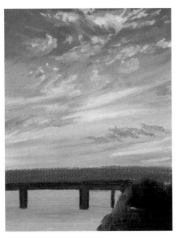

20 244번(화이트)으로 구름의 밝은 부분을 조금 더 추가합니다.

21 219번(프루시안블루)으로 오른쪽 언덕의 형태를 그리고 247번(다크그레이)으로 도시의 색감을 한 번 더 칠해준 뒤 면봉으로 비벼줍니다.

22 프리즈마유성색연필 1056번(웜그레이)으로 다리의 모양을 전체적으로 그려줍니다.

23 블랙 유성색연필로 남산을 그려주고 작게 남산타워도 그려주고, 도시의 산도 실루엣으로 그려줍니다.

24 235번(로우엄버), 246(그레이), 270번(그린그레이), 234번(올리브브라운)으로 건물들을 부분적으로 색칠하면서 그려줍니다.

25 237번(러싯)으로 다리에 색을 그려줍니다.

26 232번(모스그린)으로 오른쪽 언덕에 그린 풀들에 색감을 그려줍니다.

27 242번(올리브옐로우)으로 밝은 풀의 그린 색감을 더 칠해줍니다. 덧칠이 잘 안되면 힘을 주어 칠합니다.

28 263번(미디움아주르바이올렛)으로 물에 다리 그림자를 칠합니다. 가로의 물결 방향이 느껴지게 그려줍니다.

29 까렌다쉬 크림색으로 하늘은 위부터 밑까지 전체적으로 밝게 해주고 싶은 부분에 오일파스텔을 찍어줍니다. 도시는 불빛이 비추는 느낌이 나도록 색을 찍어줍니다.

30 포스카마카 화이트로 하이라이트 부분을 찍어주면 마무리 됩니다.

03 달빛 노을빛이
신비로운 날의
풍경

고요한 밤하늘은 마음을 차분하게 가라앉혀 줍니다. 은
은히 비추는 초승달의 풍경 뒤로 넘어가는 노을은 대조
되면서도 조화로움을 줍니다. 하늘에 노을이 차지하고
있는 면적이 큰 그림이기 때문에 깨끗하게 블렌딩하는
게 중요합니다. 중간에 어슴프레 놓여진 구름이 경계를
주는 것처럼 하늘의 경계가 딱딱하게 나뉘어지지 않도
록 주의하며 작업합니다.

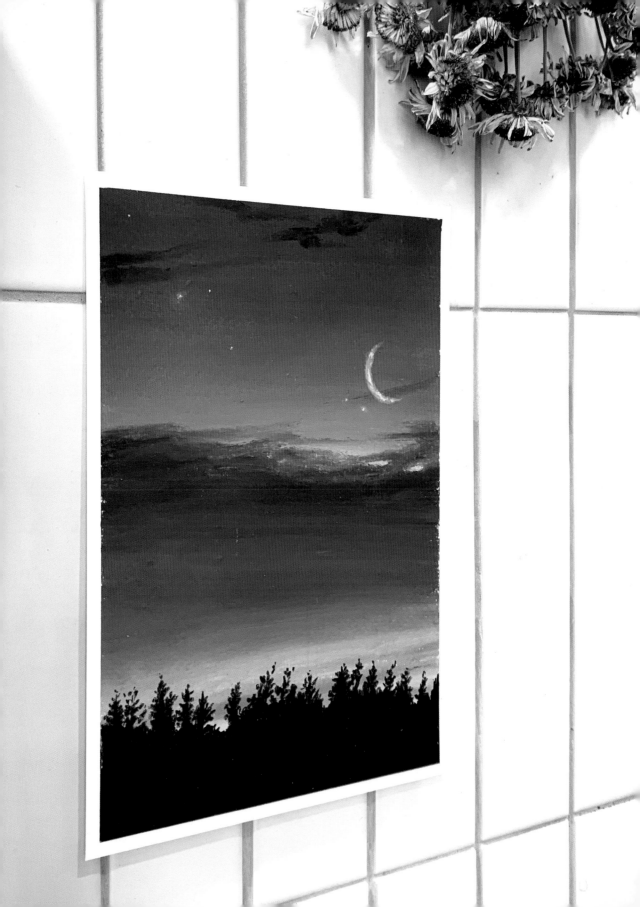

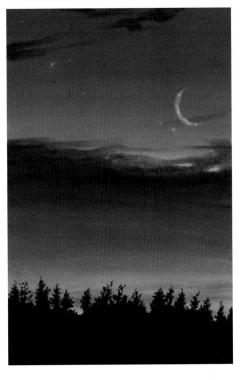

난이도 ★

문교파스텔전문지 유성색연필 블랙 화이
트젤펜 까렌다쉬 크림색
202옐로우 203오렌지니시옐로우 207버
밀리언 211라일락 236브라운 240살몬
247다크그레이 248블랙 249실버그레이
254그레이핑크 272다크쿨그레이

01 272번(다크쿨그레이)으로 위에서부터 아래로 그러데이션 칠합니다.

02 247번(다크그레이)으로 겹치게 그러데이션해서 칠합니다.

03 249번(실버그레이)으로 중간부터 겹치게 칠해줍니다.

04 키친타월을 이용해 가로 방향으로 블렌딩합니다.

05 248번(블랙)으로 하늘 위 구름 모양을 그립니다. 중간 구름 밑부분은 아주 연하게 그러데이션 합니다.

06 236번(브라운)으로 중간 부분의 248번(블랙) 색 위에 겹쳐서 색을 칠합니다.

07 211번(라일락)으로 중간구름 밑까지 칠해줍니다.

08 254번(그레이핑크)으로 구름 중간을 겹쳐 더 아래까치 칠해줍니다.

09 207번(버밀리언)으로 노을 맨 아랫부분의 햇빛색을 넣어줍니다.

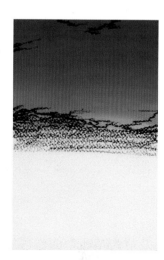

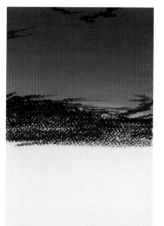

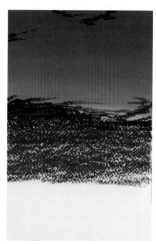

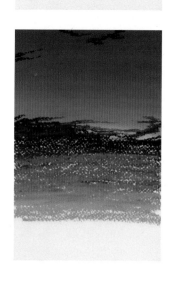

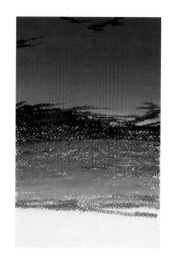

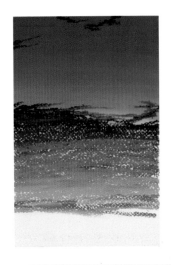

10 240번(살몬)으로 햇빛색에 겹쳐 칠해 아랫 부분을 부드럽게 만듭니다. 203번(오렌지니시 옐로우)으로 노을이 그러데이션 되게 칠합니다.

11 202번(옐로우)으로 조금더 색칠해 노락색감을 더해줍니다.

12 넓은 구름은 키친타월을 이용해 가로 방향으로 블렌딩 하고, 윗하늘과 만나는 구름들은 면봉으로 섬세하게 블렌딩합니다.

13 검정색 유성색연필을 이용하여 나무들의 형태를 그려줍니다.

14 248번(블랙)으로 나무 형태 아래 넓은 부분을 칠합니다.

15 면봉으로 블렌딩한 뒤에 하얀색 유성색연필로 달을 그려줍니다.

16 202번(옐로우)의 단면을 날카롭게 자른 후 달의 색을 넣어줍니다. 너무 작다면 노란 색연필을 사용합니다.

17 까렌다쉬 크림색으로 달의 색을 밝게 칠하며, 하늘에 점을 찍어 별을 그려줍니다.

18 은은히 빛나는 느낌으로 손가락으로 블렌딩합니다. 화이트 젤펜으로 하늘에 별을 찍어줍니다. 그림을 마무리합니다.

04 노을에 붉게
물들어가는 호수

'붉게 타오르는 태양'이라는 말이 있듯 태양이 지평선에

가까워지며 온 세상을 비추면 그 빛에 화답하듯 풍경은

붉은색으로 젖어듭니다. 하늘의 노을은 큰울림 같습니

다. 하루를 마무리하는 큰 종소리처럼요. 그림은 하늘의

푸른색과 붉은색이 대비를 이루는 그림입니다. 나무와

호수가 자연스럽게 노을로 물들어가게 노을의 색감을

조금씩 넣어주는 게 포인트입니다.

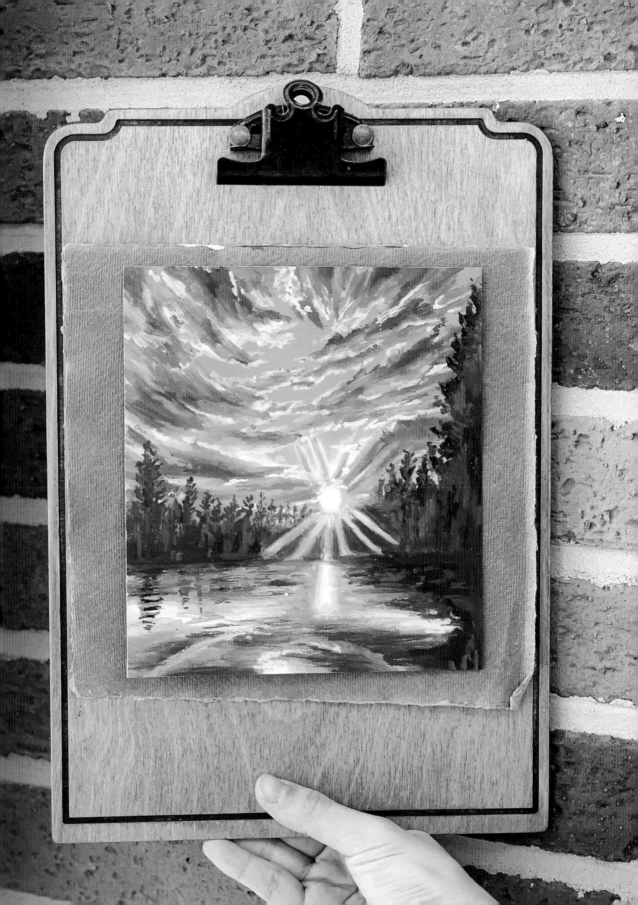

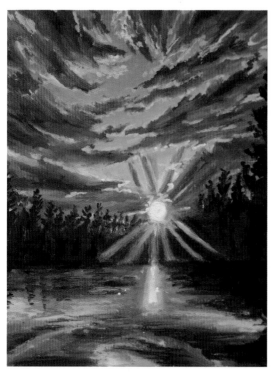

난이도 ★★★
무림일반켄트지 200g 포스카마카 화이트
까렌다쉬 크림색
202옐로우 204골든옐로우 205오렌지
206프레임레드 207버밀리언 222라이트
블루 223터퀴스블루 224터퀴스그린 231
말라카이트그린 235로우엄버 243페일옐
로우 248블랙 249실버그레이

01 연한 색연필로 구름의 형태를 그립니다.

02 224번(터퀴스그린)으로 전체 하늘 색감을 깔아줍니다.

03 222번(라이트블루)으로 하늘 윗쪽 맑은 하늘 부분을 덧칠합니다.

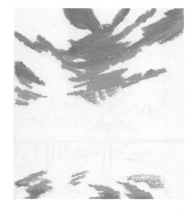

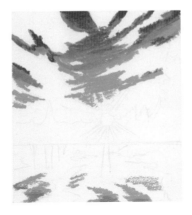

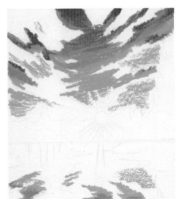

04 231번(말라카이트그린)으로 맑은 하늘 윗부분을 덧칠합니다. 맑은 하늘이 아래로 갈수록 밝아지게 그러데이션으로 칠해줍니다.

05 223번(터퀴스블루)으로 구름 중앙에 색을 넣어줍니다.

06 249번(실버그레이)으로 구름 중앙에 색을 추가로 넣어줍니다. 호수에 비친 구름에도 색을 칠합니다.

07 하늘의 흐름에 맞추어 전체적으로 블렌딩합니다.

08 204번(골든옐로우)으로 전체적인 구름의 모양을 그립니다. 호수에 비춰지는 색감은 하늘의 방향성에 맞게 가로 방향을 따라서 구름들은 넣어줍니다. 단, 해가 들어갈 부분을 제외하고 그립니다.

09 243번(페일옐로우)으로 햇빛을 만들고 햇빛이 빛나는 부분 전체를 만듭니다. 구름이 하늘과 만나는 부분중 햇빛이 비춰진 부분들을 전체적으로 칠하고 호수에도 색을 넣어 블렌딩합니다.

10 206번(프레임레드)으로 구름에 전체적으로 주황빛을 넣고 호수에도 색감을 넣어줍니다. 이때 햇빛이 비쳐지는 부분은 비워두고 작업합니다.

11 235번(로우엄버)으로 구름의 그림자를 그려줍니다. 그림자는 햇빛을 받지 않는 구름의 윗부분을 중심으로 들어갑니다. 호수는 가로 방향, 하늘은 구름의 흐름을 유지하며 칠해줍니다.

12 207번(버밀리언)으로 더 붉게 빛나는 구름과 호수의 색감을 넣어줍니다.

13 면봉으로 블렌딩합니다. 햇빛과 호수에 비춰진 햇살 부분은 깨끗한 면봉으로 자연스럽게 블렌딩합니다. 어두운 부분을 블렌딩하고 면봉에 묻은 색감으로 하늘에 추가해줄 구름들도 더 그려줍니다. 블렌딩은 전체 흐름을 따라서 진행합니다.

14 205번(오렌지)으로 구름에 블렌딩되어 살짝 가려지며 햇빛을 받은 부분을 덧칠합니다.

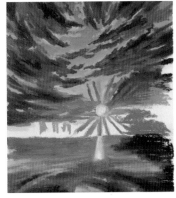

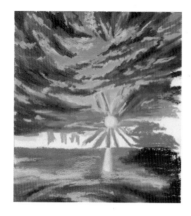
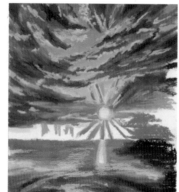

15 빛을 받아 밝아진 구름의 끝 부분과 호수에 비친 밝은 구름 부분을 가로 방향으로 까렌다쉬 크림색으로 칠합니다.

16 202번(옐로우)으로 구름색 을 칠합니다.

17 면봉으로 블렌딩합니다. 너무 두껍게 된 크림색의 잔구름들을 면봉으로 눌러 닦아주고 자연스러울 정도로 남겨줍니다.

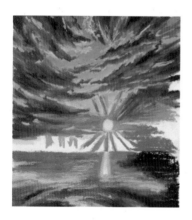
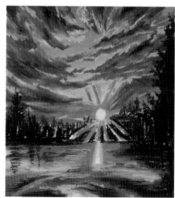

18 235번(로우엄버)으로 오른쪽의 나무와 지평선의 나무들을 전부 그려줍니다. 이때 햇빛을 잘 피해 세로 방향으로 칠해줍니다. 물에 비춰진 나무들은 가로 방향으로 물길 따라 비친듯이 터치 감을 넣어 그려줍니다.

19 248번(블랙)으로 더 진해지고 선명해야 되는 나무와 지평선 부분을 칠합니다.

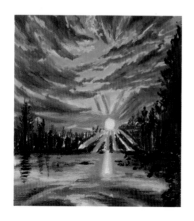
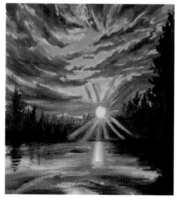

20 면봉으로 블렌딩합니다. 나무는 세로 방향, 호수에 비춰진 나무는 가로 방향, 나무 끝처리는 동글동글 작고 섬세하게 진행합니다.

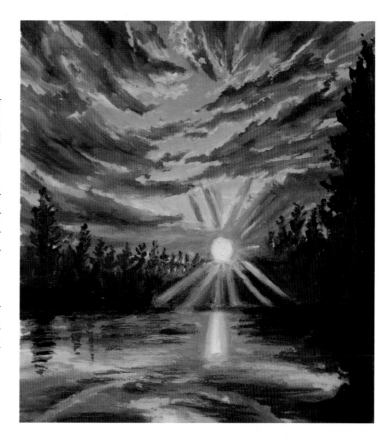

21 235번(로우엄버) 단면을 잘라 나무 윗부분의 모양을 섬세히 표현해 줍니다. 물에 비춘 갈색 빛도 얇게 그려줍니다.

22 207번(버밀리언)으로 나무에 닿은 햇빛 색감과 호수와 하늘에도 색감을 넣어줍니다. 면봉으로 어색한 부분만 비벼주며 블렌딩합니다.

23 포스카마카 화이트를 이용하여 햇빛 내부를 하얗게 칠해주고, 주변에 빛나는 구름 몇개를 그려주며 마무리 합니다.

05 햇빛이 그려놓은
신비의 저녁 하늘

어둠도 햇빛도 아닌 중간의 색. 빛은 그렇게 시작과 끝
을 알려줍니다. 빛이 지나간 자리는 빛의 색을 머금으며
어둠을 맞이합니다. 빛과 어둠 사이 중간 지점의 밝기로
그려낸 그림인데, 단순하면서도 하늘이 담고 있는 여러
색감이 차분하게 느껴집니다. 전구 부분이 은은하게 비
추도록 주변과 조화롭게 블렌딩합니다. 어둠이 찾아오
는 시간 은은하게 밝혀주는 저녁 하늘을 그려봅니다.

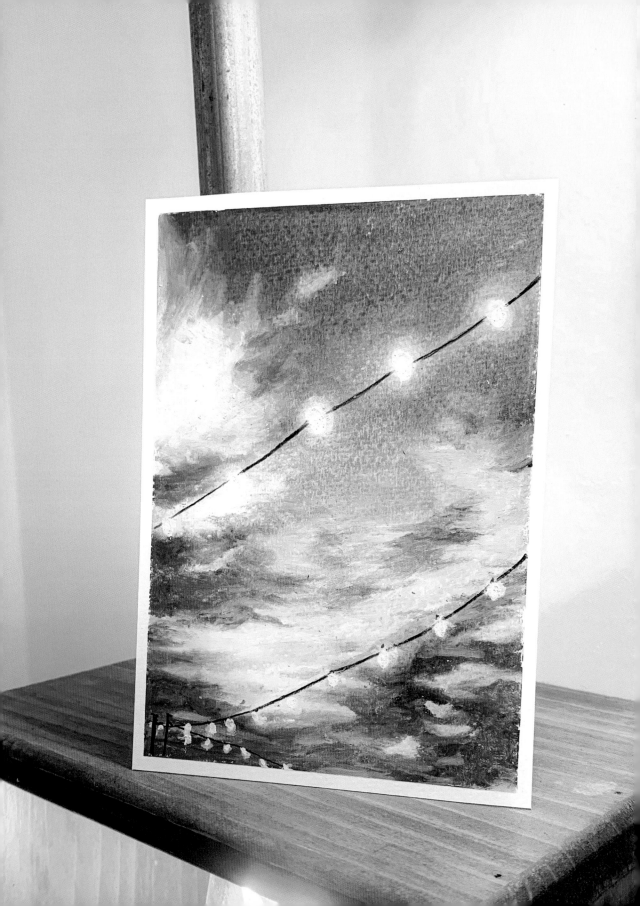

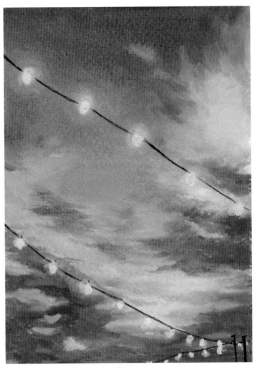

난이도 ★★
무림일반켄트지 200g 유성색연필 블랙
포스카마카 화이트 까렌다쉬 크림색
231말라카이트그린 236브라운 237러
싯 239살몬핑크 240살몬 243페일엘로우
244화이트 245라이트그레이 246그레이
247다크그레이 254그레이핑크 272다크
쿨그레이

01 245번(라이트그레이)으로 구름을 제외한 하늘에 전체적인 색을 칠합니다.

02 하늘의 전체적인 색상을 키친타월로 비벼 펼칩니다.

03 231번(말라카이트그린)으로 하늘의 청록색감을 추가해 넣어 줍니다.

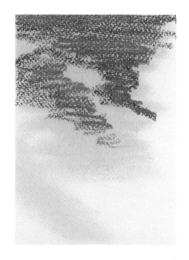

04 246번(그레이)으로 채도를 살짝 낮춰줍니다.

05 키친타월로 블렌딩해서 펼쳐 줍니다.

06 272번(다크 쿨그레이)으로 더 진한 하늘 부분을 칠해줍니다.

07 키친타월로 블렌딩하며 색을 펼쳐 줍니다.

08 244번(화이트)으로 구름의 전체 모양을 잡아주고 칠해줍니다. 전구가 들어갈 자리에도 하얗게 모양을 잡아 그립니다.

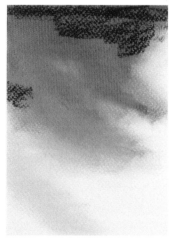

09 면봉으로 비벼서 블렌딩합니다. 동글동글한 느낌이 되도록 비벼줍니다.

10 254번(그레이핑크)으로 구름 모양에 따라 어두운 구름의 색을 넣어줍니다. 전구의 색도 한 번 칠합니다.

11 240번(살몬)으로 구름 안쪽 밝은 부분을 제외하고 색을 채웁니다.

12 면봉으로 비벼 블렌딩합니다.

13 243번(페일옐로우)으로 구름의 밝은 부분을 채워줍니다. 전구의 중앙 부분도 한 번 더 칠합니다.

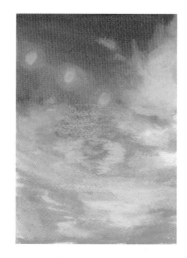

14 화이트로 어두워진 하늘의 밑부분을 조금 밝게 하고 구름 안쪽도 밝게 칠합니다.

15 손가락으로 비비며 블렌딩합니다.

16 236번(브라운)으로 제일 어두운 구름 그림자들을 그려줍니다.

17 237번(러싯)으로 구름과 그림자 사이의 어색한 색감을 한톤 풀어 주듯이 겹쳐 칠합니다.

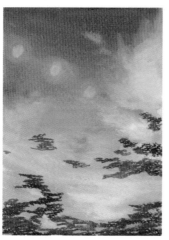

18 247번(다크그레이)으로 진한 갈색 구름의 그림자에 회색의 색감을 부분적으로 넣어 색감을 풍부하게 해줍니다.

19 면봉으로 진한 갈색의 구름 부분을 블렌딩합니다. 배경과 자연스럽게 연결되도록 전체적으로 블렌딩 합니다.

20 239번(살몬핑크)으로 햇빛의 색감을 한 번 더 구름에 추가합니다.

21 까렌다쉬 크림색으로 전구를 그려줍니다.

22 검정색 유성색연필로 전구의 줄을 그립니다.

23 포스카마카 화이트로 전구 빛을 밝혀줍니다. 이때 포스카마카가 마르기 전 손가락으로 톡톡 두들겨 주면 주변색이 밝아져 더 빛나는 듯하게 연출할 수 있습니다. 그런 뒤에 한 번 더 찍어주면 그림이 완성됩니다.

감성 풍경 그리기에서는 특별하게 떠난 여행지에서 본법한

풍경, 오래도록 기억해보고 싶은 풍경 등을 그려 보았습니다.

일상에서 지친 마음도 선선한 바람이 있는 시원한 풍경과 함

께라면 더 편안해질 것이라 믿습니다. 오늘 만큼은 일상에서

벗어나 오일파스텔과 함께 마음속 여행지로 떠나봅니다.

6,

마음을
움직이는
감성 풍경

01 눈 쌓인 숲속, 햇빛이 남겨놓은 아름다움

눈부신 하얀 풍경. 눈을 머금은 설산. 하얀 눈이 내려 세상을 덮어버리면 세상은 다시 태어난 듯 맑아집니다. 나뭇가지에 소복히 쌓인 눈은 나무에 매달린 하얀 열매처럼 빛나고, 하얀 눈 세상은 도화지처럼 하늘의 색을 머금고 있습니다. 눈이 있는 풍경을 여러 무채색을 이용하여 그려봅니다. 여러 회색 계열의 색상과 하얀색을 이용해 나무에 눈을 자연스럽게 배치하는 것이 중요합니다. 나뭇가지는 어색하지 않게 눈 사이사이에 배치하면 좋습니다.

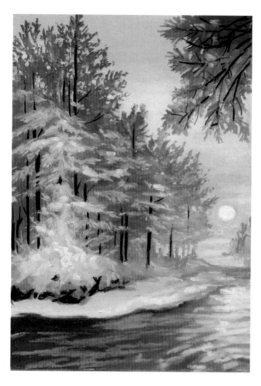

난이도 ★★★

무림일반켄트지 200g 유성색연필 화이트
유성색연필 블랙 시넬리에 화이트
203오렌지니시옐로우 205오렌지 214모
브 215라이트퍼플바이올렛 217스카이블
루 219프루시안블루 240살몬 243번페일
옐로우 244화이트 245라이트그레이 249
실버그레이 263미디움아주르바이올렛
2650아이스블루 272다크쿨그레이

01 245번(라이트그레이)으로 위쪽 하늘의 색감을 칠합니다.

02 244번(화이트)으로 하늘 아랫부분을 전부 칠합니다.

03 215번(라이트퍼플바이올렛)으로 하늘에 색감을 넣어줍니다. 이때 중간은 하얀색이 더 많이 보이게 칠합니다.

04 240번(살몬)으로 하늘에 태양이 들어올 자리에 주황색을 추가합니다.

05 203번(오렌지니시옐로우)으로 햇빛의 동그란 부분을 제외하고 240번(살몬) 색감과 조화되도록 칠합니다.

06 243번(페일옐로우)으로 연한 노란빛을 추가합니다.

07 손가락과 면봉으로 하늘을 블렌딩합니다. 중간중간 밀리거나 색감이 지워진 경우에는 각 부분의 색감을 추가하여 칠합니다.

08 249번(실버그레이)으로 하늘을 더 넓혀서 칠하고 면봉으로 비벼줍니다.

09 265번(아이스블루)으로 왼쪽 나무 부분의 색감을 한번 칠합니다.

10 245번(라이트그레이)으로 한 번 더 덧칠하여 채도를 낮춰 줍니다.

11 면봉으로 블렌딩합니다.

12 249번(실버그레이)으로 나무 윗부분 색을 칠한 뒤 면봉으로 비벼주고 272번(다크쿨그레이)으로 나무를 그립니다. 나무에서 밝은 색감이 들어가는 부분은 비우면서 그려주세요.

13 247번(다크그레이)으로 얇은 가지들과 안쪽 나무그림자를 그려주세요.

14 263번(미디움아주르바이올렛)으로 나무 색감을 덧칠하여 그려줍니다.

15 217번(스카이블루)으로 오른쪽에 밝은 색감의 나무를 추가하고, 왼쪽 밝게 비워둔 부분에 나무의 색감을 추가합니다.

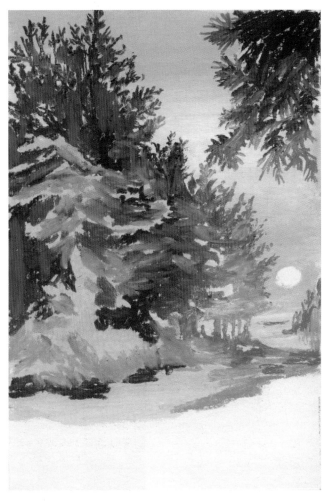

16 214번(모브)으로 오른쪽 해와 가장 가까운 부분의 나무를 그립니다.

17 면봉을 이용해 전체적으로 블렌딩합니다.

18 하얀색 유성색연필로 스크래치를 내며 나무를 그립니다.

 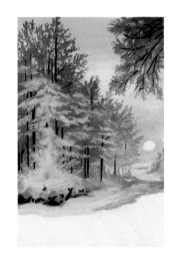

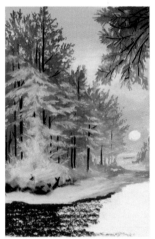 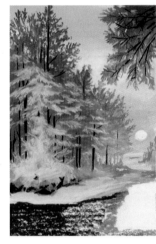

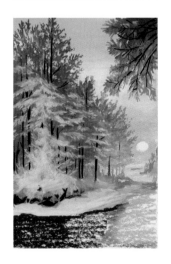 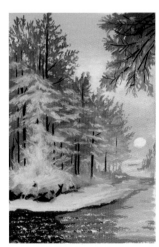

19 색연필로 긁어낸 부분 중 어색한 곳을 244번(화이트)으로 덮어주고, 바닥의 눈 색깔을 조금 더 밝게 합니다.

20 검정색 유성색연필로 나무의 기둥과 가지, 그림자를 그려줍니다.

21 219번(프루시안블루)으로 강의 왼쪽 어두운 곳을 칠합니다.

22 205번(오렌지)으로 햇빛이 비춰진 색감을 추가합니다.

23 203번(오렌지니시옐로우)으로 나머지 강을 칠합니다.

24 214번(모브)으로 205번(오렌지)과 219번(프루시안블루)이 만나는 부분을 자연스럽게 덧칠해주세요.

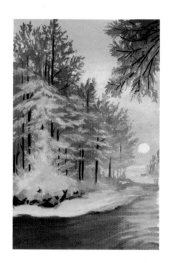 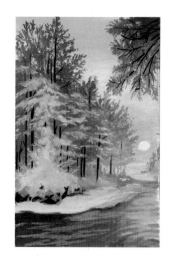

25 면봉으로 어색한 부분을 블렌딩합니다. 강을 블렌딩할 때는 밝은 부분과 어두운 부분의 면봉을 바꾸어 가면서 블렌딩하고 어두운 부분이 묻은 면봉으로 물결의 흐름을 만들어 줍니다.

26 245번(라이트 그레이)으로 왼쪽 어두운 강에 물결을 그려줍니다.

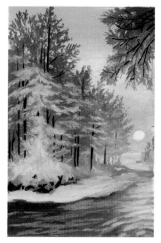

27 244번(화이트)으로 오른쪽 주황색 강물에 물빛을 추가하고 그림 전체적으로 흰색을 조금 추가합니다.

28 시넬리에 화이트로 물빛을 한 번 더 추가해주고, 눈이 쌓인 것 같은 느낌을 나무의 밝은 부분에 추가로 점을 찍어 표현합니다.

29 243번(페일옐로우)으로 오른쪽 햇빛의 영향을 받은 곳들에 색을 추가하고 면봉으로 어색한 부분을 블렌딩하고 마무리합니다.

02 하얀 눈이
아름다운
알프스의 아침

도심 속에 살면서 막힘 없는 시원스런 풍경을 본 지 오

래 된 것 같습니다. 멀리 보이는 낭만적인 풍경. 그 사이

에 우뚝 솟아오른 산. 제가 꿈꾸는 풍경을 그림으로 그

려보았습니다. 산과 들판은 블렌딩 없이 디테일을 유지

하면 좋습니다. 큰 배낭을 메고 마음이 가는 대로 발길

이 닿는 대로 들판과 산을 거니는 여행을 그림으로나마

꿈꿔 봅니다.

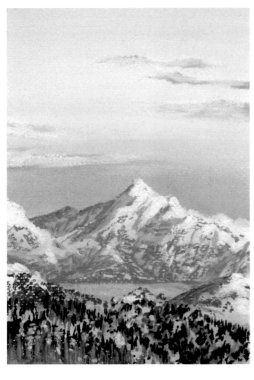

난이도 ★★★

문교파스텔전문지 시넬리에 화이트
212바이올렛 213페리윙클블루 215라이
트퍼플바이올렛 216핑크 217스카이블루
240살몬 243페일옐로우 244화이트 245
라이트그레이 248블랙 250페일오커 253
번트오렌지 263미디움아주르바이올렛
264라이트아주르바이올렛 2650아이스블
루 272다크쿨그레이

01 265번(아이스블루)으로 하늘의 맑은 색을 칠하고 키친타월로 문질러 안착시킵니다.

02 244번(화이트)으로 한 번 더 칠하고 문질러 줍니다.

03 240번(살몬)으로 자연스럽게 이어지도록 칠합니다.

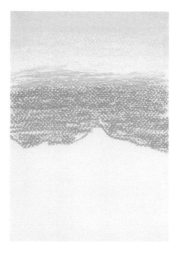

04 215번(라이트퍼플바이올렛)을 그러데이션이 되도록 칠합니다.

05 217번(스카이블루)으로 아래 산의 모양을 남기고 하늘에 색을 칠합니다.

06 하늘 전체를 키친타월로 블렌딩합니다. 산은 그대로 하얗게 남겨주세요.

07 244번(화이트)으로 하늘의 중간에 한 번 더 칠하여 조금 더 파스텔 빛이 나도록 합니다.

08 키친타월로 블렌딩합니다.

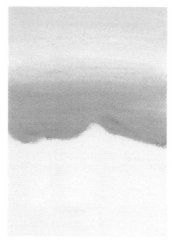

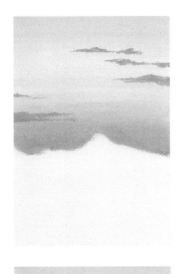

09 240번(살몬)으로 구름을 그려줍니다.

10 216번(핑크)으로 구름에 색을 넣어주세요.

11 면봉으로 구름 아래를 중심으로 블렌딩합니다.

12 244번(화이트)으로 산 전체를 한 번 얇게 칠합니다.

13 243번(페일옐로우)으로 봉우리 살짝 아래부터 한 번씩 색을 더 넣어줍니다.

14 그러데이션으로 점차 진해지는 산의 색감을 240번(살몬)으로 덧칠합니다.

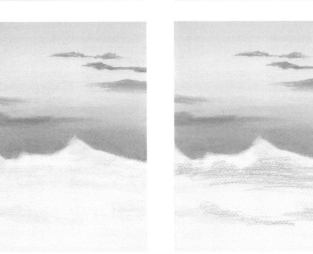

15 215번(라이트퍼플바이올렛)으로 산 가장 아랫부분에 색을 넣어줍니다.

16 면봉으로 블렌딩합니다. 위에서부터 아래로 진해지는 산의 색감을 표현합니다.

17 216번(핑크)을 한 번 더 칠해줍니다.

18 면봉으로 블렌딩합니다. 이때 면봉에 묻은 색감으로 산의 굴곡도 비비며 그려줍니다. 봉우리마다 위에서부터 아래로 점점 색감이 진해지도록 해주세요.

19 217번(스카이블루)의 단면을 칼로 잘라 날카롭게 만든 뒤 산 그림자의 모양을 전체적으로 그려줍니다. 섬세한 부분이 잘 나타날 수 있도록 집중해서 그려줍니다. 산은 원래 돌들이 많고 단면이 거칠게 보이므로 너무 매끄럽게 표현하지 않고 중간중간 점도 찍고 종이의 질감도 활용하며 그려줍니다.

20 264번(라이트아주르바이올렛)으로 산 그림자에서 조금 밝은 부분을 칠합니다.

21 263번(미디움아주르바이올렛)으로 그림자에 조금 더 진한 그림자를 넣어줍니다.

22 213번(페리윙클블루)으로 산의 밝은 부분에서 돌들의 느낌을 그려줍니다. 19의 채색 부분과 자연스럽게 이어지도록 그려넣어주면 더욱 멋지게 표현될 수 있습니다.

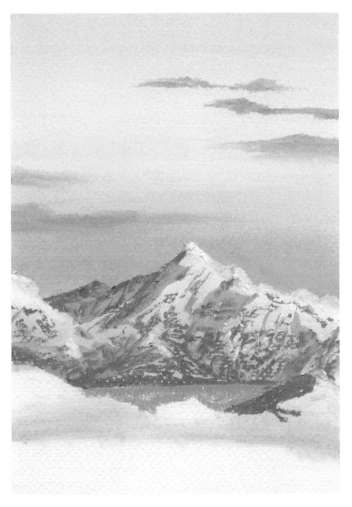

23 244번(화이트)으로 눈 쌓인 산의 윗부분과 마티엘감을 부분적으로 넣어 산에 입체감을 더합니다.

24 265번(아이스블루)으로 호수를 한 번 더 칠하고 앞 산의 눈 쌓인 색감을 표현합니다.

25 245번(라이트그레이)으로 22의 채색 부분에 덧칠하여 채도를 낮춰줍니다.

26 217번(스카이블루)으로 음영을 한 번 더 넣어줍니다.

27 212번(바이올렛)으로 앞산의 돌들과 나무의 색감을 넣어줍니다.

28 272번(다크쿨그레이)으로 앞선 나무와 그림자의 어두운 부분을 한 번 더 칠합니다.

29 손가락으로 너무 뚜렷하거나 어색한 점들을 살짝 눌러줍니다.

30 248번(블랙)으로 나무들을 한 번 더 추가하여 그려줍니다.

31 253번(번트오렌지)으로 산의 나무 색감을 추가합니다.

32 250번(페일오커)으로 빛 받은 나무의 밝은색을 칠해주세요.

33 시넬리에 화이트로 구름에서부터 그림 아래까지 더 밝게 하고 싶은 부분을 한 번 더 칠해준 뒤에 손가락이나 면봉으로 블렌딩하며 마무리합니다.

03 유럽의 작은 마을,
 어느 골목에서

예쁜 돌로 지어진 집, 자연스럽게 풀어진 꽃 덩굴. 골목

골목을 누비며 걷고 싶은 거리를 그림으로 그려보았습

니다. 빛이 닿은 꽃 덩굴은 여러 분홍 빛깔로 빛나며 골

목에 활기찬 생동감을 더합니다. 이 작업은 돌과 꽃 덩

굴이 주를 이루는 그림입니다. 돌들이 규칙적이지 않고

자연스러운 크기 변화가 있어야 합니다. 꽃 덩굴 또한

외곽 라인이 일률적이지 않게 주의합니다.

난이도 ★★★★

무림일반켄트지 200g 유성색연필 화이
트 유성색연필 블랙 프리즈마유성색연필
944(테라코타) 화이트젤펜 까렌다쉬 크림
색

207버밀리언 216핑크 2290에메랄드그린
230다크그린 232모스그린 235로우엄버
236브라운 237러싯 240살몬 241라이트
올리브 244화이트 247다크그레이 248블
랙 249실버그레이 250페일오커 254그레
이핑크 260카드뮴레드

01 249번(실버그레이)으로 문
과 창문을 제외하고 바닥과 벽의
색을 한 번 칠합니다. 이때 오른
쪽 부분은 더 연하게 나올 수 있
도록 힘을 빼고 아주 연하게 칠
합니다.

02 키친타월로 비벼줍니다.

03 254번(그레이핑크)으로 대
략적인 벽과 바닥의 돌 모양들을
그립니다. 이때 바닥에 있는 돌
은 돌 자체가 진하고 벽에 있는
돌들은 돌의 외부가 진하게 나오
도록 해주세요.

04 면봉으로 자연스럽게 비비며 은은한 느낌으로 블렌딩합니다.

05 247번(다크그레이)으로 왼쪽 아래 담을 기준으로 색감을 줍니다. 다른 부분도 조금씩 돌의 모양을 그려줍니다.

06 236번(브라운)으로 문 양옆 담을 한 번 더 칠하고, 바닥의 돌들은 연하게 덧칠합니다. 벽에 있는 돌을 기준으로 연하게 색감을 넣어주세요. 이때 돌들의 무늬를 살려주면서 칠합니다. 문 앞에 바닥 매트도 칠해주세요.

07 면봉으로 비벼줍니다. 선들을 은은하게 펼쳐주어 돌의 모양이 살도록 진행합니다. 문 양옆 돌담은 면봉에 묻은 갈색으로 칠합니다. 돌 안쪽에도 색을 살짝 비벼서 칠해주세요. 그림의 오른쪽으로 갈수록 점점 흐려지는 것이 포인트입니다.

08 207번(버밀리언)으로 화분의 모양을 그려줍니다.

09 237번(러싯)으로 전체 화분의 어두운 부분을 한 번 더 그려줍니다.

10 235번(로우엄버)으로 화분의 그림자와 벽과 담 사이 어두운 부분을 칠합니다. 벽에도 포인트로 조금씩 어두운 부분이 생기게 칠합니다.

11 249번(실버그레이)으로 화분의 밝은 부분들을 한 번씩 덧칠하고 232번(모스그린)으로 화분의 잎을 전체적으로 그려주세요.

12 230번(다크그린)의 청록색 색감으로 잎을 한 번 더 그려줍니다.

13 248번(블랙)으로 화분의 그림자와 잎의 어두운 부분을 그려줍니다.

14 250번(페일오커)으로 벽과 바닥 돌담 등에 노란빛을 살짝 덧칠하여 색감을 추가합니다.

15 249번(실버그레이)으로 문에 들어갈 무늬의 큰 틀을 잡아줍니다.

16 블랙 유성색연필로 창문과 문의 형태를 그려주고 창문에는 빗살체크무늬를 넣어줍니다.

17 화이트젤펜을 이용하여 문의 검정 창문에 오른쪽 창문과 같은 빗살 체크무늬를 넣어줍니다.

18 244번(화이트)으로 벽돌의 모양을 칠합니다. 또한 오른쪽 바닥으로 갈수록 색이 연해진 부분들을 하얗게 칠해서 그림의 디테일을 살립니다.

19 260번(카드뮴레드)으로 꽃의 위치와 덩어리 감을 동글동글하게 그려 넣어주세요.

20 216번(핑크)으로 260번(카드뮴레드)이 칠해진 부분 위에 블렌딩하면서 꽃잎들을 그려 넣어줍니다. 동글동글한 터치감을 유지하며 그려주세요.

21 240번(살몬)으로 꽃의 색감을 더 풍부하게 넣어주세요.

22 244번(화이트)으로 꽃의 아랫부분들에 색감을 한 톤 밝게 덧칠합니다.

23 241번(라이트올리브)으로 꽃들 사이에 잎을 그립니다.

24 230번(다크그린)으로 진한 꽃잎을 덧칠하며 그립니다.

25 229번(에메랄드그린)으로 어색한 잎들의 색감을 자연스럽게 이어주세요.

26 프리즈마유성색연필 944번(테라코타)으로 꽃나무의 가지들을 그려줍니다. 가지는 처음부터 곡선으로 그리지 않고 직선이 꺾이며 곡선이 그려지듯 자연스럽게 그립니다.

27 237번(러싯)으로 문 위에 나무 장식을 그려주세요. 까렌다쉬 크림색으로 부분적으로 밝은 꽃 색들을 동그랗게 추가합니다. 248번(블랙)으로 입체감이 부족한 돌담의 모양이나 그림자들을 한 번 더 잡아주면 그림은 마무리됩니다.

로맨틱 감성 가득한, 푸른 오로라의 밤

꼭 가보고 싶은 아이슬란드. 아이슬란드에 가서 밤새 오로라를 보는 것이 버킷리스트 중 하나입니다. 어둠 속 오로라가 빛나는 천처럼 하늘에 깔리고 마치 노래를 하듯 하늘 위를 춤추는 오로라의 모습, 생각만 해도 황홀합니다. 오로라는 어둠 속에 빛나는 부분이 하이라이트이기 때문에 어둠을 깔 때 밝은 부분을 잘 남겨두고 채색합니다. 블렌딩을 할 때에는 오로라의 밝은 부분의 색이 오염되지 않도록 주의해서 작업합니다.

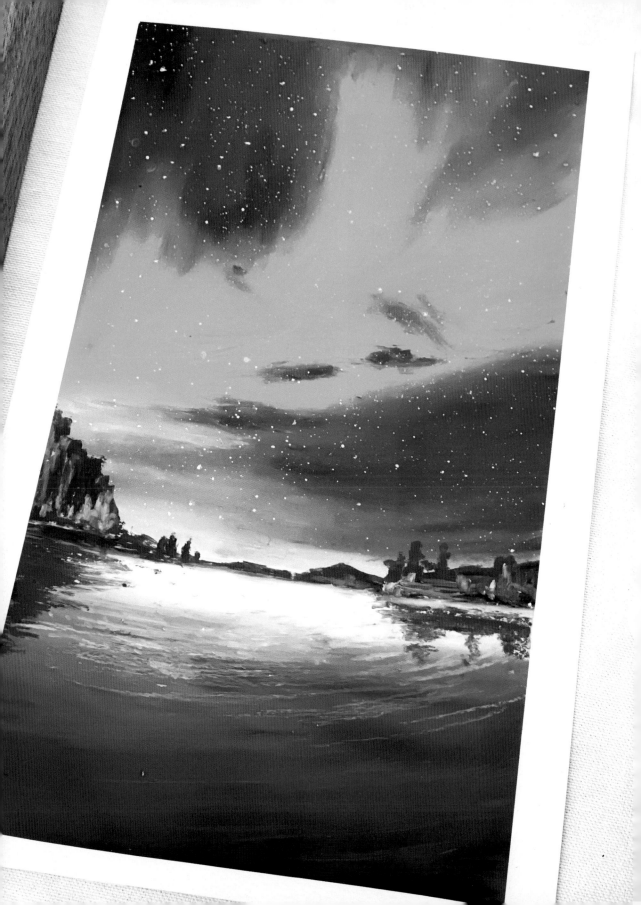

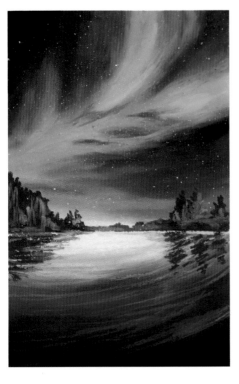

난이도 ★★

무림일반켄트지 200g

210퍼플 212바이올렛 213페리윙클블루 214모브 215라이트퍼플바이올렛 216핑크 219프루시안블루 220세피아블루 223터퀴스블루 224터퀴스그린 231말라카이트그린 243페일옐로우 244화이트 248블랙 249실버그레이 253번트오렌지 255라이트모브 256딥살몬 263미디움아주르바이올렛 297다크터퀴스(262라이트프루시안블루) 303민트(226제이드그린+244화이트)

01 224번(터퀴스그린)을 사용해 오로라의 큰 흐름을 스케치합니다.

02 248번(블랙)으로 가장 어두운 부분을 그려줍니다.

03 219번(프루시안블루)으로 블랙보다 밝은 부분을 힘주어 칠합니다.

04 220번(세피아블루)으로 보다 밝은 부분을 힘주어 칠합니다.

05 231번(말라카이트그린)으로 오로라 외에 어두운 하늘을 힘주어 칠합니다.

06 297번(다크터쿠스)과 223번(터쿠스블루)을 이용하여 오로라로 연결되는 부분을 그려줍니다.

07 오로라 베이스 색으로 224번(터쿠스그린)을 칠합니다.

08 303번(민트)으로 오로라의 밝은 부분을 칠해줍니다.

09 모든 하늘 부분을 오로라 방향에 맞추어 손가락으로 블렌딩합니다. 이때 밝은 부분과 어두운 부분이 블렌딩을 하면서 색이 섞이지 않도록 합니다.
손가락 블렌딩을 할 때 블렌딩 시작점의 색을 끌고 들어가기 때문에 모양을 잘 보고 신중하게 블렌딩합니다. 원하는 오로라의 모양이 나올 때까지 7~9번을 반복합니다.

10 249번(실버그레이)으로 오로라 밑 왼쪽 하늘의 경계를 칠합니다.

11 255번(라이트모브)과 215번(라이트퍼플바이올렛)으로 하늘의 밝은 부분의 바탕을 칠해줍니다.

12 216번(핑크)으로 하늘의 색감을 더해줍니다.

13 263번(미디움아주르바이올렛)으로 그림과 같이 칠합니다.

14 212번(바이올렛)과 263번(미디움아주르바이올렛)으로 오른쪽 하늘 아래를 칠합니다.

15 256번(딥살몬)으로 하늘의 밝은 부분을 그러데이션해주고 244번(화이트)으로 자연스럽게 블렌딩합니다.

16 손가락으로 밑 하늘을 블렌딩합니다. 이때 너무 많이 문질러서 색감이 없어지지 않도록 주의해주세요.

17 243번(페일옐로우)으로 하늘의 노란빛을 더한 뒤 블렌딩하고, 210번(퍼플)을 하늘 위에 덧칠합니다.

18 212번(바이올렛), 214번(모브), 231번(말라카이트그린)으로 오로라 사이로 보이는 하늘을 묘사해주세요.

19 방금 칠한 부분들을 손가락 또는 면봉으로 블렌딩합니다.

20 212번(바이올렛), 214번(모브), 215번(라이트퍼플바이올렛), 256번(딥살몬)으로 호수를 칠합니다.

21 244번(화이트)으로 호수의 밝은 부분을 덧칠합니다.

22 전체적으로 블렌딩합니다. 밝은 부분은 어두운 부분의 색이 묻은 면봉을 이용하여 부분적으로 물결모양이 되도록 그려주세요.

23 244번(화이트)을 칼로 잘라서 단면을 날카롭게 만든 뒤에 물결을 호수 앞 어두운 부분까지 그려줍니다.

24 219번(프루시안블루)으로 산의 형태를 칠하고 호수에 비친 산들도 물결 방향에 맞도록 그려주세요.

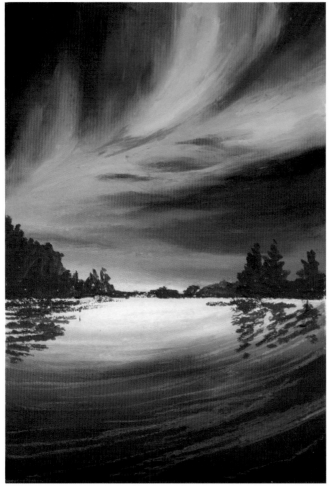

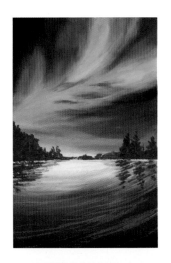
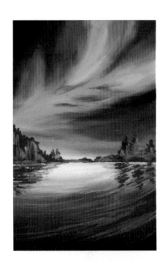

25 호수아래 비친 산을 부분적으로 블렌딩합니다.

26 249번(실버그레이)으로 한 번 더 필요한 부분에 얹어서 덧칠합니다.

27 수채화 물감 또는 아크릴 물감을 이용하여 작은 별들을 뿌려주며 마무리합니다.

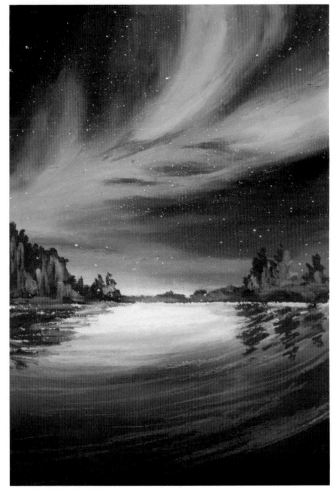

햇빛의 눈부심과
초록의 어울림

맑은 공기가 흐르는 초록 풀밭 위에 누워본 적이 있나

요. 햇빛에 눈이 부셔 손으로 눈을 가리고 느껴보는 맑

은 바람과 풀밭 냄새, 초록으로 가득한 공간은 우리에게

포근함과 따스함을 안겨줍니다. 살랑이는 바람, 풀들이

움직이는 소리. 풀밭은 오감을 감성적으로 만들어줍니

다. 이 그림의 포인트는 빛과 어우러져 뭉게지듯 퍼져있

는 지평선 부분입니다. 빛 부분은 남겨두고 나머지 풍경

으로 빛을 표현해주는 작업입니다.

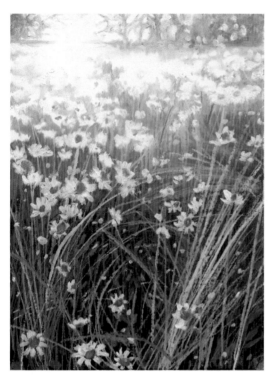

난이도 ★★★

무림일반켄트지 200g 포스카마카 화이트
까렌다쉬 크림색 시넬리에 화이트
205오렌지 214모브 225라임그린 230다
크그린 232모스그린 233올리브 241라
이트올리브 242올리브옐로우 244화이트
248블랙 253번트오렌지 269라이트모스
그린 270그린그레이

01 248번(블랙)으로 풀밭 아랫 부분의 어두운 곳을 표현합니다.

02 230번(다크그린)으로 풀밭 의 베이스 색을 깔아줍니다.

03 233번(올리브)으로 베이스 색과 겹치며 위로 올려 칠합니다.

04 232번(모스그린)으로 꽃 부분의 동그라미를 그리고 풀잎 부분을 칠합니다. 이때 터치감은 세로 방향으로 풀이 나듯이 칠합니다.

05 전체적으로 블렌딩합니다. 아랫부분을 키친타올로 매끈하게 해주고 면봉으로 윗 부분을 블렌딩해주세요. 하늘 위 풀색이 들어가지 않은 부분은 244번(화이트)을 이용하여 한번 칠하고 비벼주세요. 베이스에 유분감을 깔아놓는 작업입니다.

06 269번(라이트모스그린)으로 전체적인 줄기를 그려줍니다. 줄기들은 세로 방향을 유지하되 다양하게 뻗어 나가도록 진행합니다. 그 후 전체적으로 잎을 그려주세요. 잎은 중앙 부분을 중심으로 많이 그리고 주변에도 조금씩 그려줍니다.

07 232번(모스그린)으로 나머지 다른 색감의 초록 줄기들도 그려줍니다. 잎도 추가로 그려주세요.

08 면봉으로 겉을 스쳐 지나가주며 배경과 안착되도록 해줍니다.

09 241번(라이트올리브)으로 오른쪽 중앙에서 나오는 풀줄기와 밝은 풀줄기를 그려주고 위로 더 밝아지는 부분의 풀도 칠합니다.

10 242번(올리브옐로우)을 이용해서 맨 위에 밝은 풀들을 그립니다. 이때 하얀 꽃들이 있다고 상상하며 그려주세요. 전체적으로 밝은 줄기들도 다양한 방향으로 넣어줍니다. 풀들이 자연스럽도록 끝점이 날라가듯 점점 얇아지도록 표현해주세요.

11 253번(번트오렌지)으로 풀들 사이사이 갈색빛을 넣어줍니다. 세로 방향을 유지하며 그려주세요.

12 225번(라임그린)으로 윗 풀들 사이 너무 진한 부분에 살짝 칠해주고 오른쪽에서 왼쪽으로 뻗어나가는 풀들을 더 그려줍니다. 아래 날라가는 느낌의 풀들도 또렷한 형태로 몇 개 그려주세요. 풀의 시작과 끝이 날카롭게 나올 수 있도록 그립니다.

13 면봉으로 윗 부분에 햇빛을 받은 풀들을 자연스럽게 블렌딩합니다.

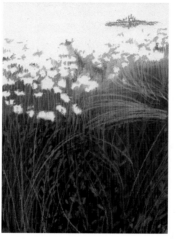

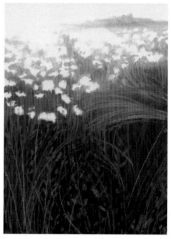

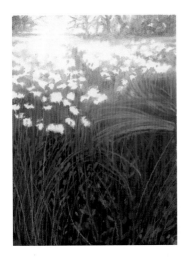
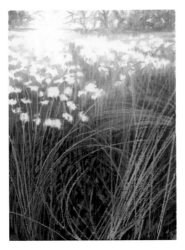
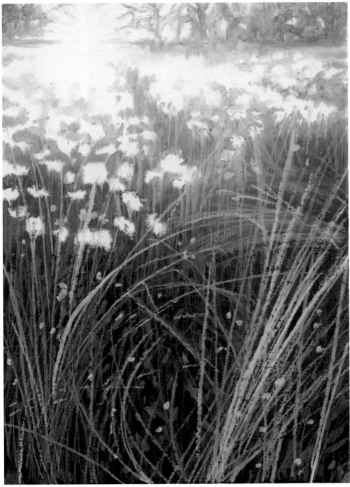

14 270번(그린그레이)으로 꽃밭 뒤 멀리 있는 나무들을 그립니다. 이때 햇빛이 들어오는 왼쪽으로 갈수록 나무는 적게, 나무줄기는 연하고 흐리게 진행합니다. 그리고 나무를 면봉으로 블렌딩 해주세요. 햇빛이랑 가까운 부분은 깨끗한 면봉을 사용하여 더욱 연한 느낌으로 햇빛을 받아 형태가 사라지듯 표현합니다.

15 244번(화이트)을 이용해 가장 밝은 풀들을 그립니다. 방향 하나하나 신경 쓰며 그려주세요. 오른쪽 밝은 풀들은 힘있게 그립니다.

16 까렌다쉬 크림색으로 밝은 풀들 중에서도 더 눈에 띄는 풀들을 그려서 입체감을 표현합니다. 부분부분 빛나는 풀잎처럼 점을 찍어줍니다.

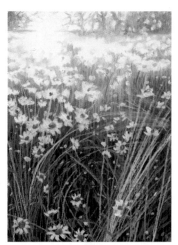

17 시넬리에 화이트를 이용하여 꽃들을 그립니다. 위에 있는 꽃들은 하늘을 바라보고 있는 형태로 그리고 앞에 있는 꽃들은 위를 보고 있지만 앞에서도 수술이 보이는 형태로 그려줍니다.

18 253번(번트오렌지)으로 꽃 중앙에 수술들을 찍어줍니다.

19 205번(오렌지)으로 중앙을 한 번 더 칠해서 밝은 수술의 느낌을 표현합니다.

20 214번(모브)으로 줄기들을 부분부분 조금만 그려줍니다. 그 후 포스카마카 화이트로 전체적으로 작은 점들을 찍어주면 그림이 완성됩니다.

꽃 한 송이가 망울을 터트리고 피어오르기까지 정말 많은 시간과 노력이 필요합니다. 식물에게 꽃이란 지나온 시간의 결실입니다. 봄에 피어나는 꽃은 겨우내 웅크리던 몸과 마음을 따스하게 녹여주는 선물 같은 존재랍니다. 많은 사람들이 가장 그리고 싶어 하는 소재도 바로 꽃입니다. 꽃의 아름다운 색감과 예쁜 모양은 평범한 일상과 공간에 생동감을 불어넣어줍니다. 오랜 시간 사람들에게 행복한 감정을 선사한 것은 이유가 있습니다. 꽃은 당신의 오늘이 특별한 하루가 될 수 있도록 만들어 줄 것입니다.

7,

설렘과
화사함을
주는
꽃 그림

01 행복한 사랑
'핑크 장미'

장미는 가장 많이 찾는 꽃으로 익숙하지만 화려하고 정열적인 아름다움을 가지고 있습니다. 빨간 장미, 분홍 장미. 노란 장미 등 장미가 가진 색감은 다채롭고 다양합니다. 여기에서는 하얀 베이스 위에 분홍색을 한 방울 톡하고 넣은 것 같은 장미를 그려보았습니다. 스케치는 반 원통형 컵 모양이 넓어지듯 큰 형태감을 잡아주고 겹겹이 쌓인 입들을 추가합니다. 그리고 원통형 밖을 나가면서 벌어지는 꽃잎 모양을 그려줍니다.

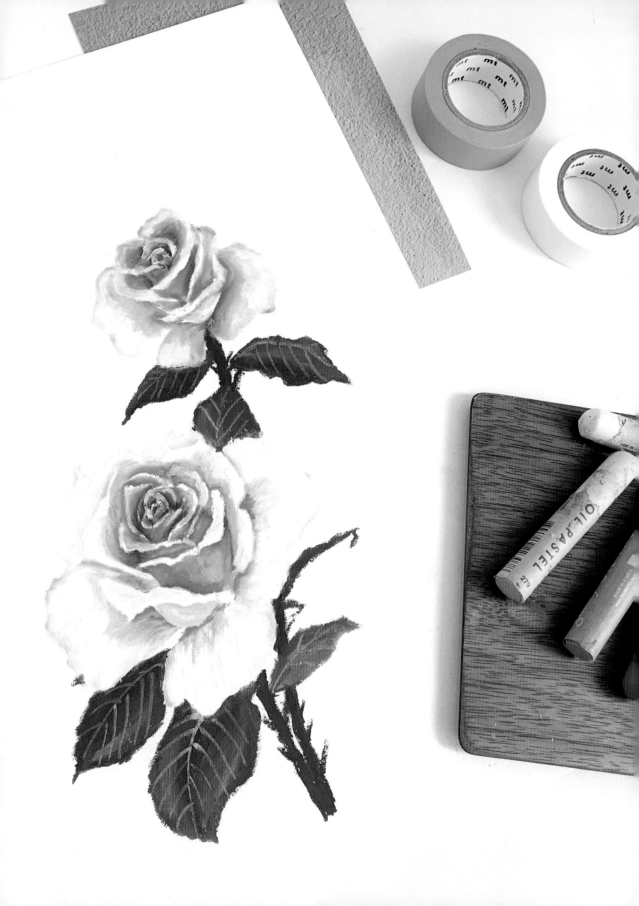

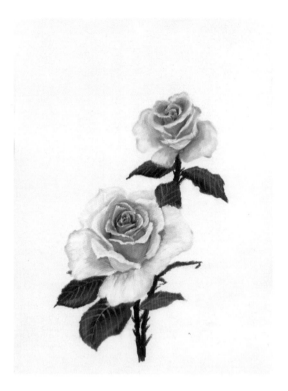

난이도 ★★☆

무림일반켄트지 200g
203오렌지니시옐로우 209카민 216핑크
232모스그린 236브라운 242번올리브옐
로우 244화이트 245라이트그레이 249실
버그레이 252골든오커 260카드뮴레드

01 색연필로 스케치를 합니다.

02 장미 꽃잎의 가운데에 가장 진하게 들어갈 부분을 236번(브라운)으로 묘사합니다.

03 209번(카민)으로 한 번 더 236번(브라운)이 지나갔던 부분을 덧칠하며 채도를 높여줍니다. 아랫부분의 꽃잎 형태도 그려주세요.

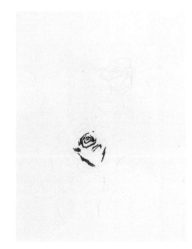

04 260번(카드뮴레드)으로 분홍색의 예쁜 색감을 추가하며 꽃잎을 더 그려줍니다.

05 203번(오렌지니시옐로우)으로 중앙 부분에 비어있는 부분들부터 칠하며 오일파스텔 자체 색으로 블렌딩하며 꽃잎을 표현합니다. 이때 꽃잎의 결 방향에 맞춰 채색합니다.

06 244번(화이트)으로 하얗게 비워 두었던 부분들을 밝게 표현하고, 203번(오렌지니시옐로우)과도 블렌딩하며 덧칠합니다. 아직 그려 넣지 않은 꽃잎 부분도 미리 칠해서 블렌딩하기 쉬운 상태를 만듭니다.

07 꽃잎 내부를 면봉으로 자연스럽게 블렌딩합니다.

08 왼쪽 큰 꽃잎의 외곽을 위에서 블렌딩한 면봉에 묻은 색감으로 잎의 경계를 부드럽게 칠합니다.

09 252번(골든오커)을 면봉에 묻혀서 꽃잎 내부에 노란 느낌을 추가하여 비벼줍니다.

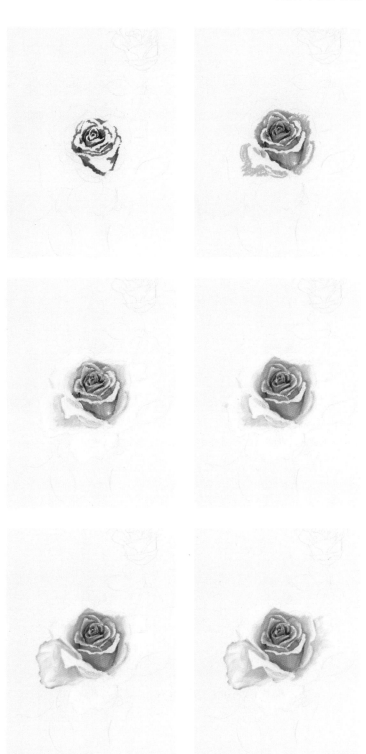

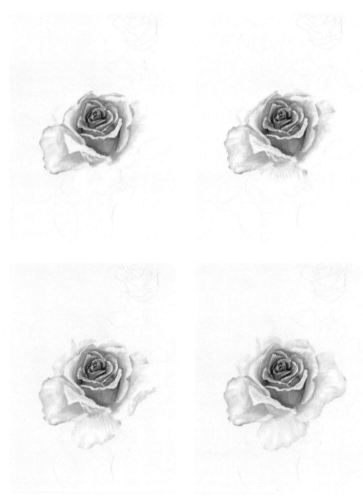

10 216번(핑크)으로 각 꽃잎에 분홍 빛을 추가합니다.

11 245번(라이트그레이)으로 꽃잎에 풍부한 색감을 칠합니다.

12 249번(실버그레이)으로 꽃잎의 끝 처리와 그림자의 느낌을 자연스럽게 칠합니다.

13 면봉으로 블렌딩합니다.

14 216번(핑크)을 면봉에 묻혀서 꽃잎의 끝마무리를 살짝 비벼주어 형태를 정확히 합니다. 203번(오렌지니시옐로우)도 함께 묻혀서 자연스럽게 만듭니다.

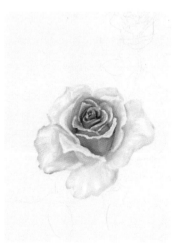

15 260번(카드뮴레드)으로 잎과 잎 사이 색이 연한 부분을 한 번 더 채색하여 선명하게 만듭니다.

16 면봉으로 결에 맞추어 섬세하게 펴내려 갑니다. 색감이 부족한 부분은 더 추가하면서 블렌딩해주세요.

17 위의 작은 꽃도 아래 꽃과 같이 236번(브라운)으로 꽃잎의 가운데 부분을 진한 색으로 점찍듯 칠합니다.

18 209번(카민)으로 한 번 더 형태를 그려주며 진한 부분을 칠해줍니다.

19 260번(카드뮴레드)으로 색감과 형태를 더 그려줍니다.

20 203번(오렌지니시옐로우)으로 블렌딩하며 꽃잎을 묘사해줍니다.

21 244번(화이트)으로 203번(오렌지니시옐로우)의 경계를 자연스럽게 칠합니다. 그다음 면봉으로 블렌딩하고 면봉에 묻은 색으로 꽃잎의 끝처리도 합니다.

22 249번(실버그레이)으로 꽃잎의 그림자 느낌을 칠해줍니다. 얇은 꽃잎의 느낌을 표현해주세요.

23 232번(모스그린)으로 장미의 잎과 줄기의 베이스를 그려줍니다.

24 236번(브라운)으로 줄기의 진한 부분과 잎의 어두운 부분을 칠합니다.

25 242번(올리브옐로우)으로 꽃잎의 밝은 부분을 칠합니다.

26 209번(카민)으로 잎의 끝을 붉은색으로 칠하여 장미의 잎 색을 풍부하게 만듭니다.

27 면봉으로 비벼서 블렌딩합니다.

28 242번(올리브옐로우)의 단면을 자른 뒤에 잎맥을 그려 넣고, 244번(화이트)으로 꽃의 밝은 부분을 정리하며 마무리합니다.

속절없는 사랑
'보랏빛 아네모네'

아네모네라는 이름은 windflower를 의미하는 그리스어
에서 유래되었다고 합니다. 꽃잎과 초록 잎이 바람에 살
랑거리며 하늘거리는 모습이 어원과 참 잘 어울립니다.
아네모네의 색감은 어두운 꽃술이 꽃의 중심을 잡아주
고 예쁜 보랏빛 꽃잎이 겉을 감싸고 있습니다. 꽃잎의
모양과 줄기의 모습을 생각하며 그려봅니다.

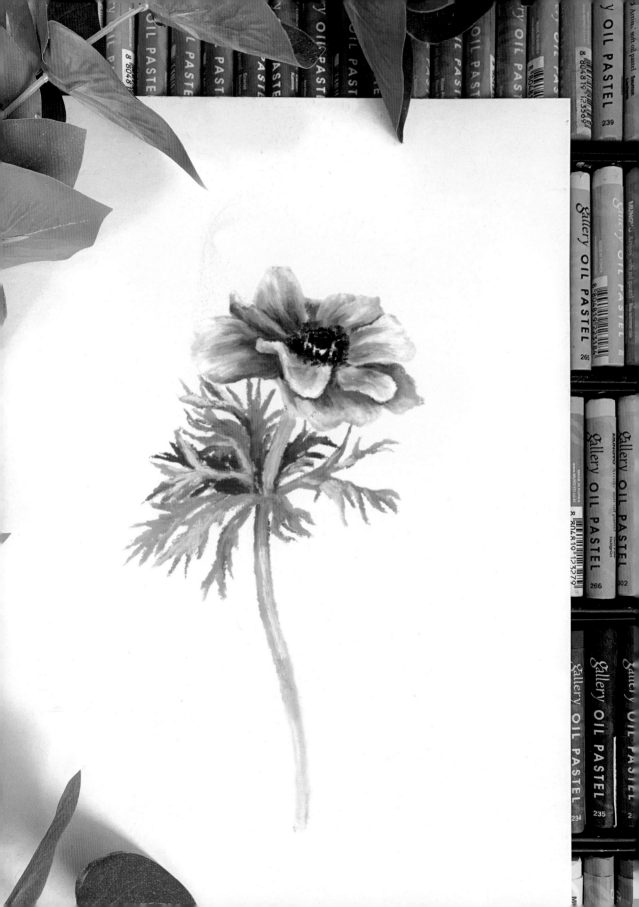

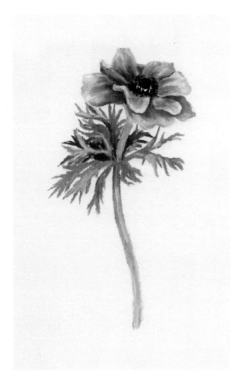

난이도 ★★★
무림일반켄트지 200g 까렌다쉬 크림색
시넬리에 화이트
211라일락 214모브 219프루시안블루
228그래스그린 241라이트올리브 242올
리브옐로우 244화이트 248블랙 249실버
그레이 2610아주르바이올렛 267올리브라
이트 272다크쿨그레이 284퍼플애미시스
트(2610아주르바이올렛) 297다크터쿼스
(231말라카이트그린)

01 색연필로 스케치를 합니다.

02 261번(아주르바이올렛)으로 아네모네의 꽃잎이 겹치는 부분의 그림자와 꽃의 중앙 부분 같은 어두운 부분을 그려줍니다.

03 214번(모브)으로 블렌딩하며 색감을 이어서 그려줍니다. 중간에 들어가는 꽃잎들의 중간 색감도 그려줍니다.

04 249번(실버그레이)으로 꽃 전체 외곽의 형태를 그려줍니다. 너무 두껍게 그리지 않도록 주의합니다.

05 244번(화이트)으로 하얗게 남겨 두었던 부분을 색감과 어우러지게 칠합니다.

06 면봉으로 블렌딩합니다. 전체적인 흐름에 맞추어가며, 면봉으로 진하고 밝음을 나누어 줍니다.

07 211번(라일락)으로 연하게 아네모네의 가운데 꽃잎 결을 덧칠합니다.

08 부분적으로 비벼 자연스럽게 합니다.

09 219번(프루시안블루)으로 꽃잎의 가장 어두운 부분을 연하게 덧칠하여 꽃잎 간에 대비를 선명하게 합니다.

10 면봉으로 블렌딩합니다.

11 까렌다쉬 크림색으로 가장 밝은 부분을 덧칠합니다.

12 시넬리에 화이트로 한 번 더 가장 밝은 부분을 칠합니다.

13 부분적으로 면봉으로 펴주며 오일파스텔의 질감과 입체감이 동시에 느껴지는 꽃의 모습을 만들어줍니다.

14 248번(블랙)으로 점을 찍듯 수술을 그려 넣어줍니다.

15 297번(다크터퀴스)으로 수술을 한 번 더 찍어줍니다.

16 284번(퍼플애미시스트)으로 어두운 부분을 한 번 더 잎의 사이사이를 그려준 뒤 면봉으로 부드럽게 부분적으로 블렌딩합니다.

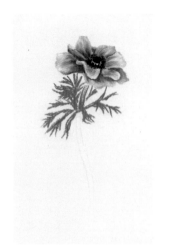

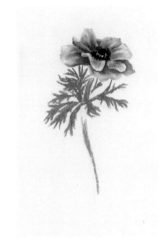

17 228번(그래스그린)으로 꽃잎을 그려줍니다.

18 241번(라이트올리브)으로 밝은 줄기랑 밝은 잎들을 더 칠합니다.

19 249번(실버그레이)으로 덧칠하여 줄기의 전체 모양과 밝은 잎을 칠합니다.

20 211번(라일락)으로 잎들과 줄기에 보라빛을 추가합니다.

21 272번(다크쿨그레이)으로 줄기의 뒷쪽에 어두운 잎을 넣어줍니다.

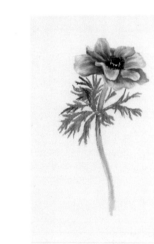

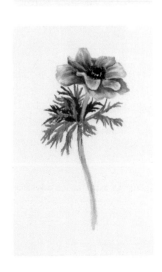

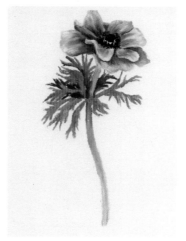 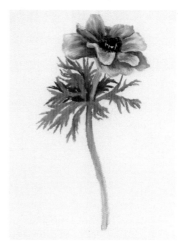

22 242번(올리브옐로우)으로 덧칠해서 색감을 더 따뜻하게 만듭니다.

23 267번(올리브라이트)으로 잎의 끝을 더 선명하게 그려줍니다.

24 244번(화이트)으로 줄기와 잎들의 입체감을 넣어주면 그림이 마무리 됩니다.

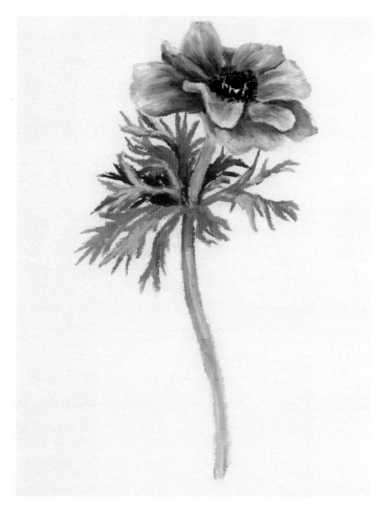

03 당신을 응원합니다
'붉은 빛 프리지아'

햇살을 닮은 프리지아. 프리지아의 색감과 곡선이 종이
를 너머 꽃향기를 전달 할 것만 같습니다. 프리지아는
꽃줄기에서 여러 개의 꽃송이가 달려있는 형태입니다.
꽃은 종 모양이 하늘을 바라보게 뒤집어 놓은 모양으로
가지 끝으로 갈수록 꽃이 작아집니다. 또 한 가지 끝으
로 갈수록 가지가 ㄱ자 모양으로 꺾이게 됩니다.

난이도 ★★☆

무림일반켄트지 200g 시넬리에 화이트
201레몬옐로우 203오렌지니시옐로우
207버밀리언 209카민 230다크그린 232
모스그린 237러싯 241라이트올리브 244
화이트 249실버그레이 260카드뮴레드

01 209번(카민)으로 프리지아의 외곽 진한 부분을 그려줍니다.

02 260번(카드뮴레드)으로 꽃의 모양과 색감을 더 넣어 줍니다.

03 203번(오렌지니시옐로우)으로 블렌딩하며 꽃의 전체적인 모양과 색감을 칠합니다.

04 244번(화이트)으로 꽃의 밝은 부분을 덧칠합니다. 힘있게 칠해 전체적인 느낌이 밝아지도록 합니다.

05 237번(러싯)으로 꽃의 어두운 부분과 그림자 등을 잡아주어 형태를 보다 더 정확히 표현합니다.

06 209번(카민)으로 붉은색이 더 두드러지도록 색을 추가합니다. 201번(레몬옐로우)으로 꽃줄기와 만나는 부분의 꽃잎과 꽃 내부에 노란 느낌을 추가합니다. 이어 프리지아의 작은 봉오리들의 위치도 잡아줍니다.

07 241번(라이트올리브)으로 프리지아의 전체적인 줄기 모양을 그려줍니다.

08 왼쪽으로 꺾이는 봉오리들도 그려줍니다.

09 232번(모스그린)으로 꽃줄기의 어두운 면을 그려서 줄기의 입체감을 줍니다.

10 230번(다크그린)으로 다른 잎들의 어두운 부분을 추가하여 칠합니다.

11 249번(실버그레이)으로 줄기의 진한 부분 채도를 덮어 낮은 채도를 만들어 줍니다.

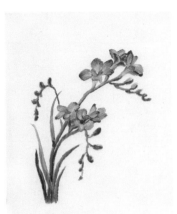

12 207번(버밀리언)으로 붉은 색감의 꽃 색감을 봉오리에 부분 적으로 넣어줍니다.

13 어색하거나 요철이 두드러진 부분을 면봉으로 비벼 정리합니다.

14 시넬리에 화이트로 꽃의 중 앙과 포인트를 칠해주고 정리해 주면 그림이 완성됩니다.

04 천년의 사랑 '순백색 카라'

순백색 카라를 보면 영원한 사랑의 약속 같은 느낌이
듭니다. 카라는 하얗고 곧은 자태가 단정하여 하얀 웨딩
드레스와도 잘 어울립니다. 하얀 꽃은 잘못하면 어둡게
표현되기가 쉬운데 맑은 하얀 빛이 유지 될 수 있게 신
경 쓰며 작업하면 좋습니다. 꽃대로 넘어가는 부분이 너
무 두껍지 않게 유의하고 꽃의 주름이 자연스럽게 들어
갈 수 있게 그려줍니다.

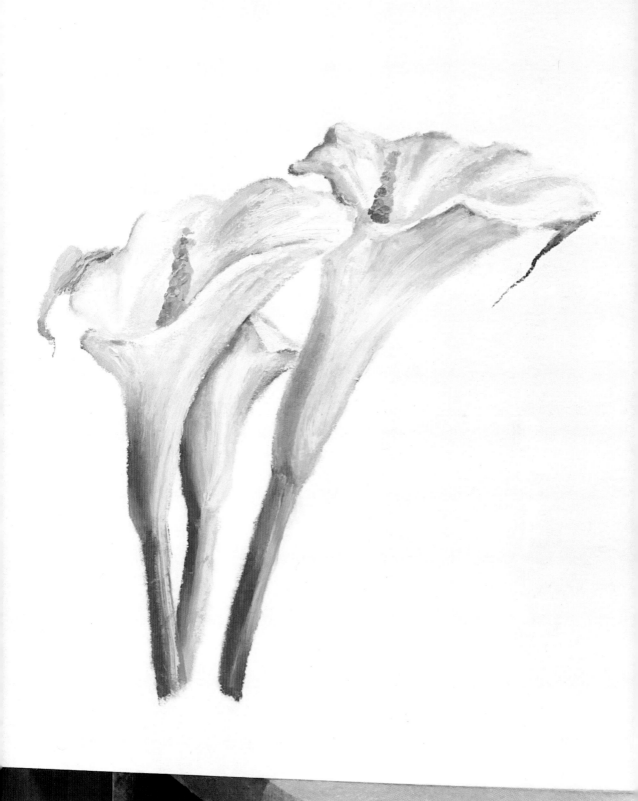

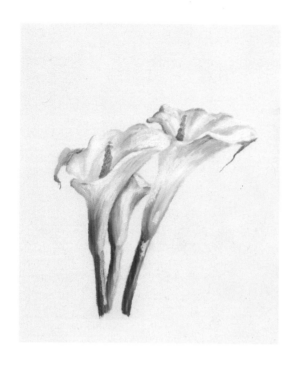

난이도 ★★☆

무림일반켄트지 200g

201레몬옐로우 204골든옐로우 215라이
트퍼플바이올렛 232모스그린 237러싯
241라이트올리브 242올리브옐로우 243
페일옐로우 244화이트 245라이트그레이
246그레이 249실버그레이 253번트오렌
지 272다크쿨그레이

01 232번(모스그린)으로 줄기
의 진한 부분을 그려줍니다.

02 241번(라이트올리브)으로
줄기의 밝은 색을 칠하며 잎으로
넘어가는 결을 그려줍니다.

03 242번(올리브옐로우)으로
카라의 꽃 아래부분 색감과 잎의
결을 더 그려줍니다.

04 201번(레몬옐로우)으로 잎의 결을 따라 더 그려줍니다.

05 244번(화이트)으로 잎과 줄기의 밝은 부분을 한 톤 덧칠해주며 색감을 밝혀줍니다.

06 면봉으로 블렌딩합니다. 이때 꽃잎의 왼쪽 어두운 부분이 정확히 표현될 수 있도록 비벼줍니다.

07 249번(실버그레이)으로 꽃의 윗부분 잎을 그려줍니다. 얇은 천을 그리듯 천의 그림자를 표현한다는 생각으로 칠합니다.

08 272번(다크쿨그레이)으로 어두운 부분을 그려 줍니다. 줄기와 꽃 사이, 꽃잎의 그림자 부분도 연하게 칠합니다.

09 밝은 부분 꽃잎 중에서 칠하지 않은 부분도 244번(화이트)을 칠합니다.

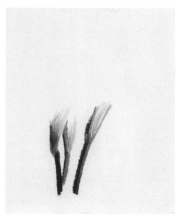

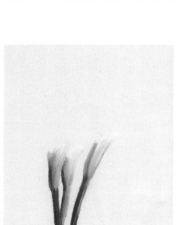

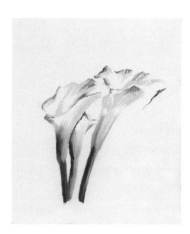

10 지금까지 칠한 부분을 블렌딩합니다. 진한 부분은 비벼주듯 자연스럽게 펴주고, 밝은 부분은 최소한의 터치로 깨끗함을 유지합니다.

11 243번(페일옐로우)으로 카라의 노란 색감을 더합니다. 결에 맞추어 세로로 그려주세요.

12 245번(라이트그레이)으로 전체적인 색감을 추가하고 뒤에 가려진 카라 잎의 끝부분을 표현합니다. 그다음 249번(실버그레이)으로 잎끝을 덧칠합니다.

13 237번(러싯)으로 시들어가는 느낌을 주어 진짜 같은 꽃 표현을 진행합니다.

14 246번(그레이)으로 그림자를 추가합니다.

15 204번(골든옐로우)으로 점을 찍듯이 꽃술을 그려줍니다.

16 253번(번트오렌지)으로 꽃술의 그림자를 추가해서 찍어줍니다.

17 215번(라이트퍼플바이올렛)으로 색감을 살짝만 더 넣어줍니다.

18 면봉으로 블렌딩합니다.

19 최종적으로 꽃술에서 더 밝은 부분을 244번(화이트)으로 덧칠합니다. 이때 오일파스텔의 질감을 느껴지도록 표현합니다.

20 줄기 부분과 어색한 부분 등을 면봉으로 정리하면서 카라를 완성합니다.

05 마음이 화사해지는 '봄날의 벚꽃'

봄을 생각하면 하얗게 물든 벚꽃길이 떠오릅니다. 사랑하는 사람과 벚꽃길을 걸으며 맞는 하얗게 내리는 따스한 벚꽃 눈은 봄에만 만날 수 있는 아름다운 풍경입니다. 몽글몽글 벚꽃을 그리며 봄의 따스함을 그려봅니다.

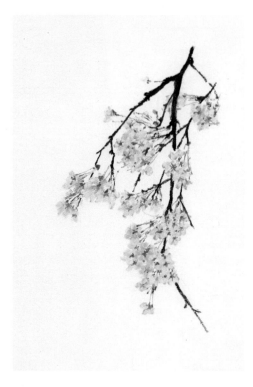

난이도 ★

무림일반켄트지 200g
215라이트퍼플바이올렛 216핑크 235로
우엄버 237러싯 244화이트 252골든오커
260카드뮴레드

01 216번(핑크)으로 점찍듯 벚꽃의 위치를 잡아가며 그려줍니다.

02 216번(핑크)으로 불규칙적인 모양의 팝콘을 그리듯 덩어리감을 자연스럽게 그려줍니다.

03 244번(화이트)으로 연하게 덧칠하며 벚꽃의 모양을 그려줍니다.

04 260번(카드뮴레드)으로 꽃들의 가운데 부분에서 앞을 보고 있는 듯한 꽃들에게 별 모양을 그리듯 가운데에 색감을 넣어줍니다.

05 215번(라이트퍼플바이올렛)으로 어두운 벚꽃의 색감을 그려 넣어줍니다.

06 252번(골든오커)으로 벚꽃의 줄기를 그려줍니다.

07 237번(러싯)으로 줄기의 진한 부분을 한 번씩 더 그려 주거나 점을 찍듯 표현합니다.

08 235번(로우엄버)으로 벚꽃나무의 가지를 그려줍니다. 나무가지는 가지 끝으로 갈수록 얇게 그립니다. 가지가 곡선으로 나오기보다는 직선이 꺾여가며 나오도록 표현합니다.

09 237번(러싯)으로 줄기의 붉은빛을 넣어줍니다

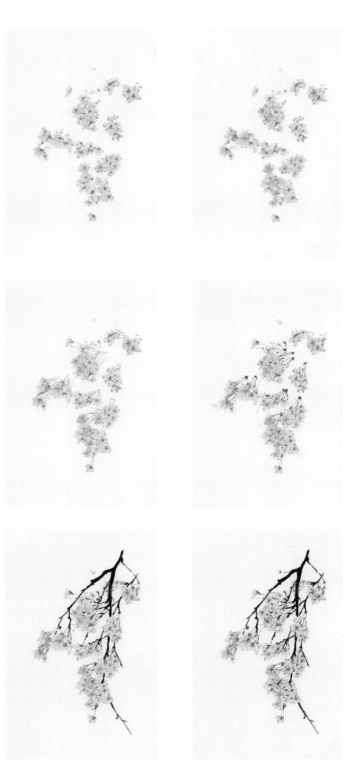

06 진실의 마음을
간직한
'하얀 소국'

안개꽃과 함께 놓여진 소국, 하얀빛과 보랏빛의 소국은

뭉글한 안개꽃과 조화를 이룹니다. 꽃 단품이 아닌 여러

꽃들이 덩어리로 있는 경우 꽃의 여러 방향을 넣는 것

이 좋습니다.

난이도 ★★★

무림일반켄트지 200g 까렌다쉬 크림색 211라일락 214모브 225라임그린 234올리브브라운 235로우엄버 236브라운 241라이트올리브 242올리브옐로우 244화이트 249실버그레이 250페일오커 252골든오커 254그레이핑크 259딥마젠타 269라이트모스그린 270그린그레이 272다크쿨그레이

01 250번(페일오커)으로 하얀 꽃의 중앙을 칠해줍니다.

02 249번(실버그레이)으로 꽃의 모양을 그려줍니다.

03 234번(올리브브라운)으로 꽃의 내부 중앙에 점찍듯 진한 색감을 넣어줍니다.

04 272번(다크쿨그레이)으로
하얀 꽃 외부 모양을 잡아서 칠
해줍니다.

05 214번(모브)으로 위에 있는
꽃들을 그려줍니다. 외곽은 부드
럽게 그려주세요.

06 211번(라일락)으로 위에 꽃
들에서 제일 진한 부분을 터치해
줍니다.

07 249번(실버그레이)으로 꽃
내부 진한 색감들을 펼치며 블렌
딩합니다.

08 244번(화이트)으로 꽃의 외
곽까지 자연스럽게 블렌딩합니
다.

09 254번(그레이핑크)으로 위
에 꽃들에 색을 넣어 주면서 형
태도 선명하게 합니다.

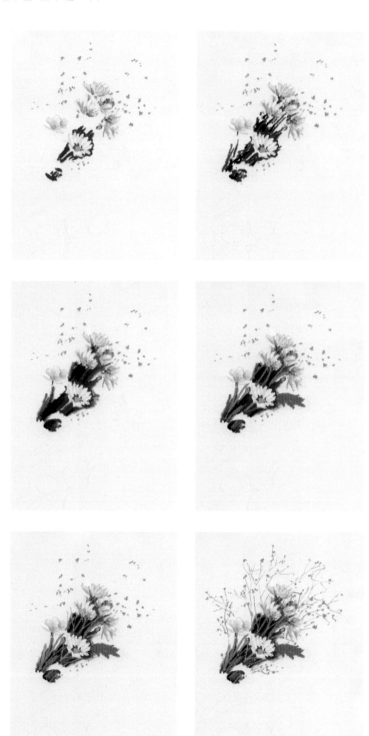

10 241번(라이트올리브)으로 작은 점들을 불규칙하게 크고 작은 별 모양, 점 모양, 동그라미 등 여러 모양으로 그려 안개꽃의 느낌을 표현합니다.

11 234번(올리브브라운)으로 꽃줄기들을 그려줍니다.

12 면봉으로 줄기 있는 부분을 비벼줍니다. 비비면서 오일이 진한 부분은 닦아줍니다.

13 269번(라이트모스그린)으로 꽃잎을 그리고 241번(라이트올리브)으로 꽃줄기들을 선명하게 그려줍니다.

14 225번(라임그린)으로 안개꽃의 얇은 줄기들도 어두운 베이스 윗부분만 얇게 그려줍니다.

15 241번(라이트올리브)으로 바깥쪽 안개꽃의 줄기들을 아주 연하고 얇게 그려줍니다.

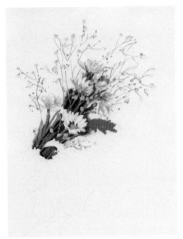

16 까렌다쉬 크림색으로 안개꽃을 동글동글하게 덧칠하며 블렌딩합니다.

17 242번(올리브옐로우)으로 잎을 추가하고, 269번으로 칠한 잎의 밝은 색감을 더합니다.

18 235번(로우엄버)으로 꽃잎과 줄기 부분들의 어두운 부분을 덧칠하며 그림의 색감을 더욱 풍부하게 만들어줍니다.

19 250번(페일오커)으로 노끈의 방향에 맞추어 그림을 그려줍니다.

20 252번(골든오커)으로 어두운 느낌의 노끈 색감도 그려줍니다.

21 까렌다쉬 크림색으로 노끈의 밝은 부분을 칠합니다.

22 259번(딥마젠타)으로 꽃들의 위치에 색을 부드럽게 칠합니다.

23 249번(실버그레이)으로 꽃의 형태를 맞추어 회색 느낌으로 꽃잎을 칠합니다.

24 254번(그레이핑크)으로 꽃들의 형태와 색을 추가합니다.

25 244번(화이트)으로 밝은 부분의 꽃잎을 칠하면서 그려줍니다. 까렌다쉬 크림색으로 색감과 외곽을 정리합니다.

26 241번(라이트올리브)으로 아래 꽃들의 줄기를 그려줍니다.

27 270번(그린그레이)으로 진한 느낌의 채도 낮은 초록빛을 넣어줍니다.

28 254번(그레이핑크)으로 전체 꽃들의 그림자를 그려줍니다.

29 244번(화이트)으로 그림자가 밝게 풀리는 듯한 느낌으로 덧칠합니다.

30 236번(브라운)으로 마지막 진한 노끈의 느낌을 그려주고 꽃들 사이사이 점을 찍어줍니다.

07 너에게 주는 마음, '노란 꽃다발'

노란색이 주는 싱그러움과 발랄함이 좋아서 노란 꽃묶음을 그려보았습니다. 노란색 베이스에 밝은 색과 어두운 색으로 덩어리 감을 주면서 일러스트 형식으로 간단하게 그려 봅니다. 약간의 그림자를 그려준다면 더욱 입체감 있는 그림이 됩니다.

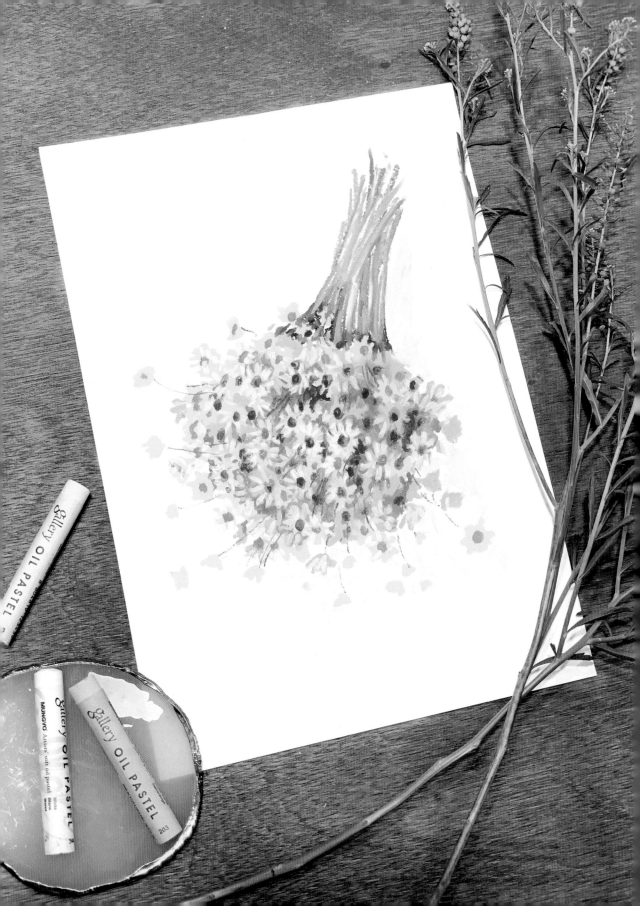

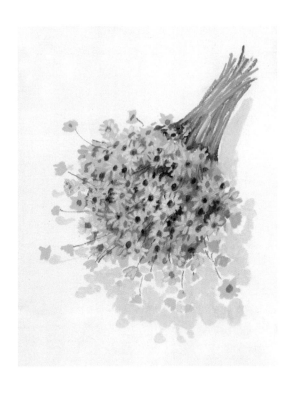

난이도 ★ ★ ☆

무림일반켄트지 200g 까렌다쉬 크림색
202옐로우 235로우엄버 236브라운 237
러싯 243페일옐로우 249실버그레이 251
다크옐로우 253번트오렌지 254그레이핑
크

01 202번(옐로우)으로 꽃다발의 전체적인 노란 색감을 그려줍니다. 외곽 쪽 꽃들은 바깥쪽을 바라보도록 그려줍니다.

02 251번(다크옐로우)으로 더 어두운 꽃들을 그려줍니다. 밝은 노란 꽃들의 모양을 꽃 모양처럼 유지하면서 그립니다.

03 253번(번트오렌지)으로 어두운 꽃들의 그림자를 칠합니다. 꽃을 그린다는 느낌보다 그림자를 그려준다는 생각으로 칠합니다. 밝은 꽃의 중앙도 동그랗게 색칠합니다.

04 253번(번트오렌지)이 칠해진 색감 위에 237번(러싯)을 덧칠해 더 풍부하고 어두운 색감을 넣어줍니다.

05 까렌다쉬 크림색으로 밝은 꽃들의 잎을 그려줍니다. 한 번의 터치감으로 잎 하나가 나올 수 있도록 눌러 그립니다.

06 236번(브라운)으로 꽃들의 중앙에 어두운 포인트를 부분적으로 넣어줍니다. 꽃의 줄기들도 그려줍니다. 꽃의 중간에도 줄기들을 그려줍니다.

07 235번(로우엄버)으로 어두운 포인트 부분을 더 그려주고 꽃줄기가 나오는 부분과 꽃의 경계를 나누어 줍니다.

08 253번(번트오렌지)으로 꽃의 줄기들을 그려줍니다. 너무 곧게 나오지 않도록 겹치는 느낌으로 그려줍니다

09 243번(페일옐로우)으로 줄기에 덧칠해서 노란빛 색감을 넣어줍니다.

 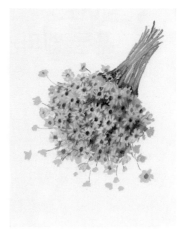

10 254번(그레이핑크)으로 줄기에 색을 더합니다. 모양에 맞추어 그려주세요.

11 235번(로우엄버)으로 한 번 더 점들을 찍어주며 부족한 느낌을 추가합니다.

12 249번(실버그레이)으로 그림자를 그려줍니다.

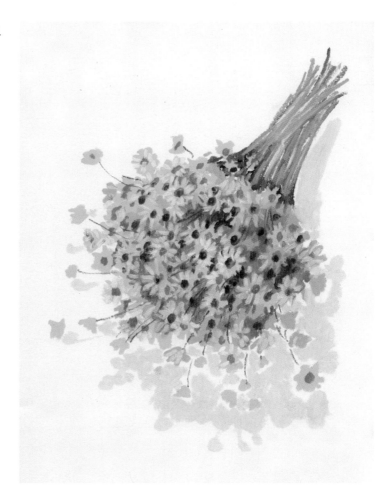

08 당신의 행복을
빌어요
'푸른 델피늄'

꽃병에 꽃을 채우고 놓아두면 마음까지 리프레시 되는

기분입니다. 시원한 하늘색의 델피늄은 한줄기에서 여

러 송이 꽃들로 나뉘어져 피어납니다.

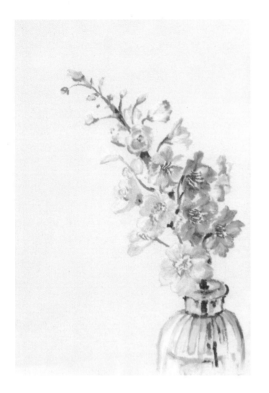

난이도 ★ ★ ★

무림일반켄트지 200g
217스카이블루 232모스그린 241라이트
올리브 244화이트 245라이트그레이 246
그레이 247다크그레이 249실버그레이
263미디움아주르바이올렛 264라이트아
주르바이올렛 2650아이스블루 269라이트
모스그린

01 263번(미디움아주르바이올렛)으로 꽃의 모양에 맞추어 칠합니다. 필압을 통해 연하고 진한 느낌을 주어서 나중에 블렌딩해줄 베이스 자체를 튼튼하게 만듭니다.

02 245번(라이트그레이)으로 블렌딩하며 꽃의 형태와 색감을 만들어줍니다.

03 264번(라이트아주르바이올렛)으로 밝은 꽃들의 외곽과 중앙을 잡아 그려줍니다.

04 244번(화이트)으로 블렌딩
하며 꽃의 선명한 선들을 풀어주
며 색칠합니다.

05 245번(라이트그레이)으로
밝은 꽃 부분의 형태가 잘 보이
도록 덧칠합니다.

06 265번(아이스블루)으로 꽃
의 전체적인 색감을 밝게 칠합니
다.

07 217번(스카이블루)으로 밝
은 꽃들의 형태와 진한 부분들을
덧칠하여 조금 더 입체적인 꽃의
모양을 만들어 줍니다.

08 263번(미디움아주르바이올
렛)으로 수술들을 넣어줍니다.

09 269번(라이트모스그린)으로
수술에 초록빛을 추가하고 217
번(스카이블루)으로 밝은 꽃의
가운데 수술들을 그려 넣어줍니
다.

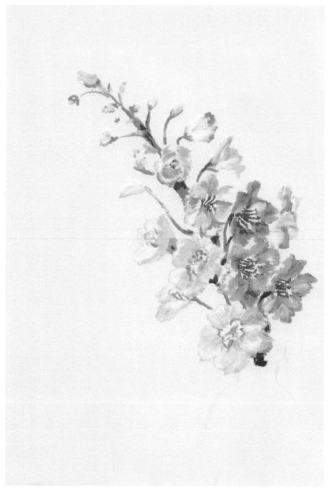

10 241번(라이트올리브)으로 전체 줄기와 꽃봉오리 부분까지 그려줍니다.

11 232번(모스그린)으로 줄기의 어두운 부분을 그려줍니다. 245번(라이트그레이)으로 위쪽의 꽃봉오리 부분에 색감을 넣어 꽃이 피는 느낌을 주고 241번(라이트올리브)으로 줄기들을 조금 더 디테일하게 그려줍니다.

12 244번(화이트)으로 꽃줄기맨 위에 피는 꽃봉오리들에 덧칠하여 채도를 낮춰줍니다.

13 246번(그레이)으로 꽃병을 그려줍니다.

14 249번(실버그레이)으로 꽃병의 밝은 부분 색감도 그려줍니다. 232번(모스그린)으로 줄기를 그려줍니다.

15 245번(라이트그레이)으로 푸른빛을 추가해주세요.

16 247번(다크그레이)으로 더 어두운 색감의 꽃병의 모양을 그려줍니다.

17 244번(화이트)으로 너무 어두워진 부분이나 꽃병의 빛나는 부분을 덧칠하여 맑은 느낌을 냅니다.

18 마지막으로 217번(스카이블루), 245번(라이트그레이), 265번(아이스블루), 244번(화이트)을 사용하여 꽃이 부족한 부분에 꽃을 더 추가하며 마무리 합니다.

09 황홀한 사랑의 고백을 담은 듯한 '분홍빛 튤립'

기억 속의 튤립은 그리기 쉬운 꽃들 중에 하나였습니다.

공룡 발자국처럼 간단하게 그리면 튤립이 어느새 완성

되었습니다. 단조로우면서도 담백한 아름다움이 많은

사람들이 좋아하는 튤립의 매력이라고 생각합니다. 담

백하지만 깔끔한 튤립을 그려봅니다.

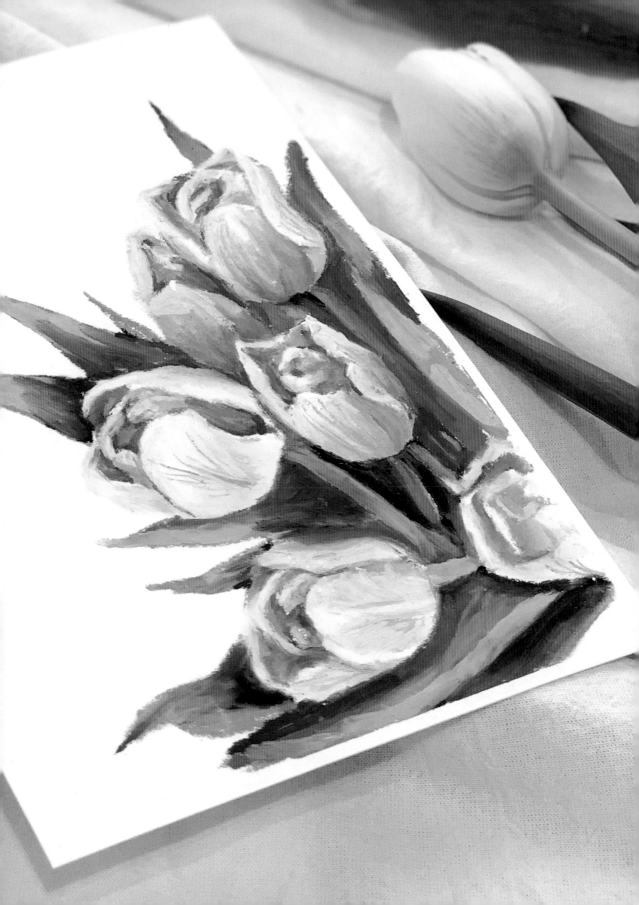

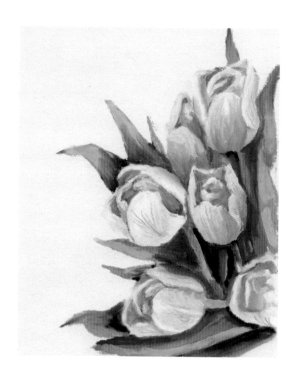

난이도 ★★☆
무림일반켄트지 200g 까렌다쉬 크림색
209카민 214모브 215라이트퍼플바이올
렛 216핑크 234올리브브라운 235로우엄
버 237러싯 239살몬핑크 241라이트올리
브 242올리브옐로우 244화이트 246그레
이 248블랙 249실버그레이 254그레이핑
크 259딥마젠타 267올리브라이트 269라
이트모스그린 272다크쿨그레이

01 216번(핑크)으로 튤립의 베이스 색감을 칠해 줍니다.

02 215번(라이트퍼플바이올렛)으로 형태와 색감을 추가하여 그려줍니다.

03 254번(그레이핑크)으로 꽃잎에 낮은 채도가 들어가도록 부분 부분 칠합니다.

04 244번(화이트)으로 겉의 색
감과 함께 부드럽게 문지르며 블
렌딩합니다.

05 214번(모브)으로 튤립의 어
두운 부분을 칠합니다.

06 239번(살몬핑크)으로 진한
부분을 블렌딩하며 자연스럽게
색감도 추가합니다.

07 259번(딥마젠타)으로 튤립
의 채도를 더해줍니다. 잎과 잎
사이 경계들이 잘 보일 수 있도
록 부분적으로 칠해주세요.

08 246번(그레이)으로 꽃잎 사
이의 그림자를 한 번 더 칠합니
다. 튤립의 모양을 더 선명히 보
일 수 있도록 합니다.

09 꽃잎에 하얀색이 덜 칠해진
부분이 있다면 다시 한번 덧칠하
여 꽃잎 전체를 블렌딩하기 좋은
상태로 만듭니다.

10 전체적으로 면봉을 이용해 블렌딩합니다. 어색한 부분은 풀어주고 꽃잎이 잘 보이지 않는 부분은 면봉에 묻은 색으로 모양을 더 선명하게 그려줍니다.

11 209번(카민)과 237번(러싯)으로 튤립의 형태를 더욱 선명히 해줍니다. 209번(카민)으로 진한 부분을 칠하고 237번(러싯)으로 살살 비벼주면서 풀어주듯 블렌딩합니다.

12 까렌다쉬 크림색으로 튤립의 밝은 부분을 한 번 더 밝혀주며 최종적으로 모양을 정리해줍니다.

13 241번(라이트올리브)으로 튤립의 잎들을 전체적으로 그려 넣어줍니다.

14 269번(라이트모스그린)으로 잎들 중에서 몇 개를 부분적으로 칠해줍니다.

15 272번(다크쿨그레이)으로 잎들 중에서 어두운 부분만 칠합니다.

16 235번(로우엄버)으로 한 번 더 어두운 부분을 칠합니다.

17 242번(올리브옐로우)으로 진한 색들을 블렌딩하며 색을 칠해줍니다.

18 267번(올리브라이트)으로 남은 잎 색을 칠합니다.

19 234번(올리브브라운)으로 비어있는 잎들의 부분을 채워주고, 꽃과 잎 사이 어색한 부분을 정리합니다. 241번(라이트올리브)으로 줄기를 그려줍니다.

20 249번(실버그레이)으로 잎에서 밝은 부분을 덧칠합니다. 줄기 부분도 선명하게 칠합니다.

21 248번(블랙)으로 꽃줄기 사이사이 어두운 포인트를 칠합니다.

22 면봉으로 블렌딩하며 그림을 전체적으로 정리합니다.

23 216번(핑크)으로 꽃잎의 색감을 더해주고 잎의 결을 그려 넣어 줍니다.

24 237번(러싯)으로 잎의 끝에 살짝 시들어가는 갈색빛의 잎의 느낌까지 만들어 줍니다.

25 244번(화이트)으로 한 번 더 밝게 해줄 수 있는 부위를 밝혀 주고 면봉으로 최종 블렌딩합니다.

10 사랑의 이야기를 건네주는 '꽃다발'

꽃다발을 받는다는 것은 누구에게나 행복한 순간입니다. 졸업식, 결혼식, 기념일 등 항상 기쁨의 순간에 꽃다발이 함께합니다. 그만큼 아름다운 꽃다발은 사람들을 기쁘게 만들고, 그 순간을 더 행복하고 화사하게 기억시켜 줍니다. 예쁜 꽃들이 아름답게 모여있는 꽃다발을 그려보겠습니다. 지금이 행복한 순간입니다.

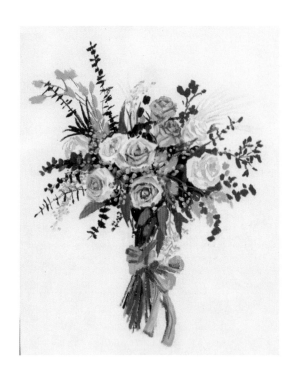

난이도 ★★☆

플라잉칼라시리즈 상아색 까렌다쉬 크림색

203오렌지니시옐로우 207버밀리언 232모스그린 234올리브브라운 235로우엄버 236브라운 237러싯 239살몬핑크 242올리브옐로우 243페일옐로우 244화이트 248블랙 249실버그레이 250페일오커 253번트오렌지 254그레이핑크

01 236번(브라운)으로 장미의 안쪽 부분을 그려줍니다.

02 254번(그레이핑크)으로 장미의 바깥 모양을 그려줍니다.

03 207번(버밀리언)으로 장미를 조금 더 그려줍니다. 내부에 색감도 한 번 더 넣어줍니다. 한 번에 너무 진하고 두껍게 그려지지 않도록 천천히 그립니다.

04 235번(로우엄버)으로 어두운 부분을 칠해서 형태를 조금 더 진하게 그려줍니다.

05 203번(오렌지니시옐로우)으로 바깥 부분을 천천히 비벼가며 색을 채워줍니다. 한 번에 너무 진하게 칠하지 않게 살살 위의 색감과 어우러질 수 있도록 채워주세요.

06 237번(러싯)으로 진한 갈색 부분과 색감이 자연스럽게 이어지도록 칠합니다.

07 244번(화이트)으로 장미꽃의 하얀 부분들을 채워서 칠합니다.

08 235번(로우엄버)으로 꽃다발의 잎들과 유칼립투스 등 잎들의 베이스로 어두운 부분을 그려넣어줍니다.

09 239번(살몬핑크)으로 잎 사이사이 있는 꽃들을 그려줍니다.

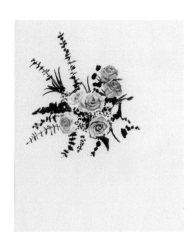

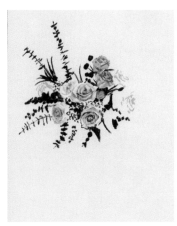

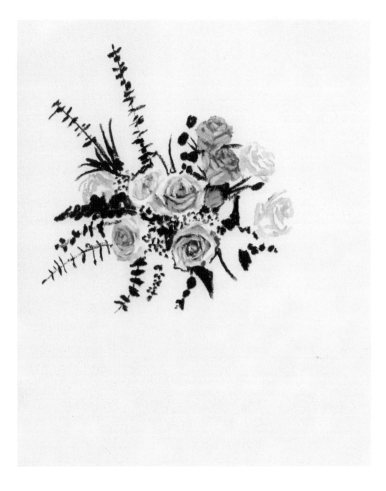

10 249번(실버그레이)으로 잎
사이사이 있는 꽃의 형태를 더
그려줍니다.

11 250번(페일오커)으로 갈대
를 그립니다.

12 234번(올리브브라운)으로
오른쪽 부분의 유칼립투스와 잎
들을 그려줍니다.

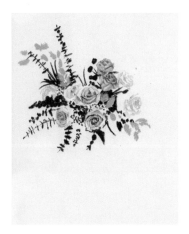

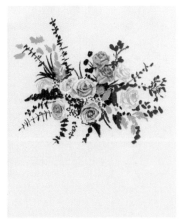

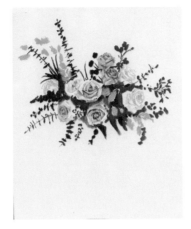

13 235번(로우엄버)으로 중앙
을 덧칠하고 면봉으로 중앙 부분
을 비벼주어 전체 중심이 잡히도
록 합니다.

14 232번(모스그린)으로 잎들
의 베이스 위에 색을 덧칠하여
초록 느낌을 추가하고 잎을 더
그려 풍성해 보이도록 합니다.

15 242번(올리브옐로우)으로
점들을 찍어 안개꽃을 표현하고
더 밝은 잎들을 덧칠하여 표현합
니다.

16 면봉에 248번(블랙)을 묻혀
주어 중앙과 더 어두워할 부분들
을 비벼줍니다.

17 253번(번트오렌지)으로 갈
대들의 줄기를 그려주고, 236번
(브라운)을 어두워야 할 부분에
칠합니다. 까렌다쉬 크림색으로
안개꽃을 동그랗게 그려줍니다.

18 243번(페일옐로우)으로 멀리 있는 노란 갈대와 노란 색감을 추가해야 하는 부분에 칠합니다.

19 234번(올리브브라운)으로 줄기를 그려줍니다. 방향에 변화를 주어 자연스럽게 그려주세요.

20 235번(로우엄버)으로 진하게 한 번 더 그려줍니다.

21 254번(그레이핑크)으로 리본을 그려줍니다.

22 242번(올리브옐로우)으로 다시 한번 밝은 잎들을 칠하고, 줄기도 부분적으로 밝게 칠합니다.

23 232번(모스그린)으로도 줄기의 색감을 더 칠해줍니다.

24 249번(실버그레이)으로 리본의 밝은 부분을 칠합니다.

25 236번(브라운)으로 리본의 어두운 부분을 칠해서 표현하며 마무리 합니다.

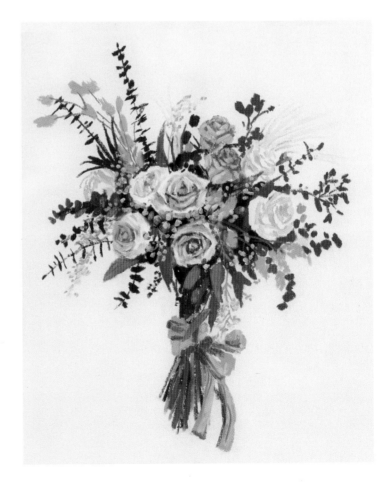

11 달콤한 사랑의 시작, '프로테아 꽃다발'

누군가에게 마음을 전달할 때 꽃다발을 선물합니다. 색색의 꽃들이 조화를 이루고 향기로운 꽃향기가 코끝을 간지럽히며 설레는 마음을 함께 전달합니다. 꽃다발 그림을 그릴 때도 마찬가지입니다. 꽃 한 송이 설렘을 담아 그려 나가다 보면 어느새 나의 마음이 선물 받은 것처럼 따뜻해집니다. 누군가에게 마음을 전달하고 싶다면 오늘 저녁 꽃다발을 그려보세요.

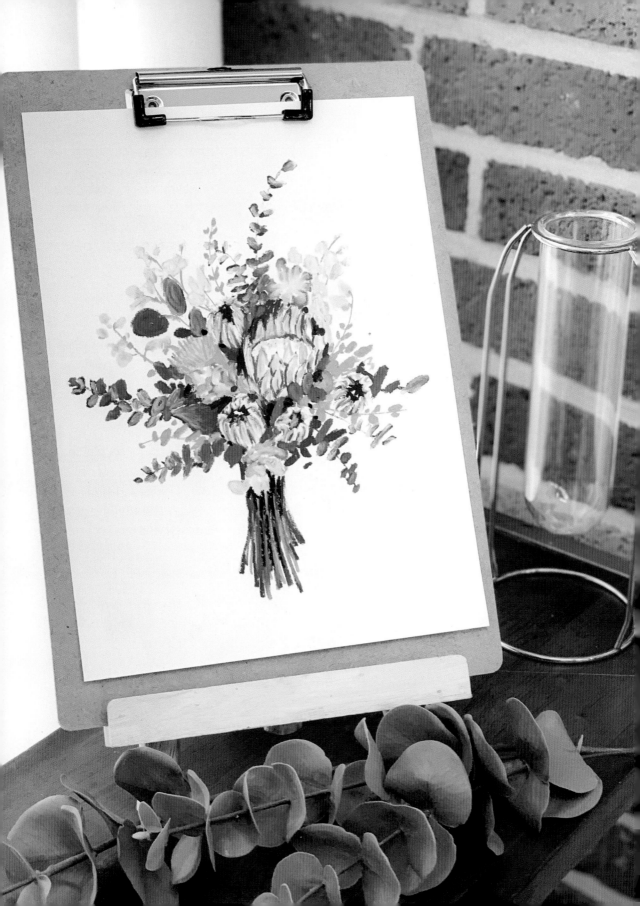

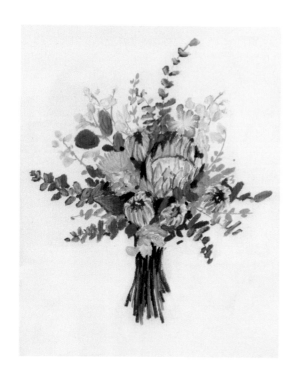

난이도 ★★★

플라잉칼라시리즈 상아색

202옐로우 203오렌지니시옐로우 207 버밀리언 209카민 212바이올렛 214모 브 216핑크 219프루시안블루 233올리 브 234올리브브라운 236브라운 239살몬 핑크 241라이트올리브 242올리브옐로우 243페일옐로우 244화이트 248블랙 249 실버그레이 269라이트모스그린 272다크 쿨그레이

01 209번(카민)으로 프로테아 의 형태를 그려줍니다. 그 후 239번(살몬핑크)으로 꽃잎의 입 체감을 그려줍니다.

02 216번(핑크)으로 덧칠하여 마음에 드는 색감을 만들어준 뒤, 214번(모브)으로 입체감을 한 번 더 표현합니다.

03 242번(올리브옐로우)으로 가운데 부분과 이어지는 꽃잎 부 분을 칠합니다.

04 234번(올리브브라운)으로
한 번 더 진하게 수술 부위를 나
누어줍니다.

05 244번(화이트)과 216번(핑
크)으로 잎들의 모양과 색감을
덧칠합니다.

06 209번(카민)으로 밝아져 경
계가 흐려진 프로테아의 형태를
다시 만들어 줍니다. 그 후 아직
피지 못한 프로테아의 꽃봉오리
들을 그려줍니다.

07 219번(프루시안블루)으로
프로테아 봉오리들의 중앙 부분
을 어둡게 그려줍니다. 그 위에
212번(바이올렛)으로 보라빛을
첨가하여 덧칠합니다.

08 216번(핑크)으로 잎의 형태
와 색감을 한 번 더 그려줍니다.

09 244번(화이트)으로 꽃을 덧칠하며 블렌딩합니다.

10 207번(버밀리언)으로 주변 꽃들의 형태를 그려줍니다.

11 203번(오렌지니시옐로우)으로 꽃들을 블렌딩하며 꽃잎을 칠합니다.

12 202번(옐로우)으로 노란 꽃의 베이스를 칠합니다.

13 272번(다크쿨그레이)으로 꽃다발의 전체 꽃잎 베이스를 그려줍니다. 꽃과 닿는 부분은 확실히 닿아 여백 없이 그려주세요.

14 269번(라이트모스그린)과 249번(실버그레이)으로 꽃잎들의 색감과 밝음을 덧칠하여 입체감을 표현해 줍니다. 그 후 242번(올리브옐로우)으로 밝은 꽃잎들과 꽃가지를 추가하여 넣어줍니다. 중간중간 꽃다발 사이 빈 여백이 있다면 색을 채워줍니다.

15 243번(페일옐로우)으로 주황 꽃의 중간 색감과 242번(올리브옐로우)으로 그렸던 꽃가지들에 꽃들을 그려주고, 메인 프로테아의 중앙에도 색을 칠합니다. 그 후 216번(핑크)으로 갸날픈 꽃들의 느낌을 빈 부분에 그려줍니다.

16 244번(화이트)으로 덧칠하며 블렌딩합니다.

17 241번(라이트올리브)으로 전체적으로 잎이 적어 보이거나 부족한 부분을 찍어 넣어준 뒤, 노란 베이스에 수술을 넣어줍니다.

18 248번(블랙)으로 꽃다발에서 꽃이 모여있는 중앙의 가장 어두운 부분에 점을 찍어 깊이감을 줍니다. 236번(브라운)으로도 자연스럽게 찍어주고 줄기들의 틀을 칠합니다.

19 233번(올리브)과 241번(라이트올리브)으로 사이사이 줄기들을 그려줍니다.

20 248번(블랙)으로 제일 어두운 부분을 한 번씩 덧칠합니다.

인물화는 많은 사람들이 가장 매력적으로 느끼는 소재중 하나입니다. 인물은 감성과 감정이 존재하기에 매력적입니다. 오일파스텔로 인물 드로잉을 작업할 때는 색감이 한정적이라 두서없이 인물을 그리면 원색적이거나 지저분할 수 있습니다. 그래서 인물화를 그릴 때는 쓰고자 하는 색을 미리 고르고 전체적인 색감의 가이드라인을 잡고 그리는 것이 좋습니다. 여기에서는 이목구비를 검은색 유성색연필을 사용하여 선명하게 하고 피부를 러프하게 드로잉하는 방식으로 작업하였습니다. 그림을 그리는 과정속에서 눈코입을 선명하게 해주는 검은색 유성색연필 과정을 생략하거나 자신만의 색감을 골라서 인물의 머리 또는 옷의 색감을 바꾸어 그리는 작업도 별도로 해보길 추천합니다.

8,
작품보다
더 작품 같은
인물 그림

01 그린재킷을
입은 소녀

왼쪽에서 빛이 오고 있는 여자의 모습이고 붉은색과 초

록색의 보석 대비로 포인트를 준 그림입니다. 피부는 전

체를 다 칠하지 않고 비워서 밝은 부분의 피부는 더 맑

게 표현하는 것이 포인트입니다.

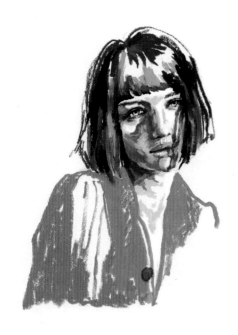

난이도 ★★☆

플라잉칼라시리즈 회색 유성색연필 블랙
포스카마카 화이트
205오렌지 207버밀리언 209카민 2229에
메랄드그린 234올리브브라운 235로우엄
버 236브라운 237러싯 239살몬핑크 240
살몬 242올리브옐로우 244화이트 248블
랙 249실버그레이 250페일오커 252골든
오커 270그린그레이

01 스케치를 준비해주세요

02 검은색 유성색연필로 눈의
형태와 동공을 그려줍니다.

03 242번(올리브옐로우)과 252
번(골든오커)으로 눈의 색깔을
칠합니다. 면봉으로 비벼 자연스
럽게 한 후 눈동자 외곽의 모양
을 검정 유성색연필로 한 번 더
그려줍니다.

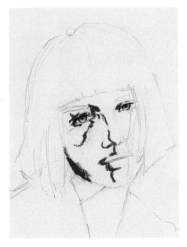

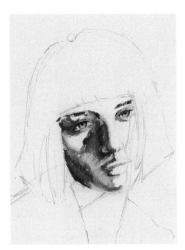

04 236번(브라운)으로 얼굴의 그림자가 들어갈 부분의 외곽을 그려줍니다.

05 237번(러싯)과 240번(살몬)으로 236번(브라운)과의 경계를 블렌딩하며 피부의 어두운부분에 전체 색감을 칠합니다.

06 236번(브라운)과 240번(살몬)으로 오른쪽 머리 그림자를 얼굴에 그려줍니다. 얼굴의 굴곡에 맞춰 칠합니다.

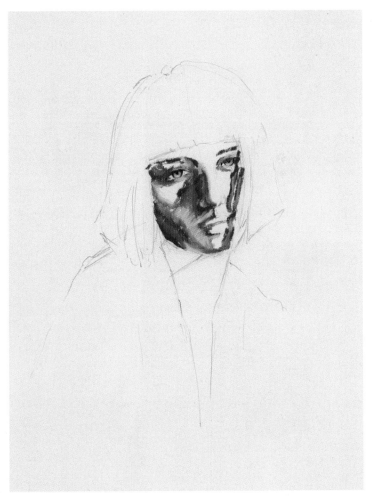

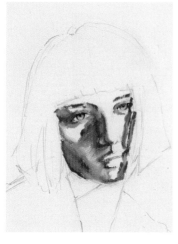

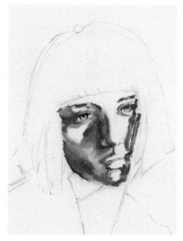

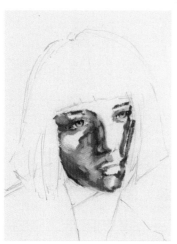

07 252번(골든오커)으로 자연스럽게 어두운 얼굴빛을 덧칠합니다.

08 234번(올리브브라운)으로 피부의 그림자를 한 번 더 자연스럽게 칠합니다.

09 249번(실버그레이)으로 칠이 안된 피부와 경계가 너무 진한 곳들을 비벼 자연스럽게 만들어주고 진한 부분도 터치감을 주어 오일파스텔의 매력을 더합니다.

10 209번(카민)과 239번(살몬핑크)으로 입술을 칠해줍니다.

11 250번(페일오커)으로 밝은 부분의 피부색과 이목구비의 모양을 조금 더 칠합니다. 235번(로우엄버)으로 목의 그림자와 얼굴의 제일 진한 부분들(눈썹 콧대 그림자 등)을 그려줍니다.

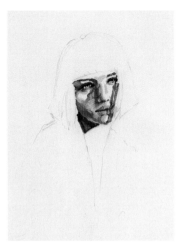

12 236번(브라운)과 237번(러싯)으로 목의 그림자를 칠합니다.

13 검은색 유성색연필로 눈, 콧구멍 입술 등 선명하게 그려주어야하는 부분을 그려줍니다.

14 244번(화이트)으로 피부의 밝은 부분을 칠해서 하이라이트를 줍니다.

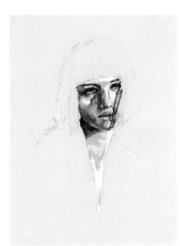

15 250번(페일오커)과 240번(살몬)으로 목을 채색합니다.

16 248번(블랙)으로 앞머리와 피부에 닿아 있는 옆머리를 그려줍니다.

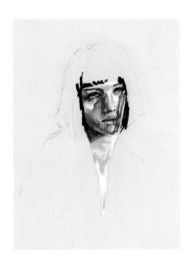

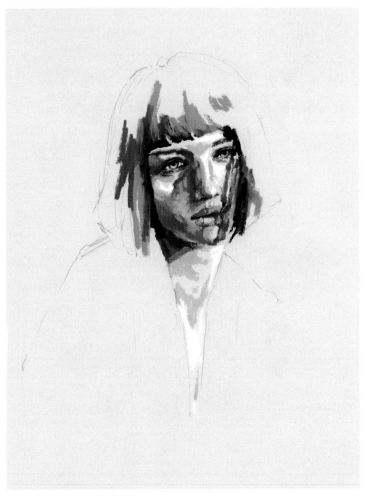

17 234번(올리브브라운)과 252번(골든오커)으로 머리의 색을 칠합니다.

18 236번(브라운)으로 머리의 전체적인 형태를 칠합니다.

19 248번(블랙)으로 머리의 어두운 느낌을 칠합니다.

20 207번(버밀리언)으로 머리와 얼굴, 목에 붉은 느낌의 색감을 추가합니다.

21 229번(에메랄드그린)으로 옷의 형태를 그려주고 채색합니다.

22 270번(그린그레이)으로 옷의 어두운 부분을 칠합니다.

23 205번(오렌지)과 207번(버밀리언)으로 단추를 그려주고 포스카마카 화이트로 눈과 입술 등을 칠해 마무리 합니다.

02 귀염발랄
단발머리 여자

손이 있는 인물화의 경우 손을 그리기가 생각보다 어렵

습니다. 너무 어렵다면 생략하고 진행하는 것도 좋습니

다. 손을 그리려면 유성색연필과 적절히 섞어서 형태감

이 너무 다르게 나오거나 어색하지 않도록 주의합니다.

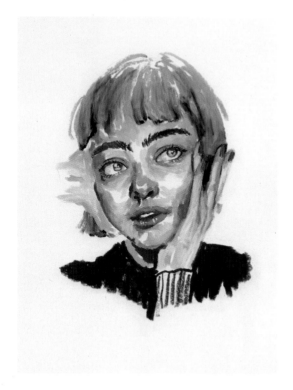

난이도 ★ ★ ★

포스카마카 화이트
206프레임레드 207버밀리언 208스칼렛
209카민 219프루시안블루 226제이드그
린 235로우엄버 236브라운 237러싯 239
살몬핑크 242라이트올리브 244화이트
245라이트그레이 248블랙 249실버그레
이 250페일오커 252골든오커 253번트오
렌지 254번그레이핑크 272다크쿨그레이

01 스케치를 준비합니다.

02 207번(버밀리언)과 249번(실버그레이)으로 눈동자의 흰 부분을 표현합니다.

03 226번(제이드그린)과 242번(라이트올리브)으로 눈동자를 그립니다.

04 236번(브라운)으로 눈동자의 진한 부분을 칠합니다.

05 239번(살몬핑크)으로 눈 윗두덩이에 색을 칠합니다.

06 252번(골든오커)으로 눈과 코의 형태에 따라 칠합니다.

07 237번(러싯)과 239번(살몬핑크)으로 눈, 코, 인중에 생김 형태를 따라 색을 한 번 더 넣어줍니다.

08 237번(러싯)으로 양손이 닿아 있는 볼에 그림자색을 칠합니다.

09 250번(페일오커)으로 얼굴 전체에 피부와 음영을 한 번 그려줍니다.

10 253번(번트오렌지)으로 중간 색감의 그림자를 한 번 더 칠합니다.

11 206번(프레임레드)으로 입술의 베이스를 칠합니다.

12 208번(스칼렛), 235번(로우엄버)을 이용해서 입술의 음영을 그려줍니다. 235번(로우엄버)으로 코, 턱 눈꼬리 등 어둡게 들어가야 할 포인트를 그려줍니다.

13 검은색 유성색연필로 눈의 모양을 선명하게 그려줍니다.

14 250번(페일오커)으로 손, 이마, 목에도 색을 넣어줍니다.

15 249번(실버그레이)으로 전체적으로 비어있는 피부와 오일파스텔이 자연스럽게 이어질 수 있도록 터치감 있게 칠합니다.

16 245번(라이트그레이)으로
밝은 부분들 위주로 하이라이트
색감을 넣어줍니다.

17 235번(로우엄버)으로 목의
그림자와 눈썹을 그려줍니다.

18 272번(다크쿨그레이)으로
어두운 색감을 더해줍니다.

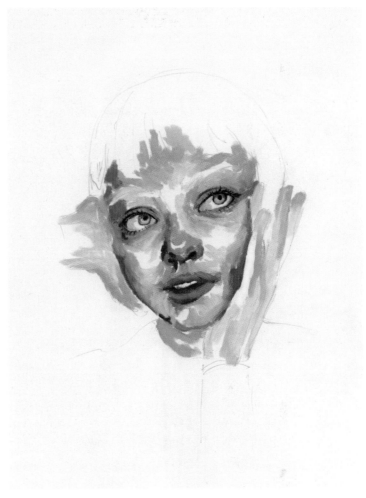

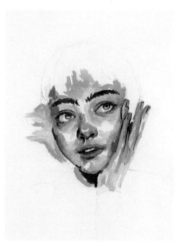

19 237번(러싯)과 250번(페일 오커)으로 손을 묘사합니다.

20 검은색 유성색연필로 오른손 손가락의 불분명한 모양을 선명하게 그려줍니다.

21 209번(카민)으로 손톱에 매니큐어를 칠합니다.

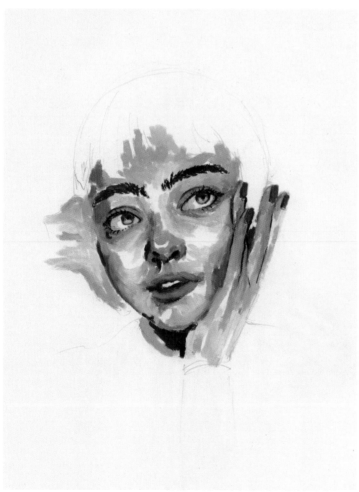

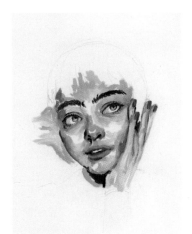

22 244번(화이트)과 235번(로 우엄버)으로 손의 음영을 전체 적으로 칠합니다.

23 248번(블랙)으로 먼저 앞머 리와 손가락 사이 등 어두운 부 분을 그려주고, 254번(그레이핑 크)으로 블렌딩하며 머리를 전 체적으로 그려줍니다.

24 219번(프루시안블루)으로 옷을 그려줍니다.

25 포스카마카 화이트로 눈동 자, 눈밑, 입술 등 하이라이트로 점을 찍어주면 그림이 마무리 됩 니다.

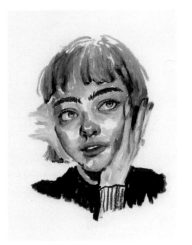

03 금빛 머리카락
여성의 인물화

그림자가 딱히지는 그림이 아닌 정면을 바라본 그림으로 얼굴의 입체감에 따라 음영을 넣어준 그림입니다. 핑크색 배경과 금빛 머리카락이 대비되는 색상을 가집니다. 밝은 배경과 너무 어둡지 않은 피부 표현이 중요하답니다.

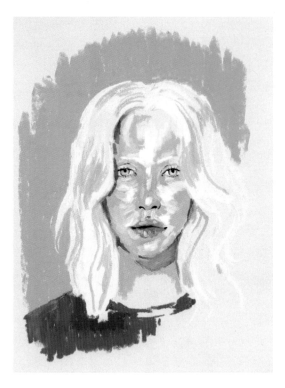

난이도★

플라잉칼라시리즈 회색 유성색연필 블랙 208스칼렛 216핑크 222라이트블루 223 터퀴스블루 239살몬핑크 240살몬 243 페일옐로우 244화이트 245라이트그레이 247다크그레이 249실버그레이 253번트오렌지 254그레이핑크 255라이트모브 270그린그레이 272다크쿨그레이

01 스케치를 준비합니다.

02 253번(번트오렌지)과 239번(살몬핑크)으로 코를 중심으로 볼외곽 턱에 색을 넣어줍니다.

03 240번(살몬)으로 얼굴에 전체적으로 색을 넣어줍니다. 이때 피부결에 맞추어 터치감을 주듯이 그립니다.

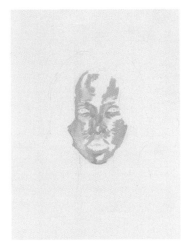

04 245번(라이트그레이)과 255번(라이트모브)으로 너무 붉은 느낌만 들지 않도록 차가운 색감을 넣어 톤을 정리합니다.

05 216번(핑크)으로 볼과 입술, 눈 근처에 색을 넣어줍니다.

06 208번(스칼렛)으로 입술의 모양을 그려주고, 240번(살몬)으로 색감을 풀어 블렌딩합니다. 그 후 입술의 중앙과 세로 주름의 선을 넣어 디테일을 살립니다.

07 검정색 유성색연필로 눈코입의 형태를 그려줍니다.

08 244번(화이트)으로 얼굴 형태중에서 밝은 부분을 칠해줍니다.

09 223번(터퀴스블루)과 222번(라이트블루), 244번(화이트)으로 눈동자를 그려줍니다.

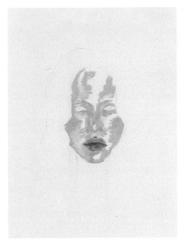

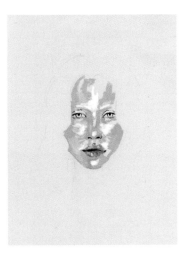

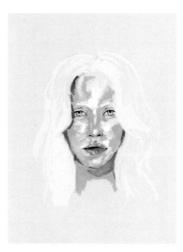

10 검은색 유성색연필로 동공을 한 번 더 칠해 선명히 만들어줍니다.

11 249번(실버그레이)으로 피부와 종이의 질감 차이가 많이 나는 부분들에 색을 넣어 자연스럽게 피부가 전체적으로 같은 질감을 띨 수 있도록 합니다.

12 254번(그레이핑크)과 240번(살몬)으로 목을 그립니다.

13 272번(다크쿨그레이)으로 얼굴과 머리카락이 만나는 부분의 그림자와 목의 그림자 형태를 그려줍니다.

14 270번(그린그레이)으로 그림자와 얼굴 부분의 그림자를 더 그려줍니다.

15 243번(페일옐로우)으로 머리모양을 그려줍니다.

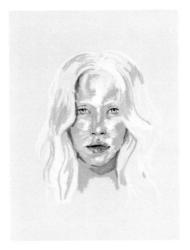
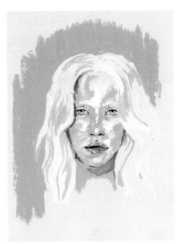

16 254번(그레이핑크)으로 머리의 진한 부분을 결에 맞추어 칠하고 윤기를 넣어줍니다.

17 216번(핑크)으로 배경을 칠합니다.

18 272번(다크쿨그레이)과 247번(다크그레이)으로 왼쪽에만 옷을 그려주고 마무리 합니다.

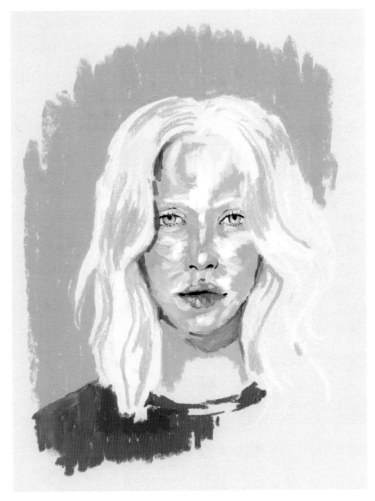

04 자연스런 갈색 머리 남성의 옆모습

남자의 옆모습은 정면과 다르게 눈의 모양이 옆을 바라

보고 있어 세모 모양의 느낌이 날수 있도록 그려줍니다.

또한 자연스러운 머리 표현은 분위기를 나타내는데 중

요하므로 신경 써서 그리도록 합니다.

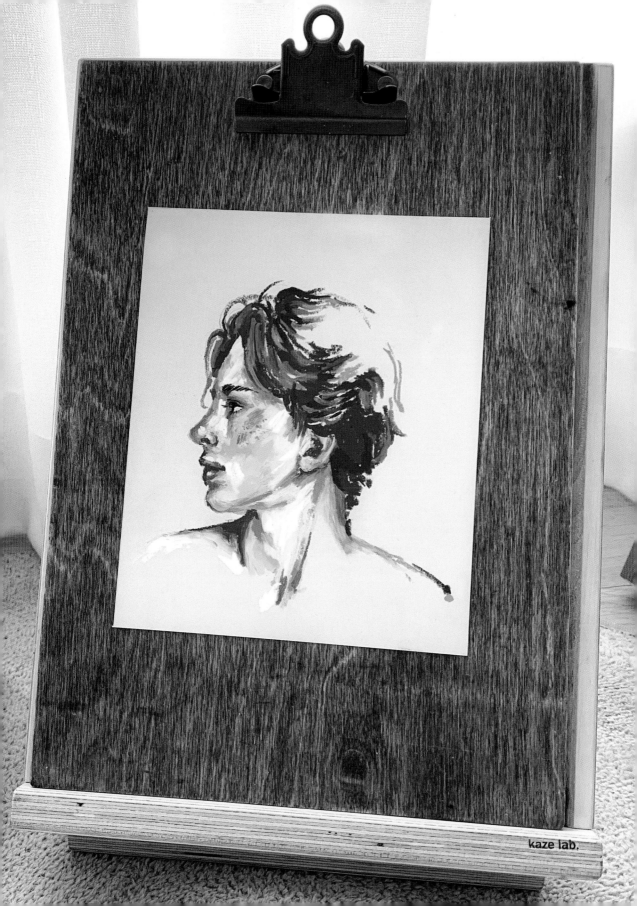

난이도 ★★☆

유성색연필 블랙 까렌다쉬 크림색
203오렌지니시옐로우 211라일락 235로
우엄버 236브라운 237러싯 239살몬핑크
240살몬 243페일옐로우 244화이트 245
라이트그레이 246그레이 249실버그레이
250페일오커 252골든오커 253번트오렌
지 272다크쿨그레이

01 스케치를 준비합니다.

02 236번(브라운)으로 남성의 옆라인을 그려줍니다. 같은 굵기로 다 그려내는 것이 아닌 띄엄띄엄 선굵기를 다르게 하며 자연스럽게 연출합니다.

03 237번(러싯)으로 선을 자연스럽게 만들어 줍니다. 콧구멍과 입술색 등도 칠합니다.

04 250번(페일오커)과 239번 (살몬핑크)으로 얼굴의 전체적 인 색감을 넣어줍니다.

05 253번(번트오렌지)과 240번 (살몬)으로 얼굴의 음영을 잡아 주며 한 번 더 묘사합니다.

06 211번(라일락)과 272번(다 크쿨그레이)으로 얼굴의 어두운 부분에 색감을 추가합니다.

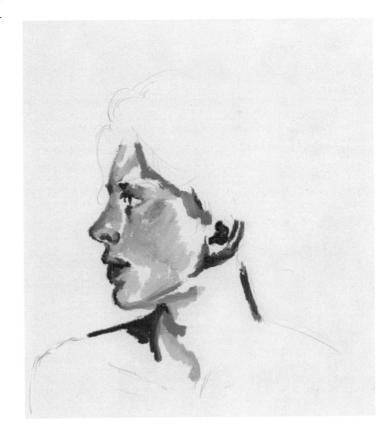

07 243번(페일옐로우)과 203번(오렌지니시옐로우)으로 얼굴의 밝은 부분을 칠합니다.

08 까렌다쉬 크림색으로 얼굴의 밝은 부분을 한 번 더 칠합니다. 그리고 249번(실버그레이)으로 어색한 부분을 자연스럽게 블렌딩합니다.

09 246번(그레이)과 245번(라이트그레이)으로 그림자 부분을 한 번 더 칠합니다.

10 237번(러싯)으로 얼굴의 포인트와 목선 등을 그려줍니다.

11 244번(화이트)으로 하이라이트를 그려줍니다.

12 검은색 유성색연필로 눈과 눈썹을 묘사합니다.

 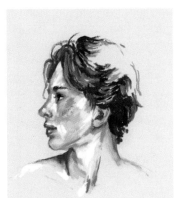

13 236번(브라운)과 253번(번트오렌지)으로 머리카락에 음영을 잡아주며 묘사합니다.

14 252번(골든오커)과 235번(로우엄버)으로 어두운 부분과 밝은 부분을 덧칠하며 머리를 묘사합니다.

15 252번(골든오커)과 235번(로우엄버)으로 어깨선을 정리하면 그림이 마무리 됩니다.

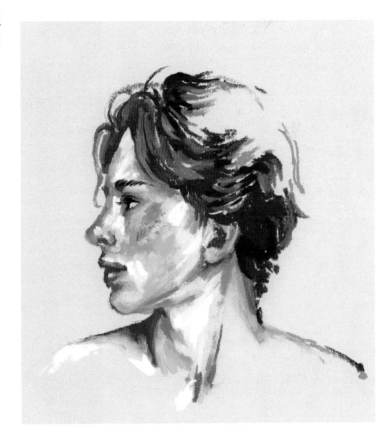

05 노란색 옷,
측면 얼굴의 남성

네이비색 배경에 노란색 옷을 입은 남성의 측면 모습을
그려보겠습니다. 색감과 느낌에 초점을 두고 작업합니
다. 얼굴이 깨끗하고 볼터치 부분이 자연스럽게 나올 수
있도록 합니다.

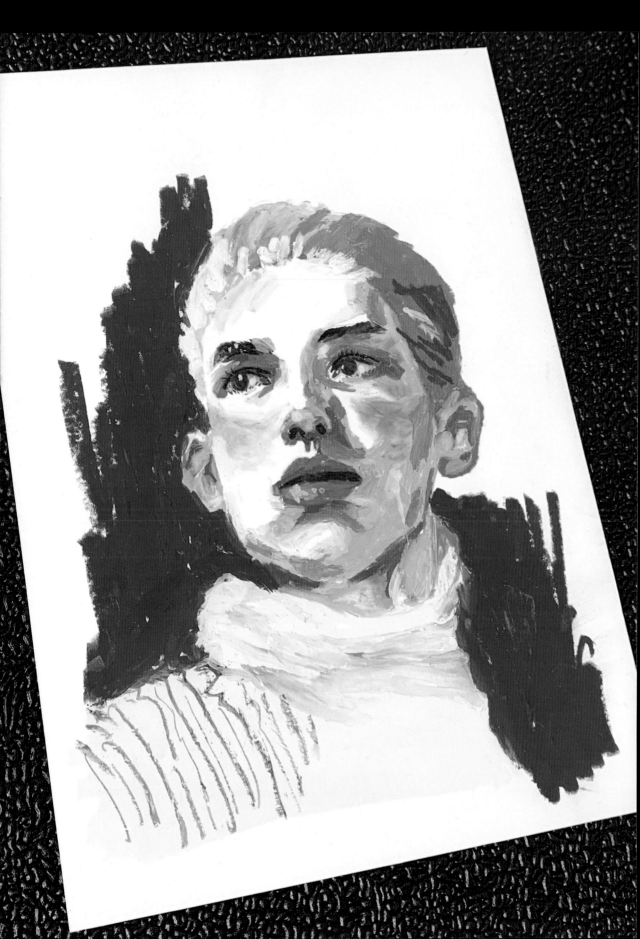

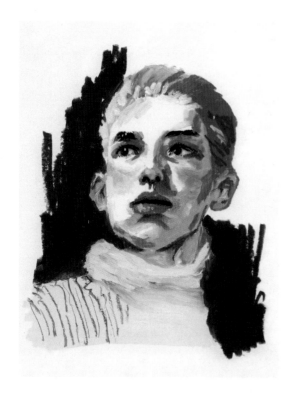

난이도 ★★

플라잉칼라시리즈 화이트 유성색연필 블랙 포스카마카 화이트
207버밀리언 219프루시안블루 231말라카이트그린 235로우엄버 237러싯 240살몬 243페일옐로우 244화이트 245라이트그레이 247다크그레이 249실버그레이 254그레이핑크

01 스케치를 준비합니다.

02 231번(말라카이트그린)으로 어두운 부분의 색감을 조금씩 칠합니다.

03 245번(라이트그레이)으로 눈동자 콧대 등 231번(말라카이트그린)을 블렌딩하며 밝은 음영을 그려줍니다.

04 237번(러싯)으로 피부의 진한 부분을 그려줍니다.

05 254번(그레이핑크)으로 얼굴 전체의 음영을 그립니다.

06 235번(로우엄버)과 207번(버밀리언)으로 얼굴의 어두운 그림자와 볼터치 입술 등을 그립니다.

07 244번(화이트)으로 볼터치를 자연스럽게 블렌딩합니다.

08 249번(실버그레이)으로 눈밑과 254번(그레이핑크) 위에 터치감을 더해서 음영을 자연스럽게 내줍니다.

09 247번(다크그레이)으로 얼굴 전체에서 제일 어두운 부분을 색칠하고 머리카락의 어두운 부분을 칠합니다. 245번(라이트그레이)으로 머리카락의 밝은 부분까지 자연스럽게 칠합니다.

10 검은색 유성색연필로 이목구비를 뚜렷하고 선명하게 그립니다.

11 244번(화이트)으로 하이라이트를 주는데, 머리 피부 등을 칠하면서 이목구비의 모양을 정돈합니다. 저는 입술크기를 줄여주었습니다.

12 243번(페일옐로우)으로 옷을 칠합니다.

13 247번(다크그레이)으로 옷 그림자를 그려주고, 245번(라이트그레이)으로 비벼서 블렌딩합니다.

14 240번(살몬)으로 목에 색을 칠합니다.

15 219번(프루시안블루)으로 머리와 옷에 줄무늬와 배경을 칠합니다.

16 포스카마카 화이트로 하이라이트 점들을 찍어주면 마무리 됩니다.

06 명랑하고 밝은 느낌의 소녀

붉은 티셔츠의 소녀는 왼쪽에서 빛을 받아 얼굴의 왼쪽

이 밝은 느낌이 날 수 있도록 그려 줍니다. 화장은 너무

진하게 칠해지지 않도록 주의하고 전체적으로 밝고 명

랑한 느낌이 날 수 있도록 생각하며 그립니다.

유성색연필 블랙 포스카마카 화이트 화이트젤펜

206프레임레드 207버밀리언 208스칼렛 224터퀴스그린 226제이드그린 232모스그린 235로우엄버 236브라운 237러싯 240살몬 242올리브옐로우 244화이트 245라이트그레이 248블랙 250페일오커 253번트오렌지 254그레이핑크 268라이트에메랄드그린

01 스케치를 준비합니다.

02 254번(그레이핑크)으로 얼굴의 어두운 부분을 그려줍니다.

03 240번(살몬)으로 음영과 피부톤을 이어 그립니다.

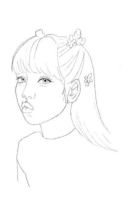

04 244번(화이트)으로 얼굴 왼쪽의 밝은 부분을 그립니다.

05 237번(러싯)으로 얼굴의 형태감과 눈코입을 그려준 뒤 208번(스칼렛)으로 입술색을 칠합니다.

06 검정색 유성색연필로 눈, 코, 입의 형태를 그려줍니다.

07 250번(페일오커)과 240번(살몬)으로 얼굴과 목의 색감을 조금 더 넣어 칠합니다.

08 242번(올리브옐로우)과 232번(모스그린)으로 눈동자를 칠합니다.

09 206번(프레임레드)으로 입술의 모양을 그려줍니다.

10 206번(프레임레드)과 237번(러싯)으로 눈화장을 합니다.

11 검정색 유성색연필로 다시 눈을 좀 더 묘사하여 그립니다. 245번(라이트그레이)으로 눈동자 안쪽 색을 칠합니다.

12 244번(화이트)과 253번(번트오렌지)으로 얼굴의 음영을 그려줍니다. 두 색을 번갈아 사용하며 블렌딩과 덧칠을 반복합니다. 240번(살몬)으로 이마와 귀를 그려주고 253번(번트오렌지)으로 귀의 모양을 그려줍니다.

13 236번(브라운)으로 머리를 그려줍니다.

14 208번(스칼렛)으로 옷을 그려줍니다.

15 244번(화이트)과 248번(블랙)으로 머리의 음영을 덧칠하여 결이 느껴지도록 합니다.

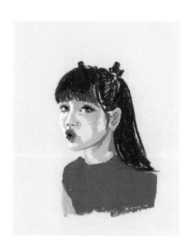
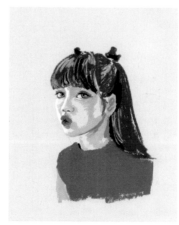

16 235번(로우엄버)으로 머리를 전체적으로 정리합니다.

17 268번(라이트에메랄드그린)과 224번(터퀴스그린)으로 머리의 핀을 그려줍니다. 226번(제이드그린)으로 배경을 감각적으로 칠합니다.

18 화이트젤펜과 포스카마카를 이용해 눈동자와 입술 등에 하이라이트 점을 찍어줍니다.

07 터치감과 굴곡이 느껴지는 남자의 얼굴

남자는 여자보다 얼굴의 형태나 눈썹의 크기 등 이목구비의 선이 크고 굵습니다. 피부를 블렌딩 할 때는 진한 색을 먼저 칠하고 연한 색으로 비벼주듯 작업하는 것이 포인트입니다. 여자의 얼굴을 그릴 때와 비교하며 윤곽과 음영을 그려봅니다.

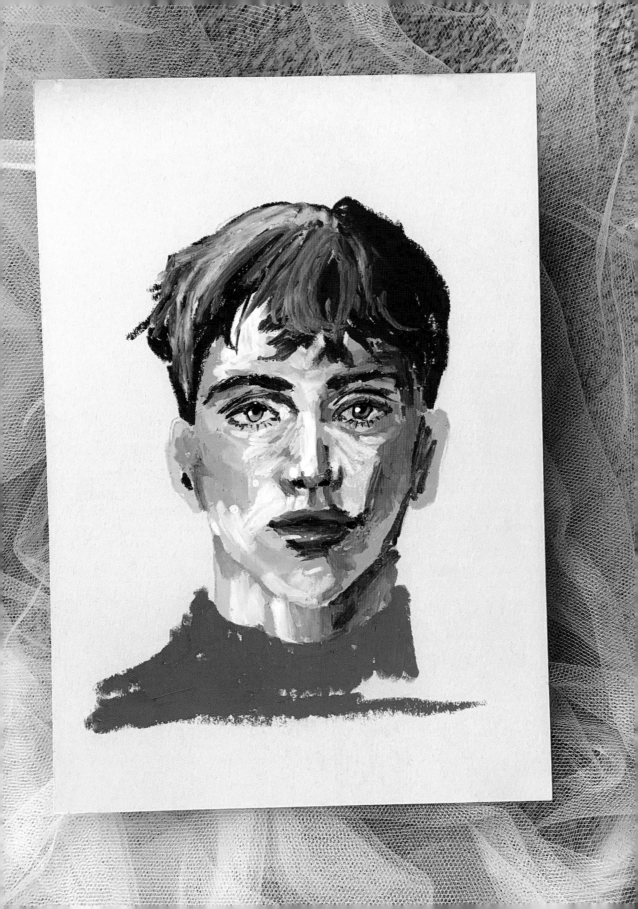

난이도 ★★☆

포스카마카 화이트
207버밀리언 214모브 220사파이어블루
236브라운 239살몬핑크 240살몬 244화
이트 245라이트그레이 246그레이 252골
든오커 254그레이핑크 272다크쿨그레이

01 스케치를 준비합니다.

02 240번(살몬)으로 얼굴의 밝은 부분의 피부색을 전체적으로 칠합니다. 이때 터치감을 나타나도록 작업합니다.

03 239번(살몬핑크)으로 진한 얼굴 피부색을 칠합니다.

04 254번(그레이핑크)으로 얼굴의 어두운 부분을 칠하고 그림자 부분을 표현합니다.

05 236번(브라운)으로 얼굴의 이목구비와 오른쪽 그림자 부분을 그려줍니다.

06 245번(라이트그레이)과 246번(그레이)으로 그림자 부분에 덧칠해서 입체감을 살립니다.

07 220번(사파이어블루)과 245번(라이트그레이)으로 눈동자를 그려줍니다.

08 252번(골든오커)으로 얼굴의 노란빛 색감을 추가합니다.

09 244번(화이트)으로 얼굴에 전체적으로 터치감을 넣어주며 질감이 느껴지도록 합니다.

10 207번(버밀리언)과 239번 (살몬핑크)으로 입술을 칠합니다.

11 272번(다크쿨그레이)으로 눈썹 등 어두운 부분을 칠합니다.

12 254번(그레이핑크)과 239번 (살몬핑크)으로 눈썹을 정리하고 272번(다크쿨그레이)으로 머리카락의 형태를 그려줍니다.

13 245번(라이트그레이)으로 밝은 부분의 머리를 칠합니다.

14 236번(브라운)으로 어두운 부분을 칠합니다. 검은색 유성색 연필로 눈동자 콧구멍 등을 그립니다.

15 포스카마카로 눈동자에 빛과 입술에 포인트로 점을 그립니다. 214번(모브)으로 옷을 그려주면 마무리 됩니다.

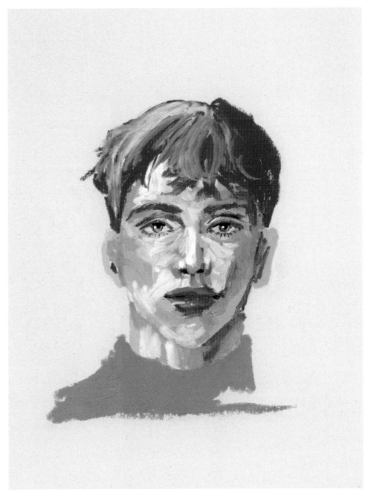

08 여유롭고 낭만적인 해변의 여인

여름이면 맑은 하늘과 더불어 싱그러운 초록색이 생각납니다. 싱그러운 초록색 잔디 위에 시원한 복장을 한 여자가 여유로운 시간을 보내고 있는 모습을 그려봅니다. 그림 기법보다 색감에 신경써서 여름 포스터 같은 이미지로 그려주는 것이 중요합니다. 또한 기울어진 야자나무의 그림자를 표현하여 뜨거운 태양 아래 있다는 걸 짐작하게 해주는 것이 포인트입니다.

난이도 ★☆☆

무림일반켄트지 200g 유성색연필 블랙
201레몬옐로우 206프레임레드 207버밀
리언 208스칼렛 212바이올렛 221코발트
블루 222라이트블루 226제이드그린 227
옐로우그린 231말라카이트그린 236브라
운 237러싯 239살몬핑크 240살몬 244화
이트 249실버그레이 251다크옐로우 252
골든오커 253번트오렌지 260카드뮴레드
264라이트아주르바이올렛 268라이트에
메랄드그린 272다크쿨그레이

01 스케치를 준비합니다.

02 253번(번트오렌지)으로 사람 모양을 그려준 후, 239번(살몬핑크)과 252번(골든오커)으로 밝은 부분을 그려 사람 몸을 묘사합니다.

03 어두운색으로 먼저 음영을 잡아주고, 밝은색으로 풀어주며 피부톤을 채워갑니다. 세가지 색을 번갈아 사용하며 자연스러운 몸의 음영을 나타냅니다.

04 236번(브라운)으로 몸의 윤곽과 그림자를 한 번 더 잡아주고 237번(러싯)과 253번(번트오렌지)으로 236번(브라운)과 피부색이 자연스럽게 이어지듯 블렌딩합니다.
236번(브라운)으로 머리를 그립니다. 오일파스텔 단면을 잘라서 섬세하게 작업합니다.

05 268번(라이트에메랄드그린)과 226번(제이드그린)으로 모자를 칠하고 260번(카드뮴레드)으로 입술을 칠합니다. 입술은 부위가 좁으니 유성색연필이 있다면 색연필로 진행하고 없으면 단면을 잘라 섬세하게 진행합니다.

06 208번(스칼렛)과 251번(다크옐로우)으로 책을 칠해주고, 212번(바이올렛)으로 손목의 머리끈을 그려줍니다.

07 240번(살몬)으로 몸을 조금 더 그려줍니다. 손가락과 다리 등 피부의 결을 한 번 더 그려주세요.

08 208번(스칼렛)으로 돗자리를 그려준 뒤 244번(화이트)으로 한 번 덧칠하여 색감을 밝게 만들어줍니다.

09 272번(다크쿨그레이)으로 사람의 그림자를 그려줍니다.

10 249번(실버그레이)으로 돗자리의 밝은 부분을 부분적으로 칠해줍니다.

11 207번(버밀리언)으로 여자 머리 뒤에 쿠션을 그려줍니다.

12 검은색 유성색연필로 책과 여자의 얼굴선 모자의 그림자 등을 묘사합니다.

13 221번(코발트블루)과 231번(말라카이트그린), 264번(라이트아주르바이올렛)으로 음료수를 그려줍니다.

14 201번(레몬옐로우)과 206번(프레임레드)으로 바닥에 있는 책을 그려주고, 겹쳐 있는 책은 227(옐로우그린)으로 칠합니다. 272번(다크쿨그레이)으로 책과 음료수병에도 그림자를 넣어줍니다.

15 검은색 유성색연필로 책과 음료수를 디테일하게 수정합니다.

16 267번(올리브라이트)으로 나무의 배경색을 칠합니다. 깨끗하게 나올수 있도록 힘주어 칠하고 사람 주변을 칠할 때는 다른 색이 묻어나지 않도록 조심히 칠합니다.

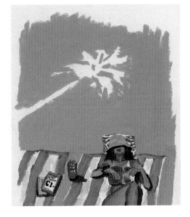

17 272번(다크쿨그레이)으로 열대나무의 그림자를 칠해줍니다. 풀을 그리듯 잎의 끝이 뾰족하게 그립니다. 227번(옐로우그린)으로 나무 그림자 사이와 나뭇잎의 빈부분을 채워줍니다.

18 222번(라이트블루)으로 비키니의 끈과 하의를 그려줍니다. 272번(다크쿨그레이)으로 돗자리 사람 쿠션 등 그림자가 부족한 부분에 그림자를 추가하며 그림을 완성합니다.

09 꽃과 소녀,
화사함이 묻어나는
인물화

몽환적인 표정의 소녀는 꽃과 어우러져 꽃의 요정인 듯

한 분위기를 풍깁니다. 얼굴 바깥쪽으로 잎들을 배치하

여 마치 소녀의 얼굴 역시 꽃의 일부인 듯 표현합니다.

이슬이 맺혀있는 듯한 포스카마카 표현이 그림의 분위

기를 더욱 몽환적으로 만들어줍니다.

난이도 ★ ★ ★

무림일반켄트지 200g 유성색연필 블랙
포스카마카 화이트 까렌다쉬 크림색
207버밀리언 217스카이블루 230다크그
린 236브라운 237러싯 239살몬핑크 240
살몬 241라이트올리브 242올리브옐로우
243페일옐로우 244화이트 245라이트그
레이 246그레이 247다크그레이 248블랙
249실버그레이 250페일오커 252골든오
커 254그레이핑크 270그린그레이 271베
로나그린 272다크쿨그레이

01 스케치를 준비합니다.

02 246번(그레이)으로 꽃의 형
태와 앞뒤를 나누어주고, 꽃의
어두운 부분을 그려줍니다.

03 244번(화이트), 245번(라이
트그레이), 249번(실버그레이)
으로 꽃을 블렌딩하며 그려줍니
다. 전체 느낌이 회색톤이 되지
않도록 주의하면서 그림을 그립
니다.

04 242번(올리브옐로우)과 236번(브라운)으로 꽃중앙에 수술들을 그려줍니다.

05 254번(그레이핑크)으로 꽃과 경계인 얼굴의 어두운 부분들을 칠해주어 음영을 줍니다. 240번(살몬)으로 풀어주며 피부와 자연스럽게 이어지게 합니다.

06 244번(화이트)으로 240번(살몬) 위를 덧칠하며 전체적으로 동글동글한 터치감을 주고 세가지 색을 번갈아 사용하면서 자연스럽게 블렌딩합니다.

07 250번(페일오커)과 239번(살몬핑크)으로 얼굴의 색감을 한 번 더 그려줍니다. 색이 칠해져 있는 곳 위에는 동글동글한 터치감을 유지하면서 너무 튀지 않도록 주의합니다. 이때 어색한 부분이 있다면 위에서 사용했던 색들로 블렌딩하며 진행합니다.

08 254번(그레이핑크)으로 목의 그림자를 그려줍니다.

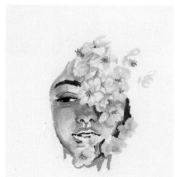

09 236번(브라운)과 237번(러싯)으로 얼굴의 전체적인 음영을 넣어주고, 부분적으로 어색한 곳은 240번(살몬)으로 피부와 자연스럽게 블렌딩합니다.

10 239번(살몬핑크)으로 눈 위 아래 피부를 색칠하고 248번(블랙)과 236번(브라운)으로 눈을 그려줍니다. 236번(브라운)으로 눈 위의 쌍커풀 라인과 애교살, 눈썹까지 그려줍니다.

11 237번(러싯)으로 눈동자 안을 색칠합니다. 검은색 색연필로 눈동자를 그려주고 속눈썹과 눈썹까지 표현합니다.

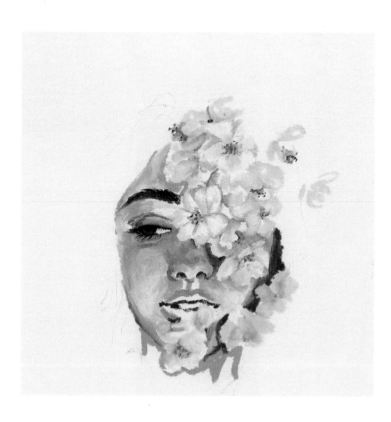

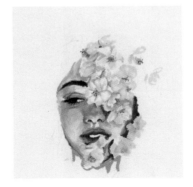

12 207번(버밀리언)으로 입술에 전체적인 색감을 칠해주고, 237번(러싯)으로 입술 안쪽 색깔을 넣어줍니다. 240번(살몬)으로 입술의 모양과 입술의 밝은 부분을 블렌딩합니다.

13 245번(라이트그레이), 246번(그레이), 247번(다크그레이)으로 얼굴에 회색의 색감을 추가해 그림자를 그려줍니다.

14 까렌다쉬 크림색으로 얼굴의 밝은 느낌을 추가합니다. 252번(골든오커)의 색감도 함께 넣어주며 얼굴이 차가워진 부분을 보완하고 목을 그려줍니다.

15 248번(블랙)으로 입술 안쪽 이빨을 그려줍니다(유성색연필로 대체해서 그리면 더 편합니다).

꽃 사이 그림자 부분과 머리카락의 어두운 부분을 칠합니다. 236번(브라운)으로 블렌딩합니다.

16 270(그린그레이), 271(베로나그린), 272번(다크쿨그레이)으로 잎사귀를 그려줍니다. 다양한 크기로 그려줍니다.

17 237번(러싯)과 242번(올리브옐로우)으로 꽃대를 그려줍니다.

18 230번(다크그린)과 249번(실버그레이)을 같이 사용하여 밝은 잎을 그려줍니다. 241번(라이트올리브)과 249번(실버그레이)으로 다른 색감의 밝은잎을 그려줍니다.

241번(라이트올리브)으로 머리카락에도 초록 빛깔을 추가합니다.

19 검정색 유성색연필로 잎에 잎맥을 그려줍니다.

20 243번(페일옐로우)으로 목 밑 부분을 이어 몸이 노란빛으로 변해가듯 칠합니다. 217번(스카이블루)으로 전체적으로 배경을 칠합니다.

21 포스카마카 화이트로 눈동 자, 입술과 잎 사이사이 이슬처 럼 찍어주며 그림을 완성합니다.

오일파스텔,
나만의 작품 그리기

초　　판 1쇄 발행 2021년 07월 03일
개정판 1쇄 발행 2024년 06월 10일

지은이 이주헌(어반포잇)
펴낸이 최병윤
편　　집 이우경
펴낸곳 리얼북스
출판등록 2013년 7월 24일 제2022-000213호
주소 서울시 마포구 월드컵로10길 28, 202호
전화 02-334-4045 팩스 02-334-4046

종이 일문지업
인쇄 수이북스

ⓒ이주헌(어반포잇)
ISBN 979-11-91553-91-8 17650
ISBN 979-11-91553-92-5 14650 (세트)
가격 23,000원